中外经典室内乐曲集

林 勇 编著

上海大学出版社
·上海·

目 录

步步高 …………………………………………… 1

一步之遥 ………………………………………… 40

七剑战歌 ………………………………………… 50

弦乐小夜曲 ……………………………………… 84

步步高

作曲:吕文成
改编:纪冬泳

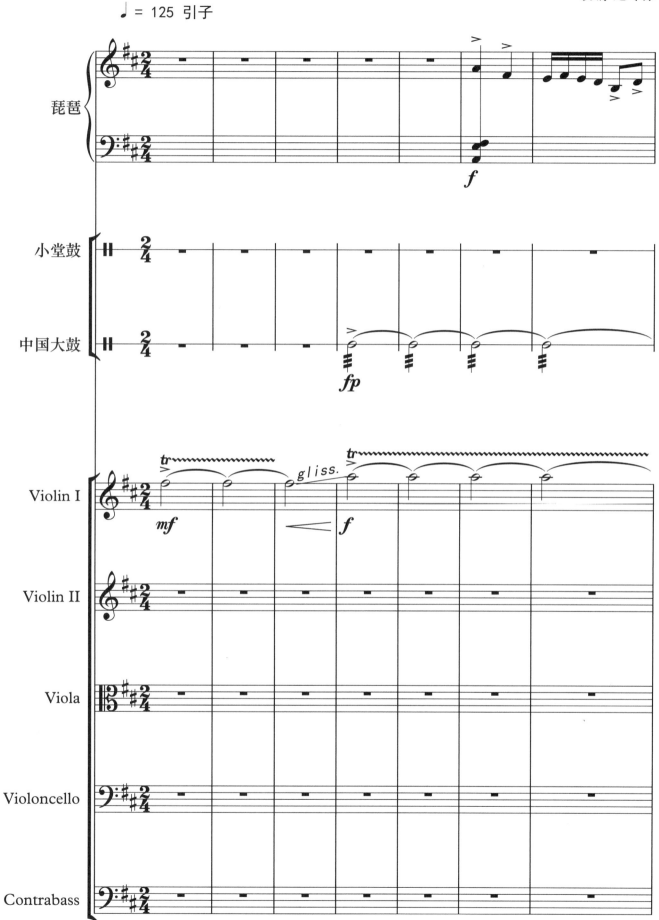

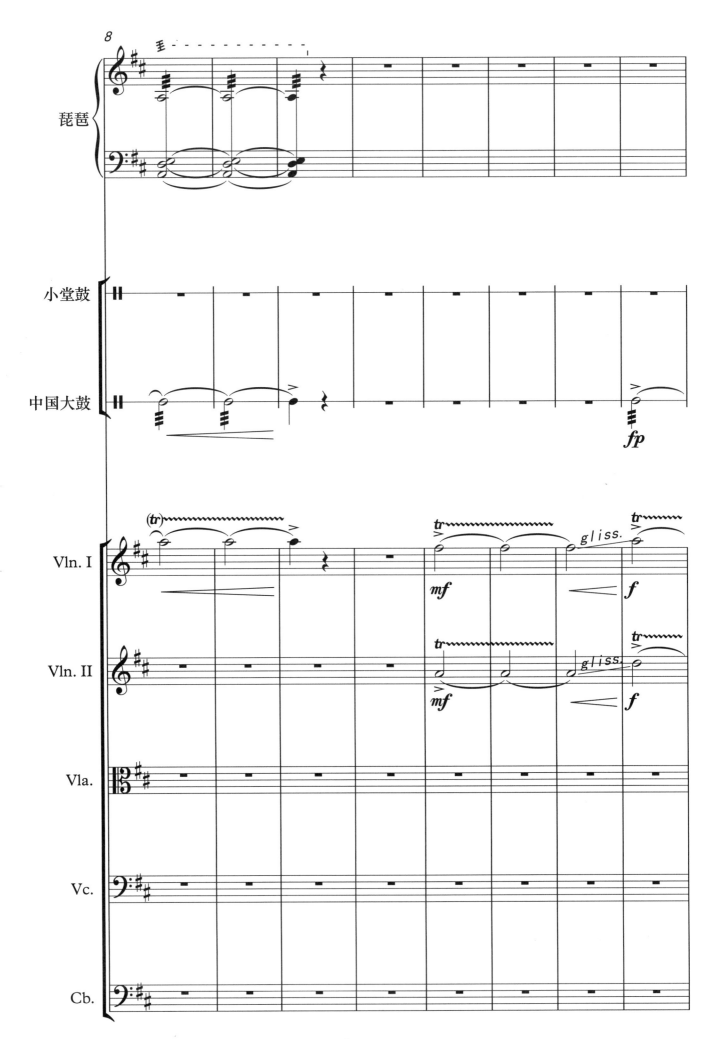

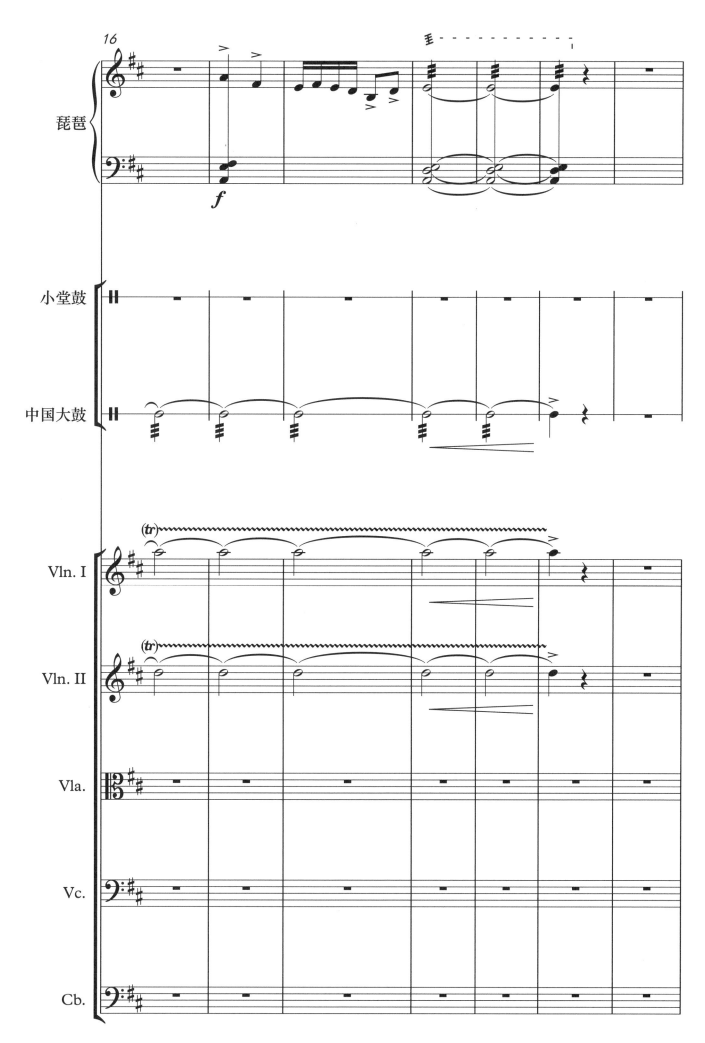

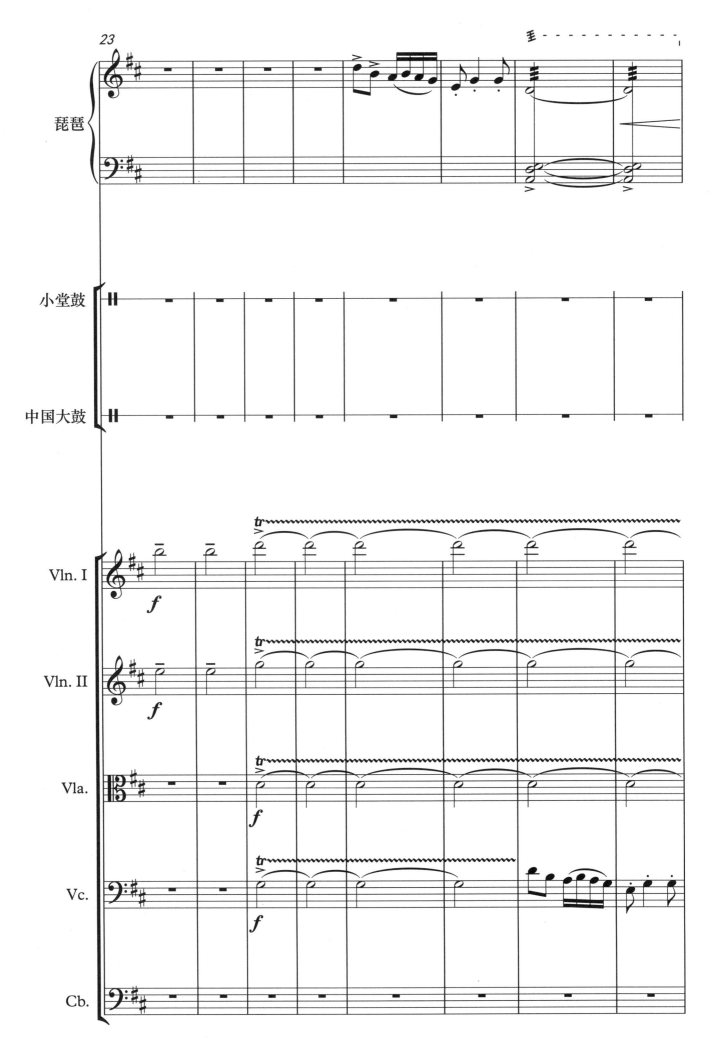

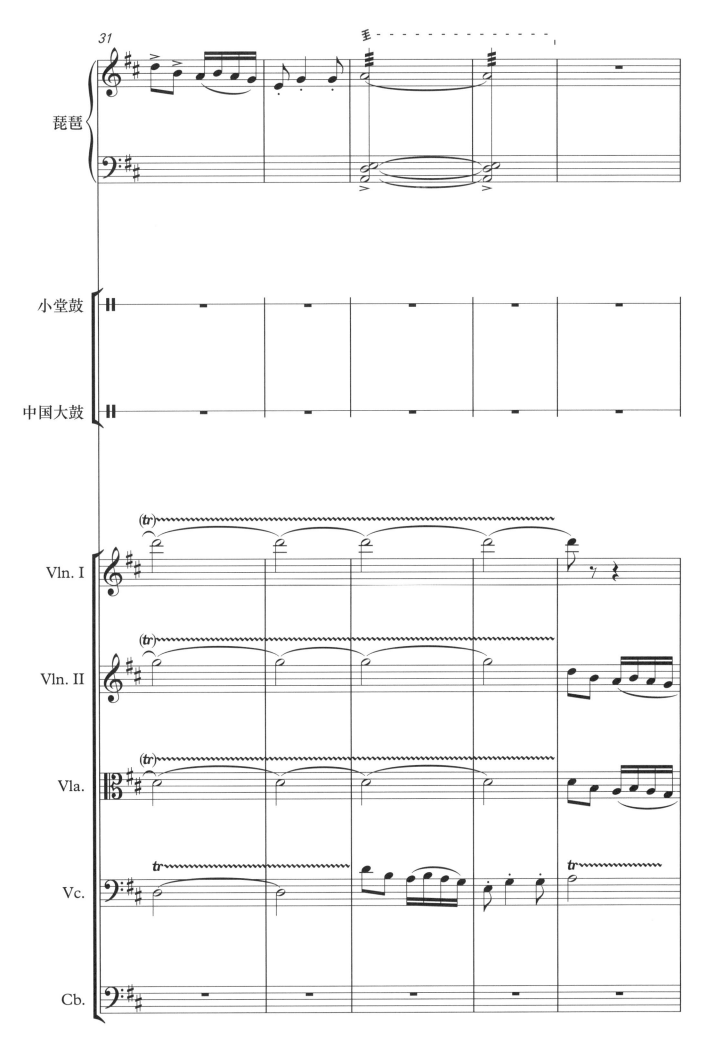

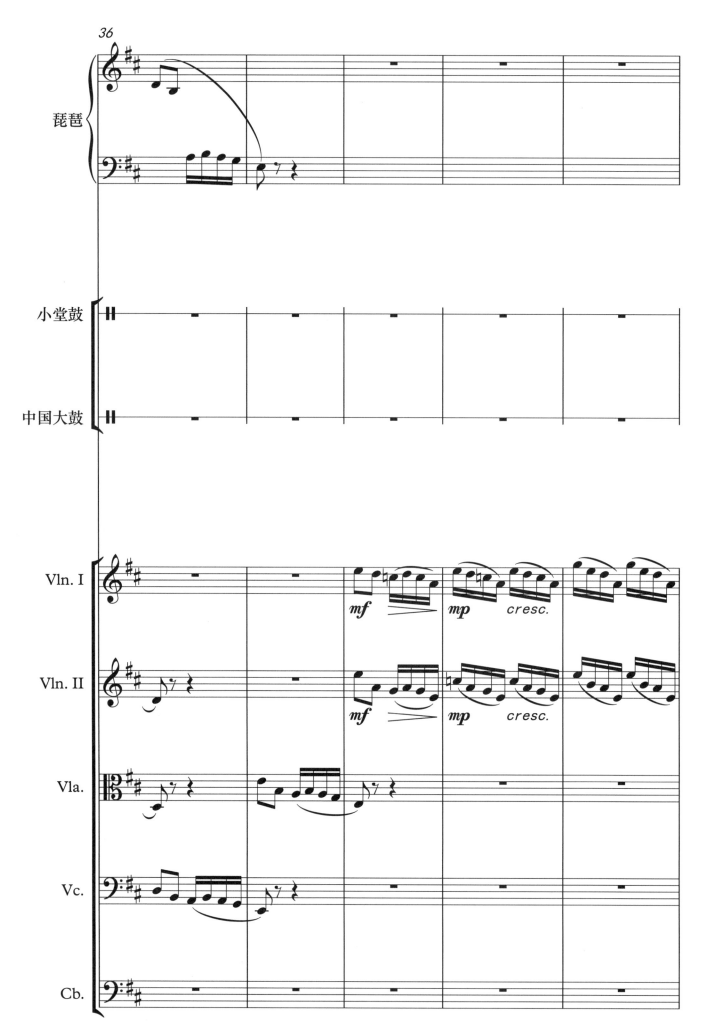

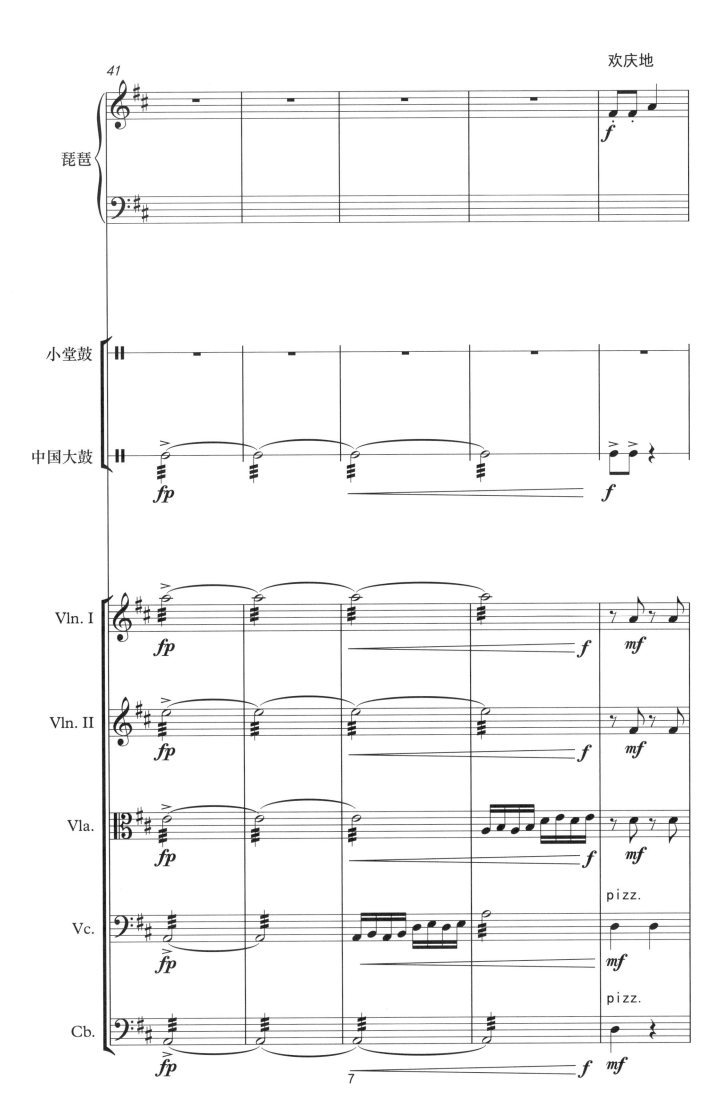

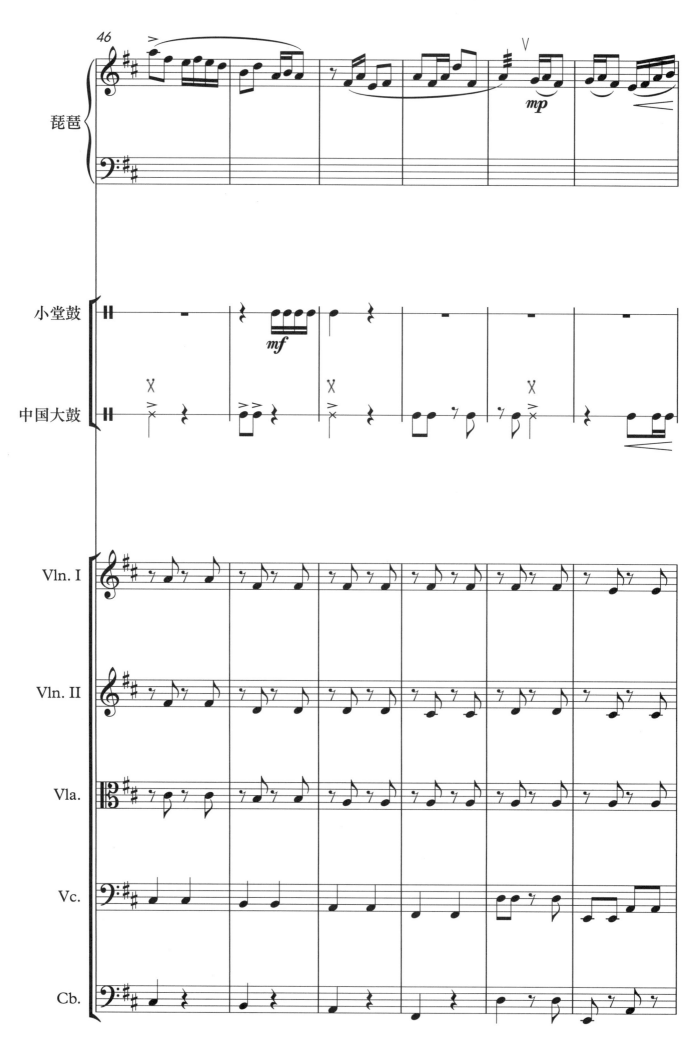

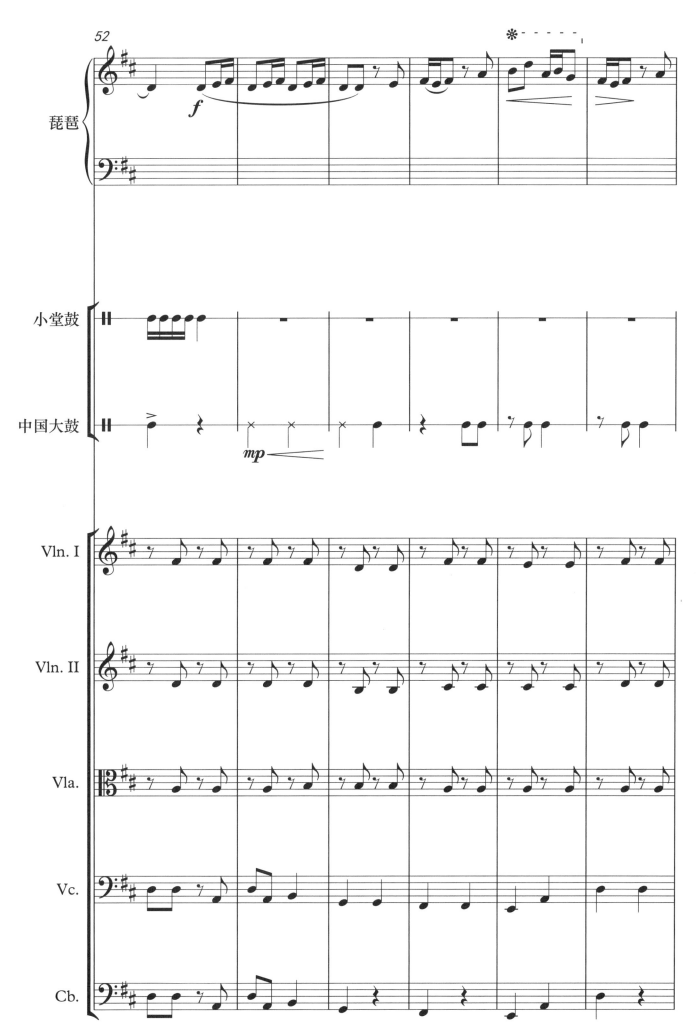

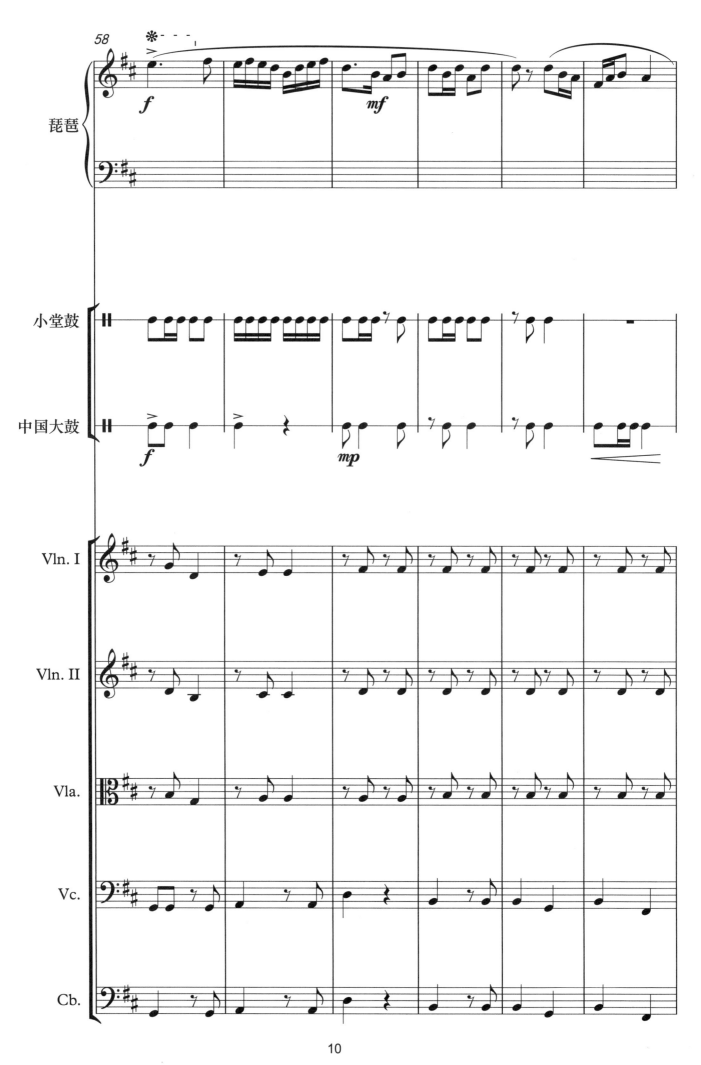

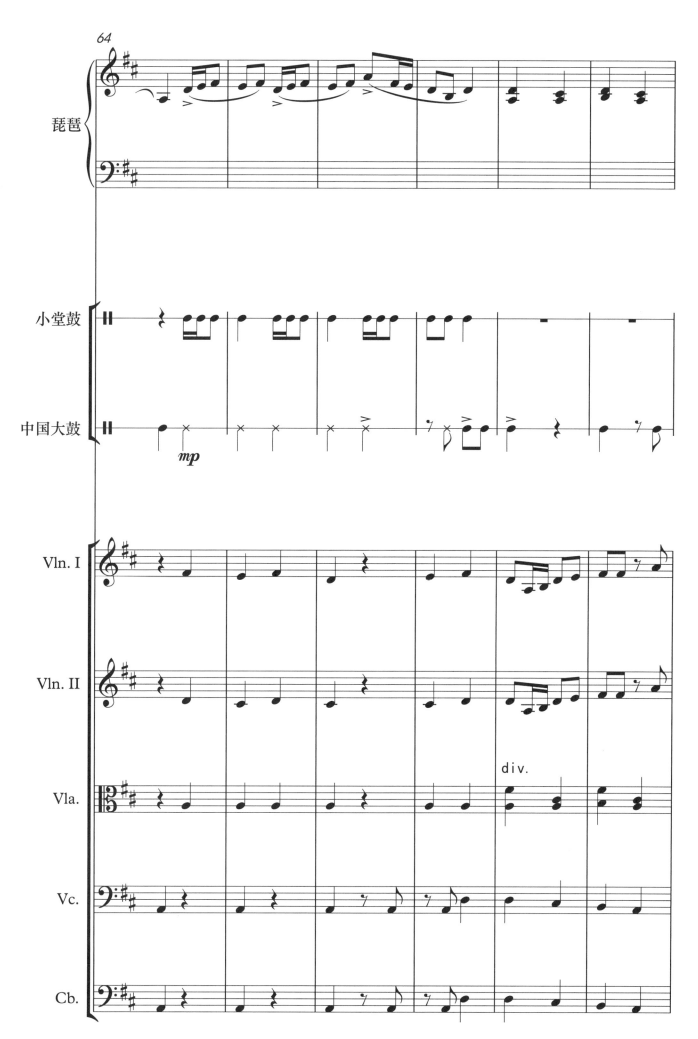

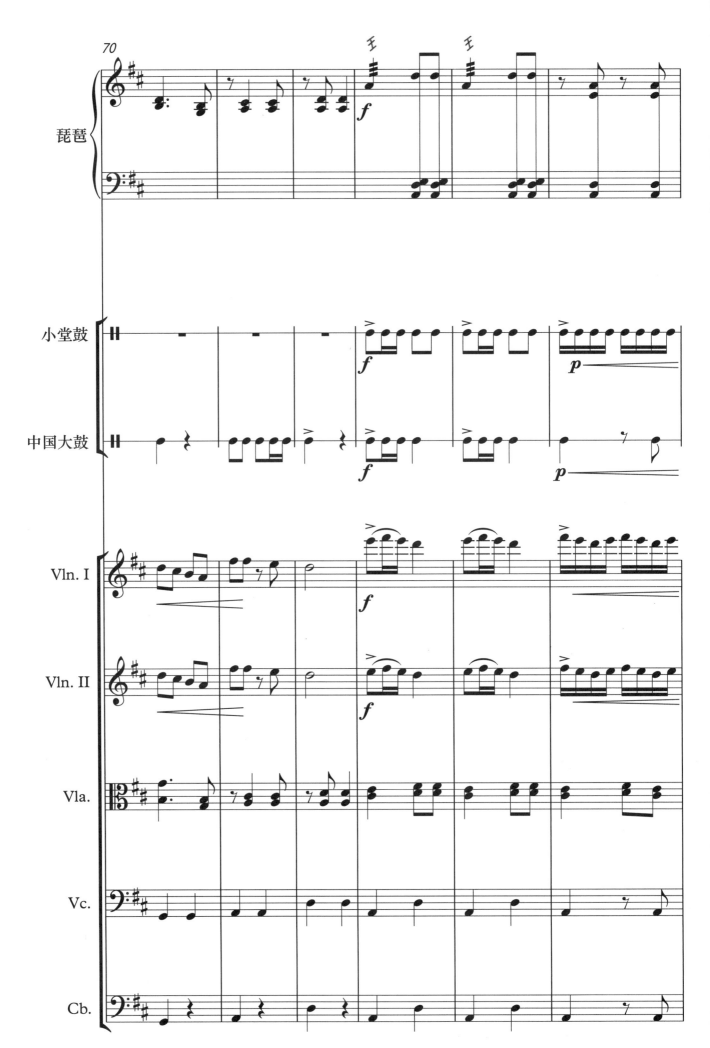

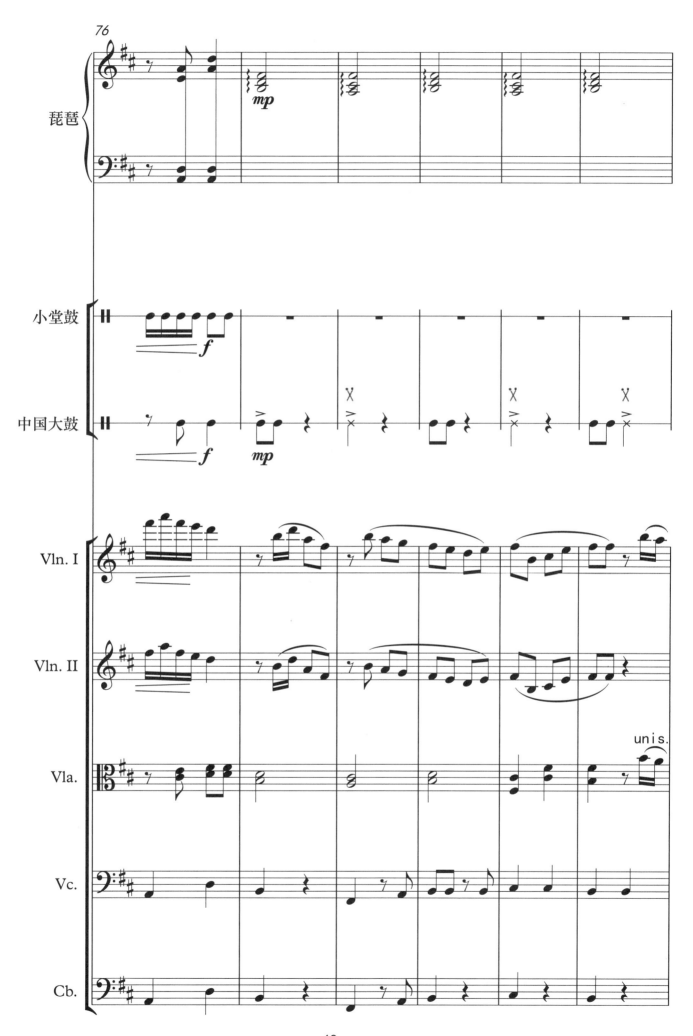

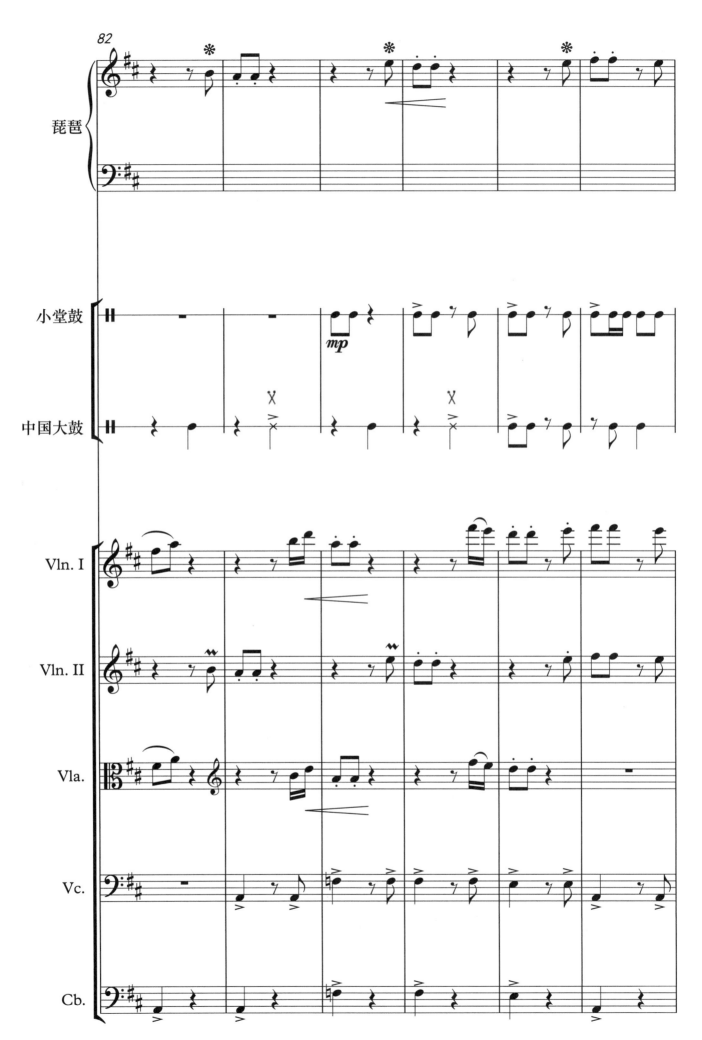

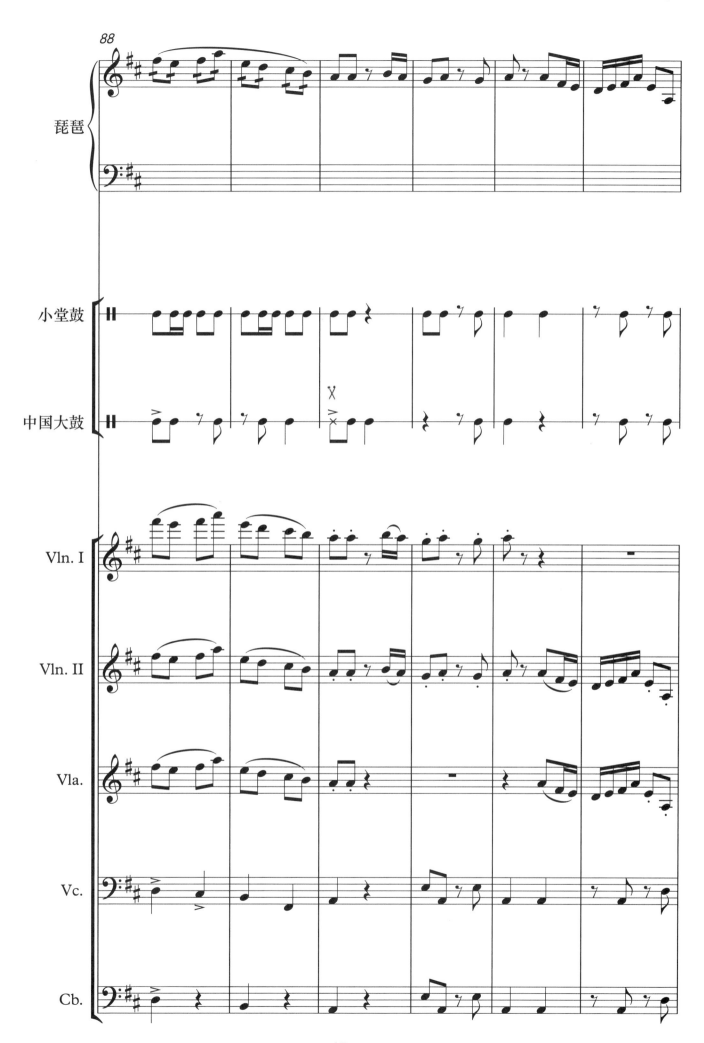

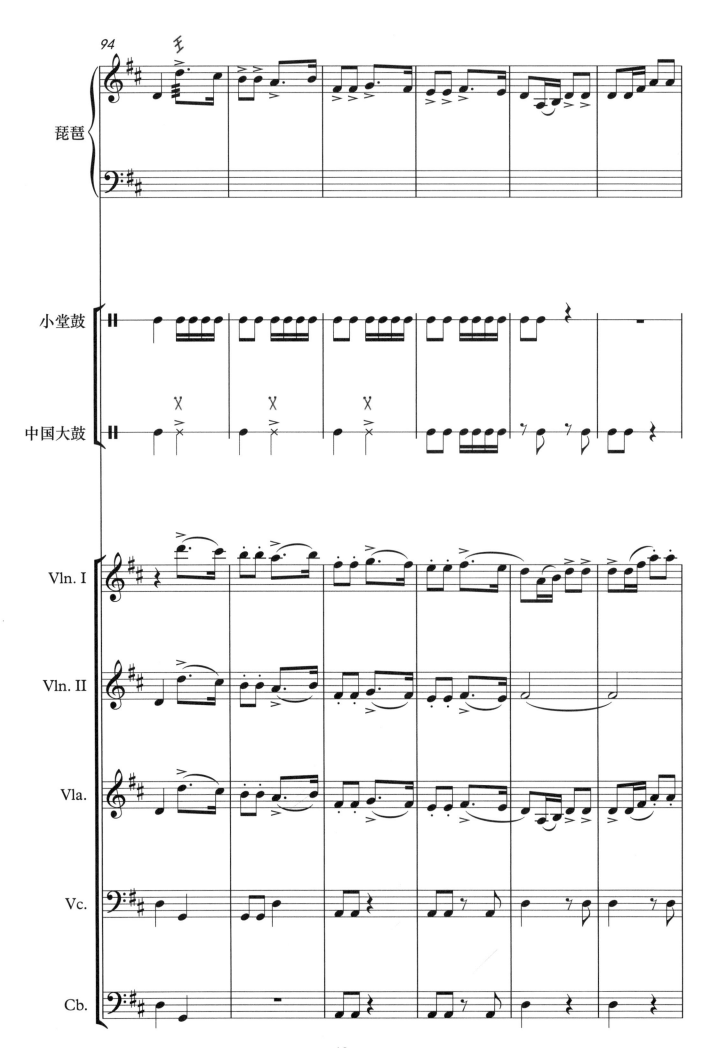

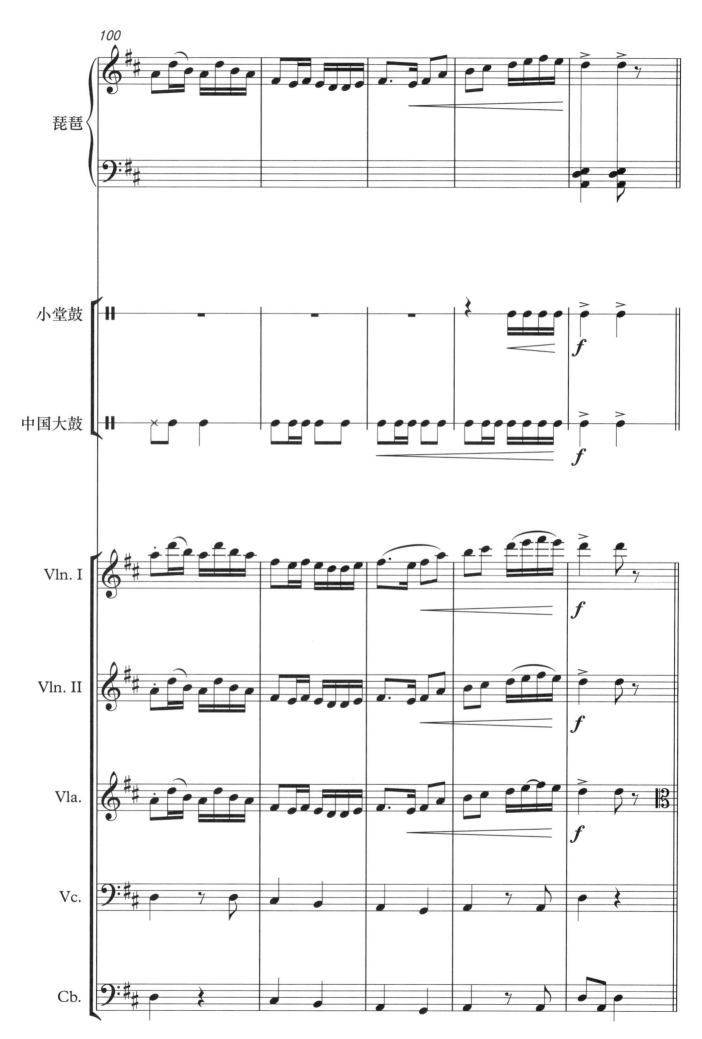

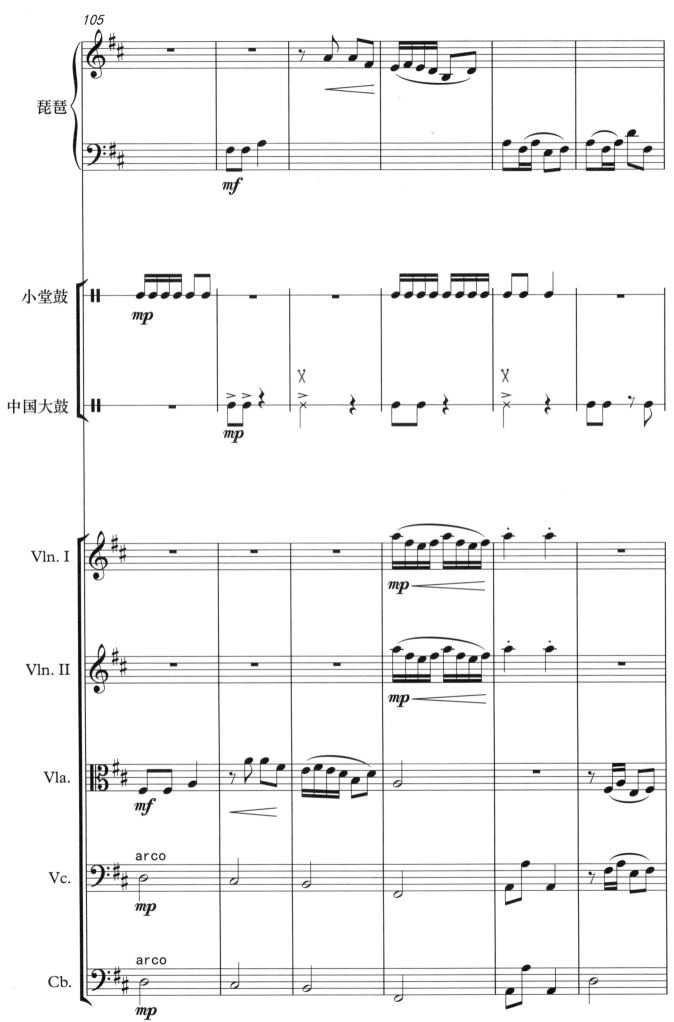

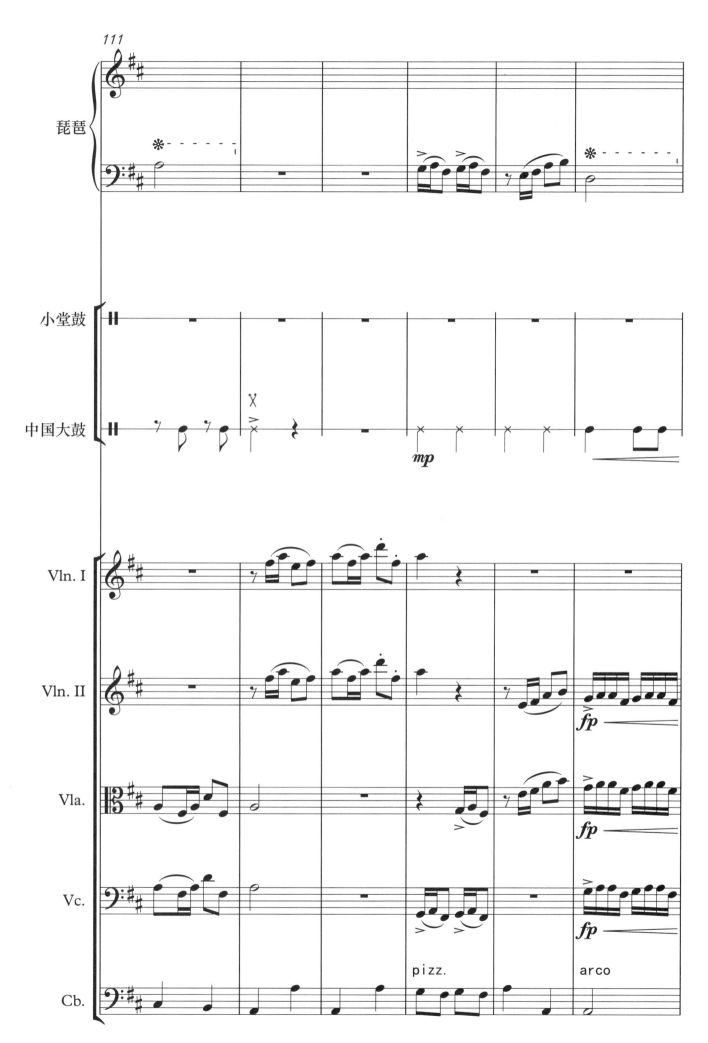

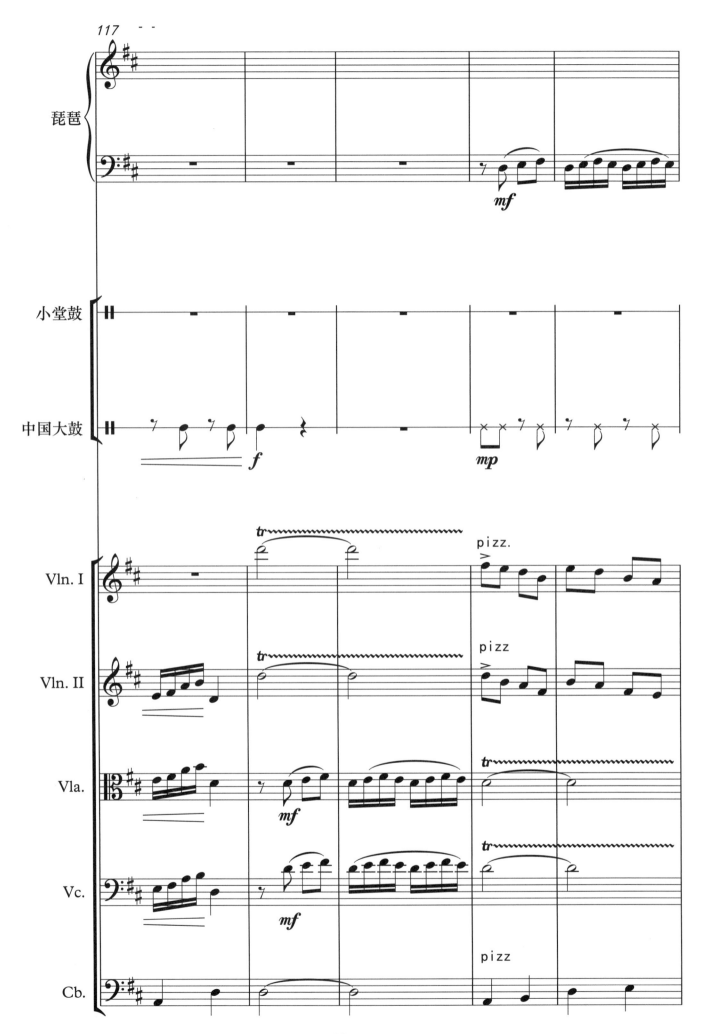

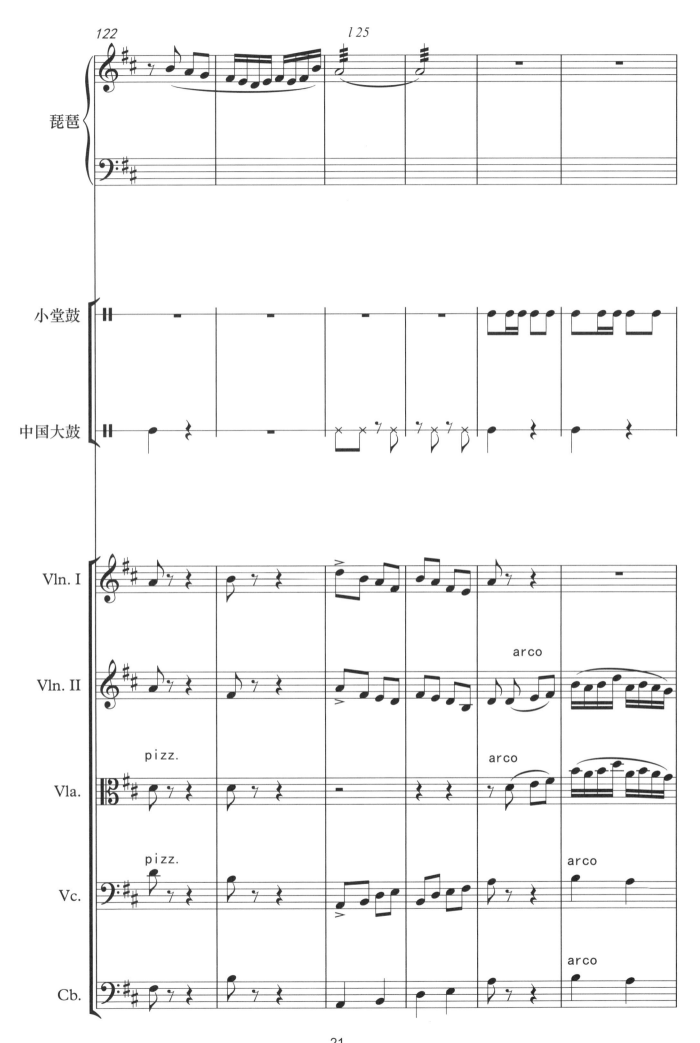

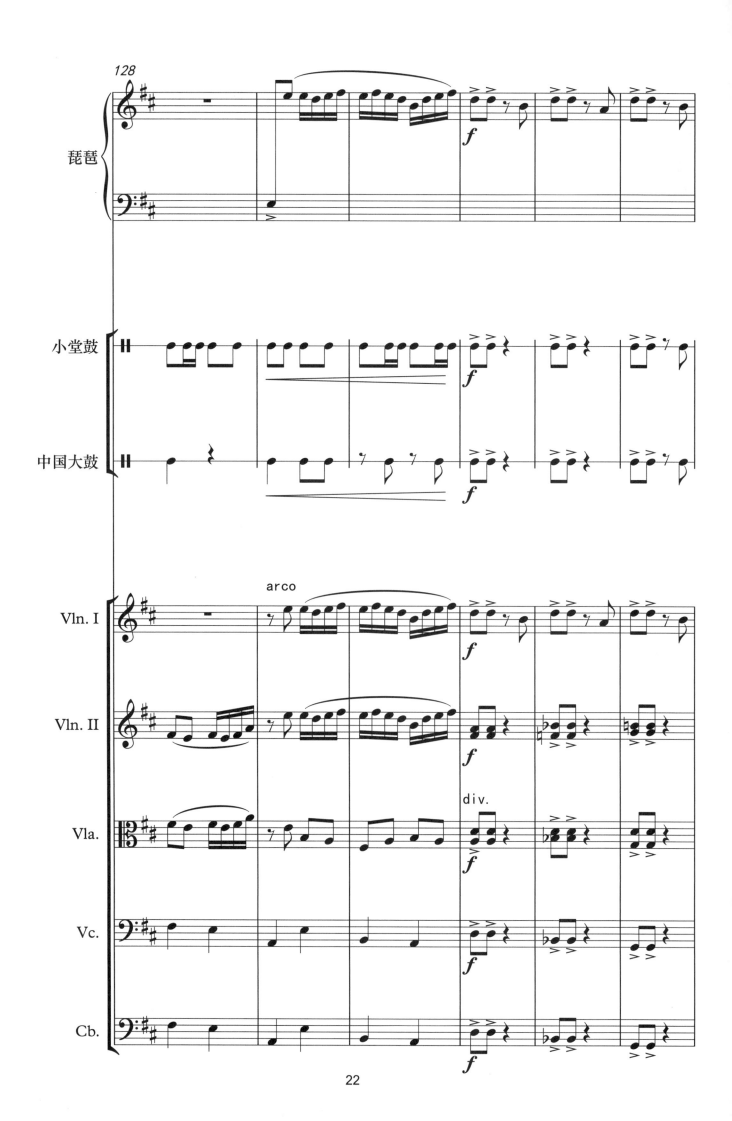

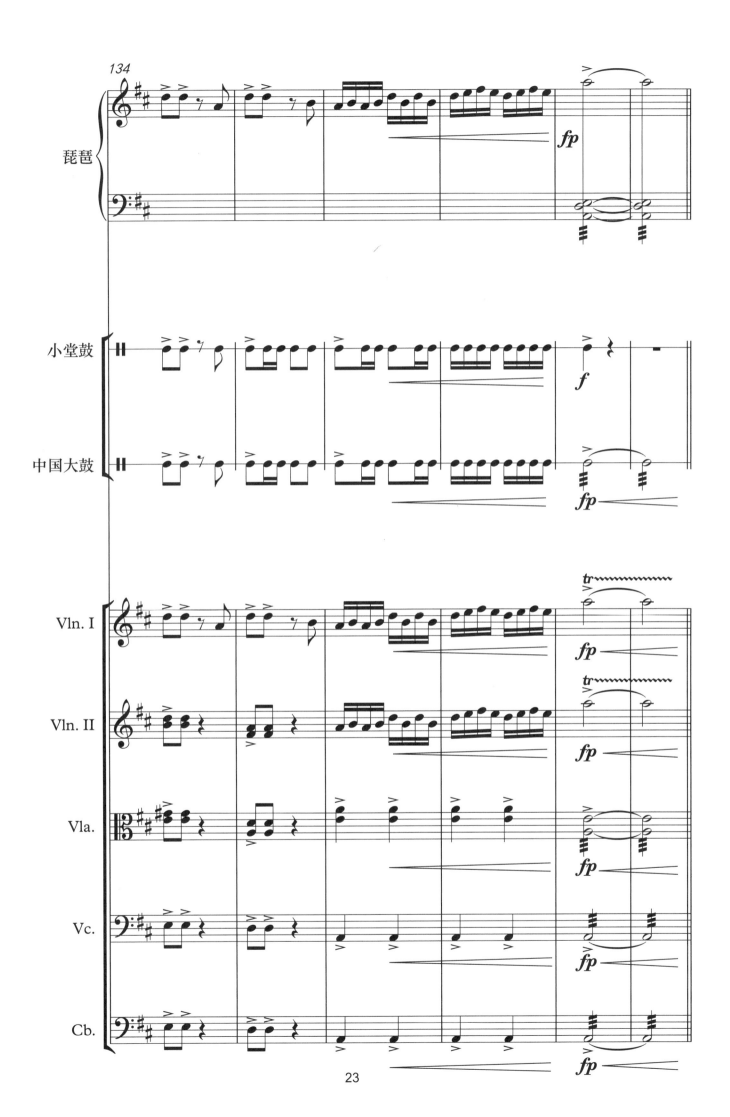

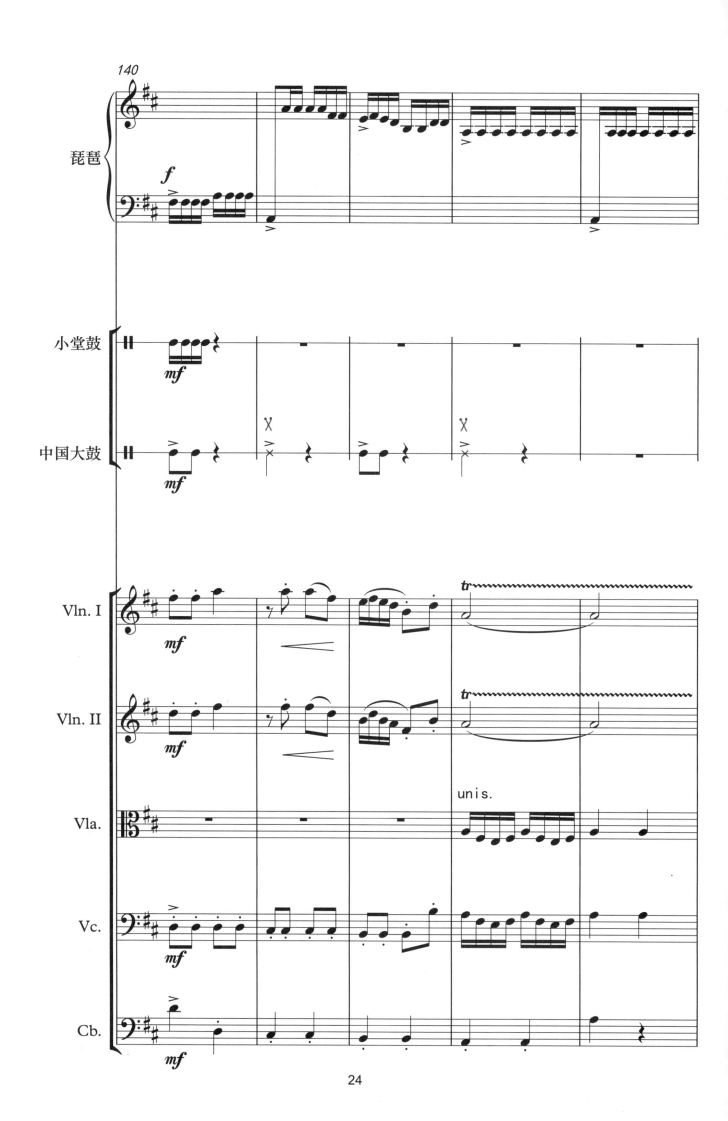

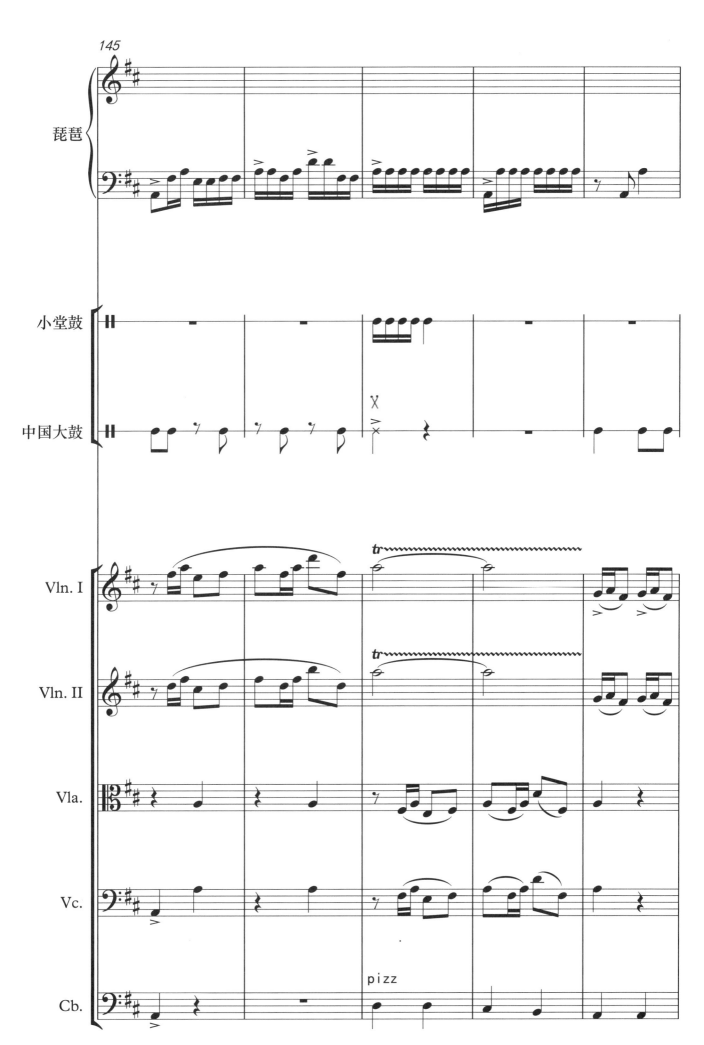

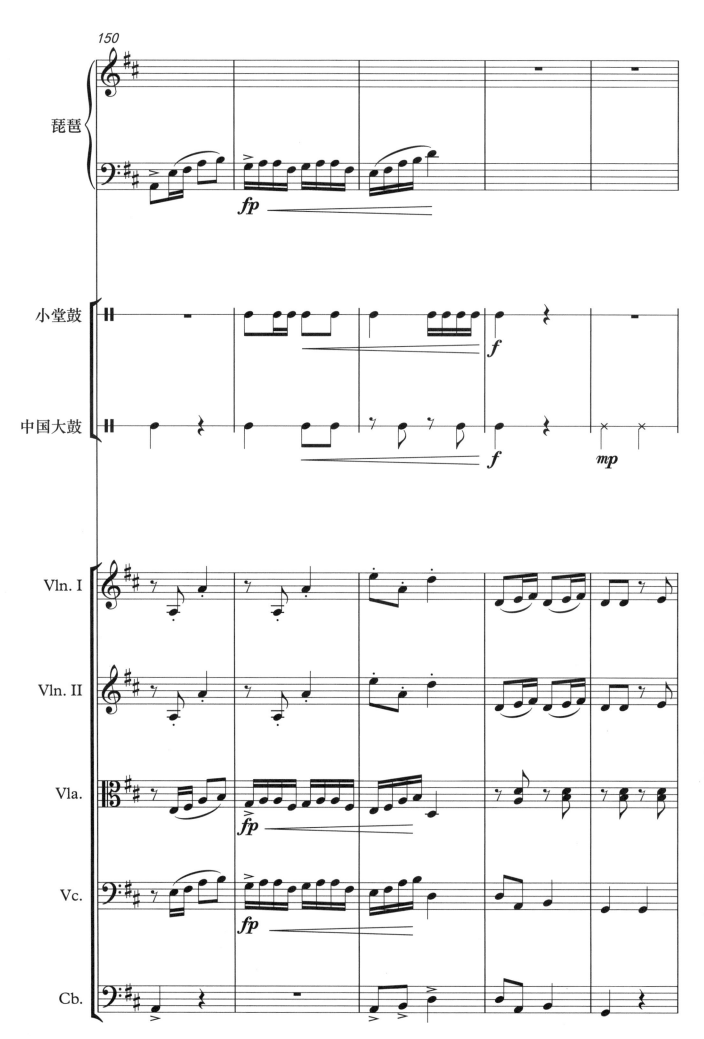

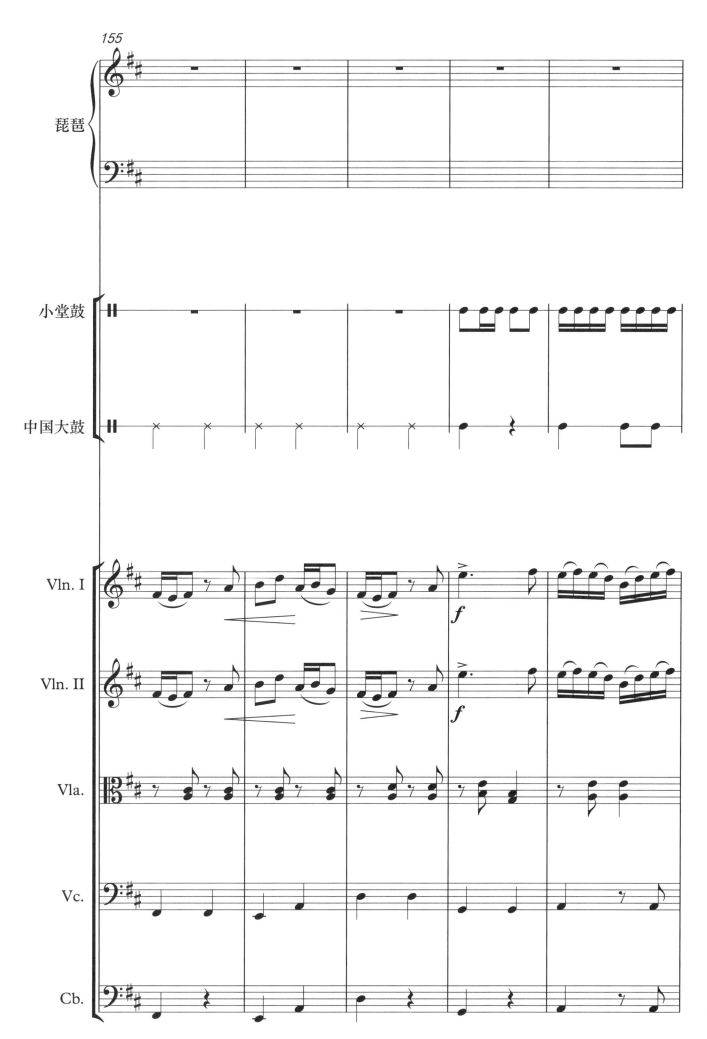

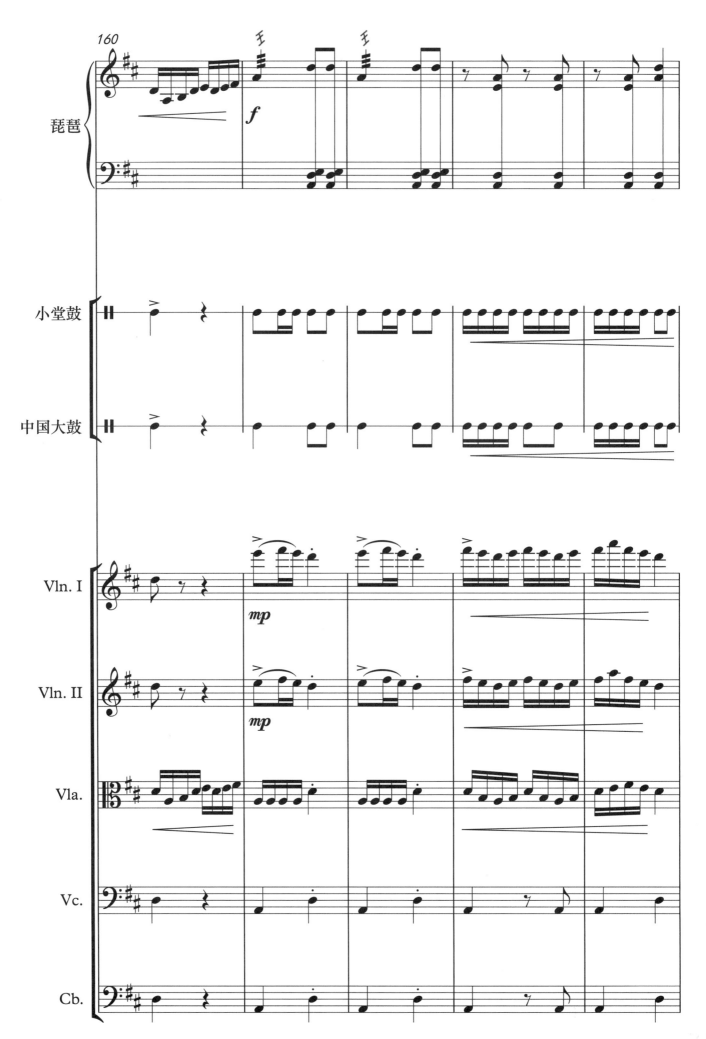

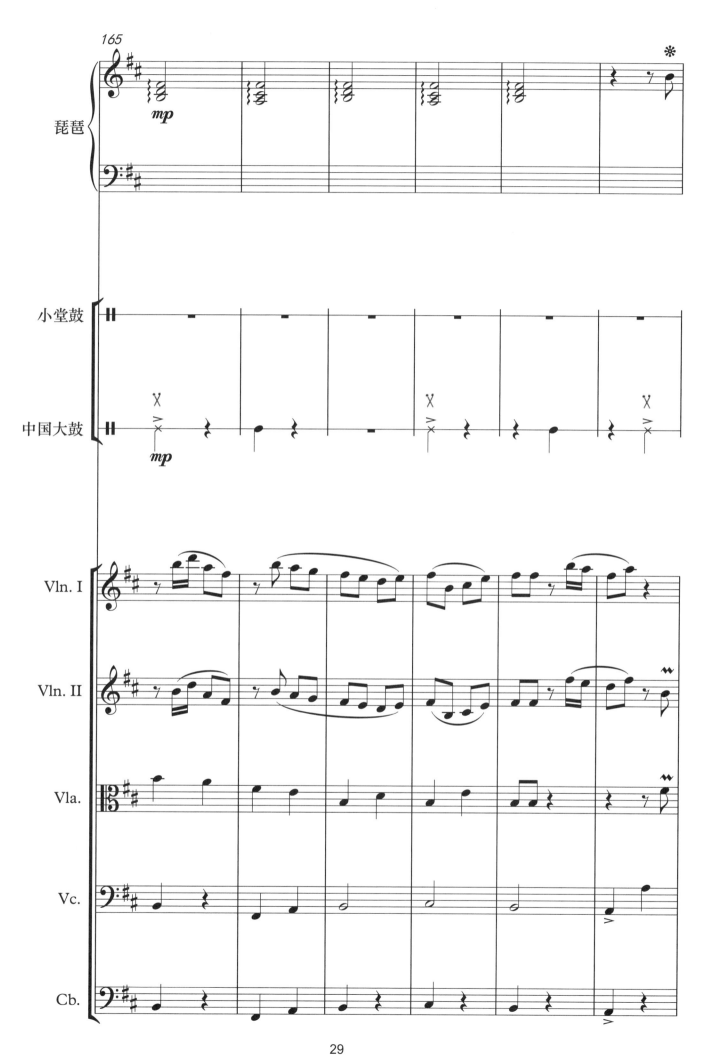

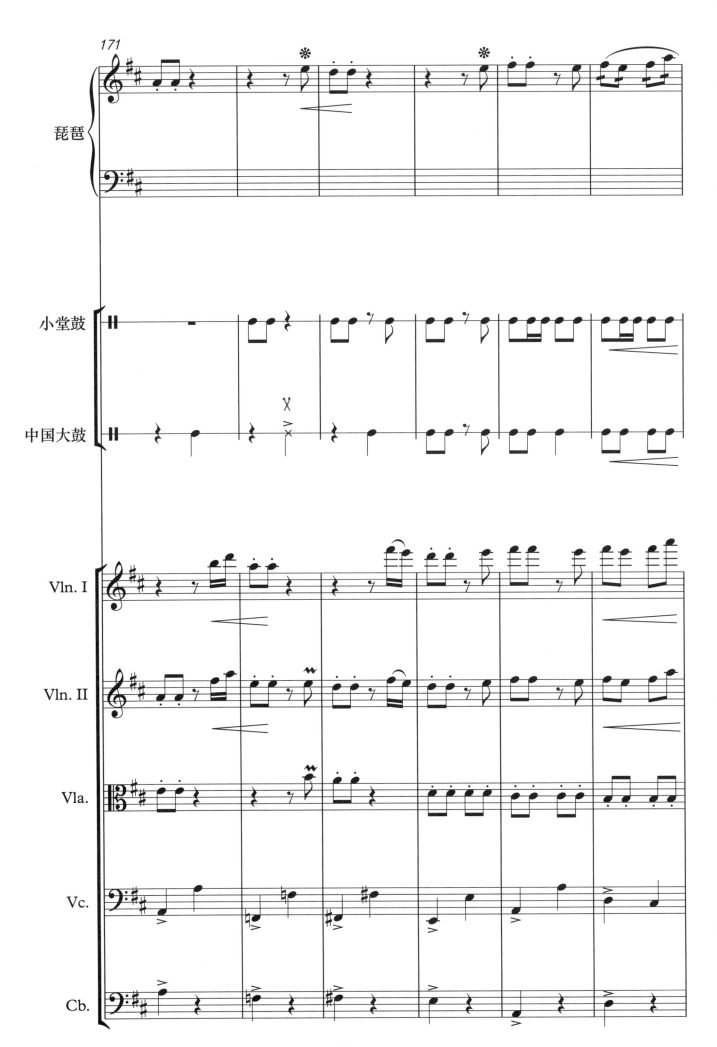

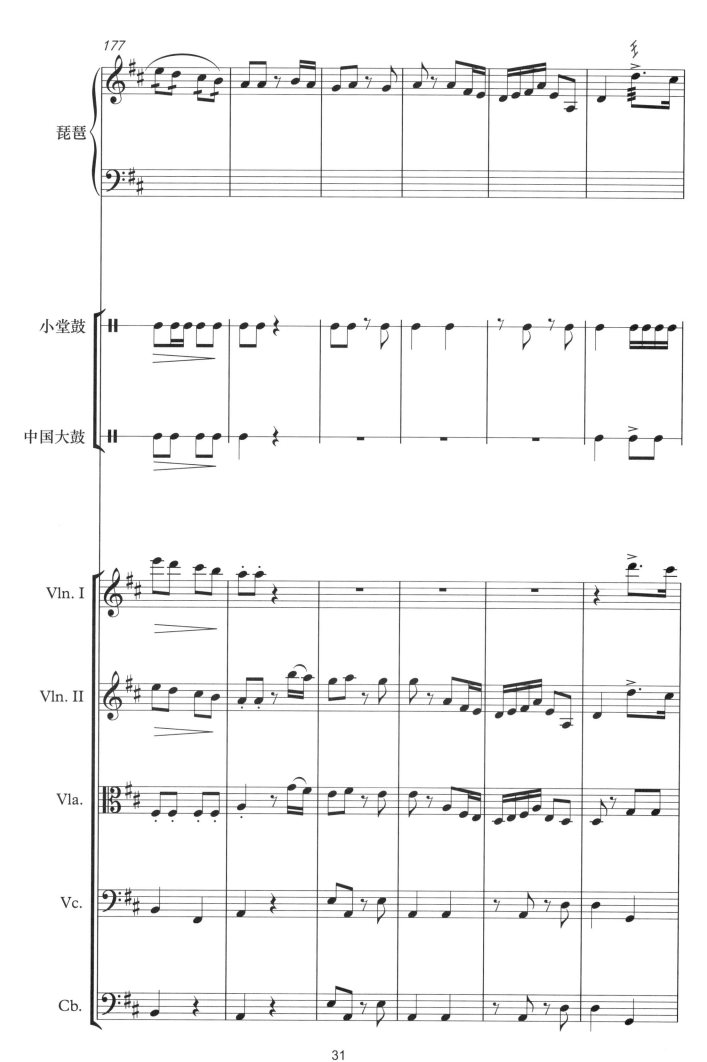

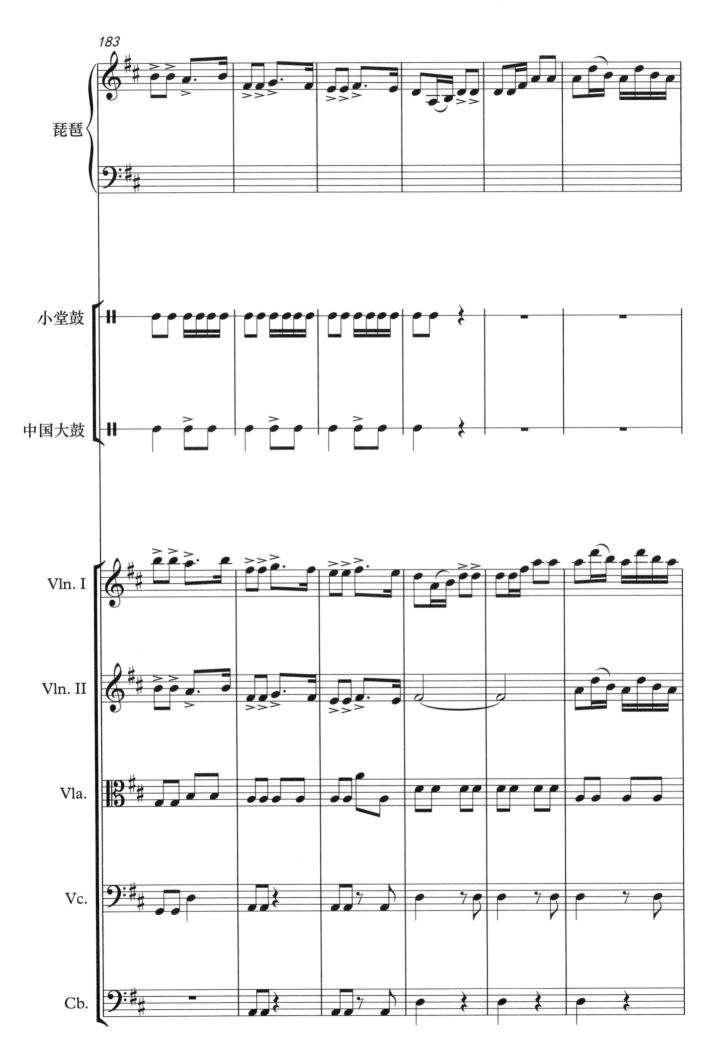

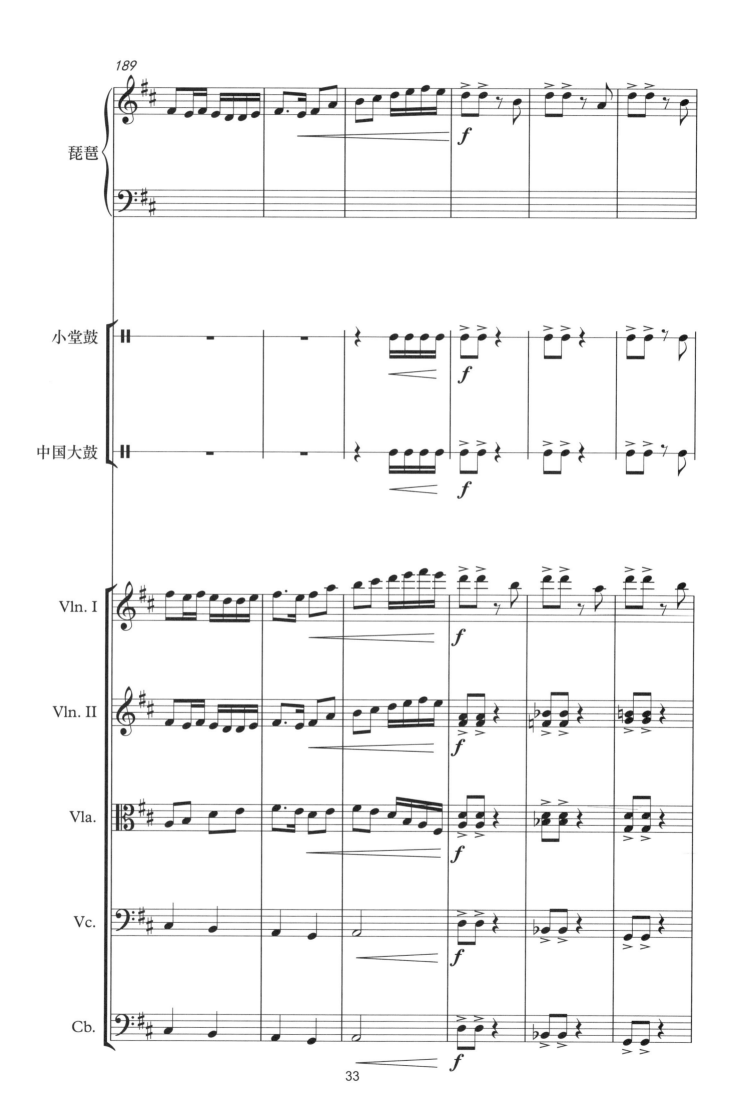

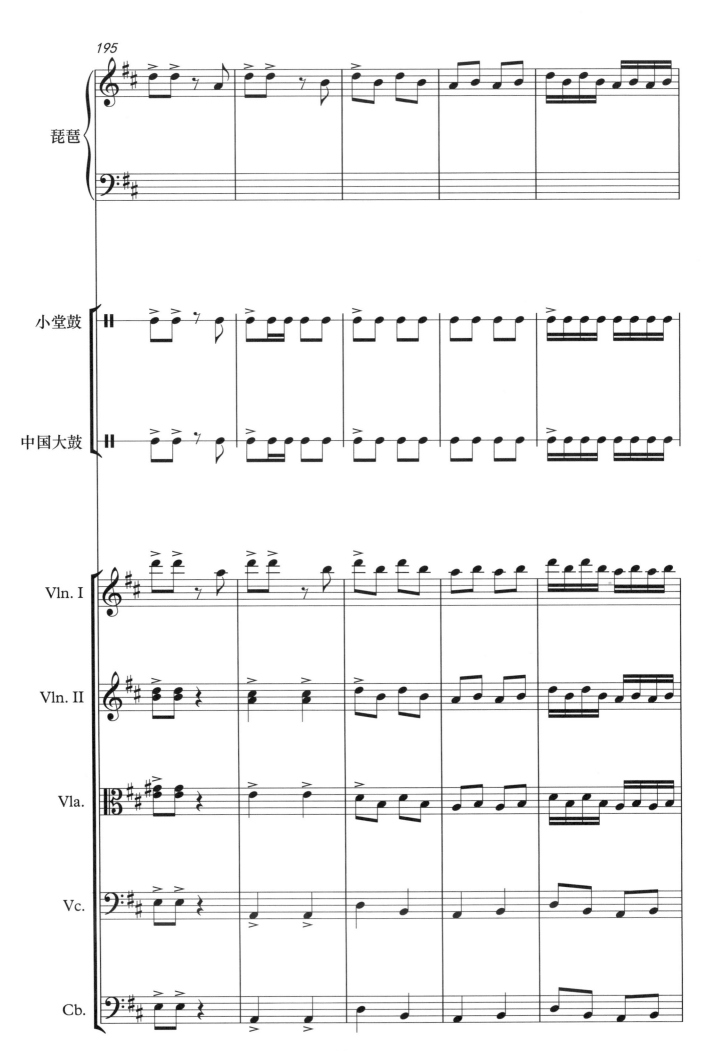

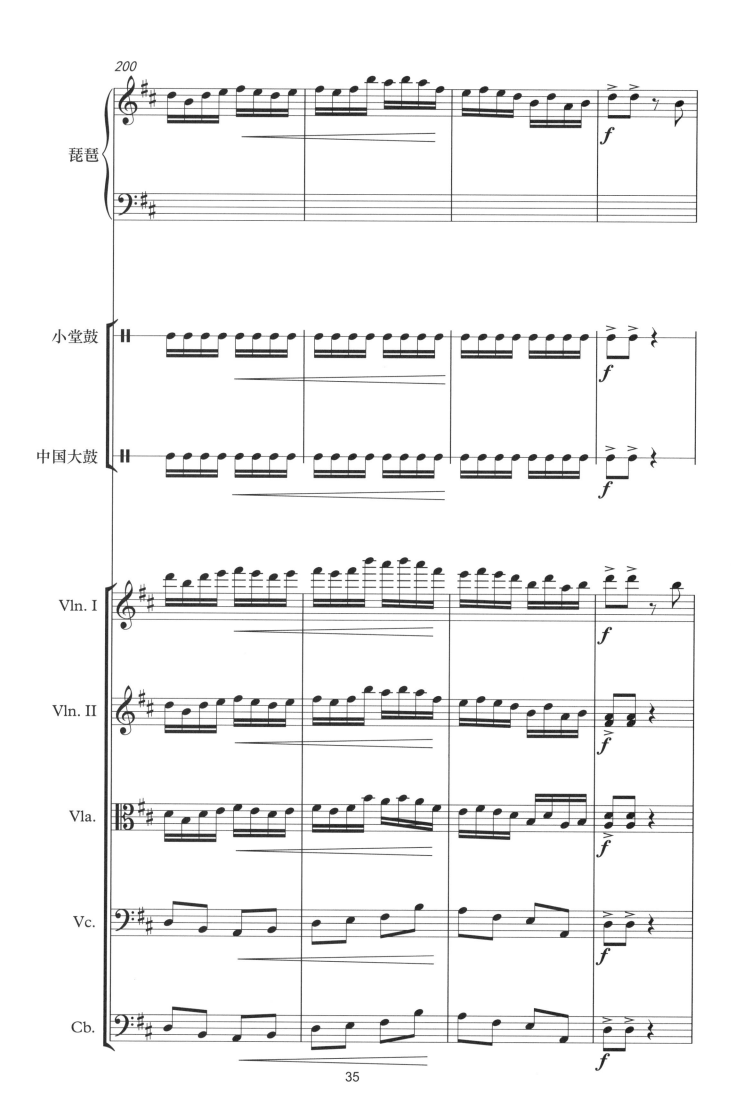

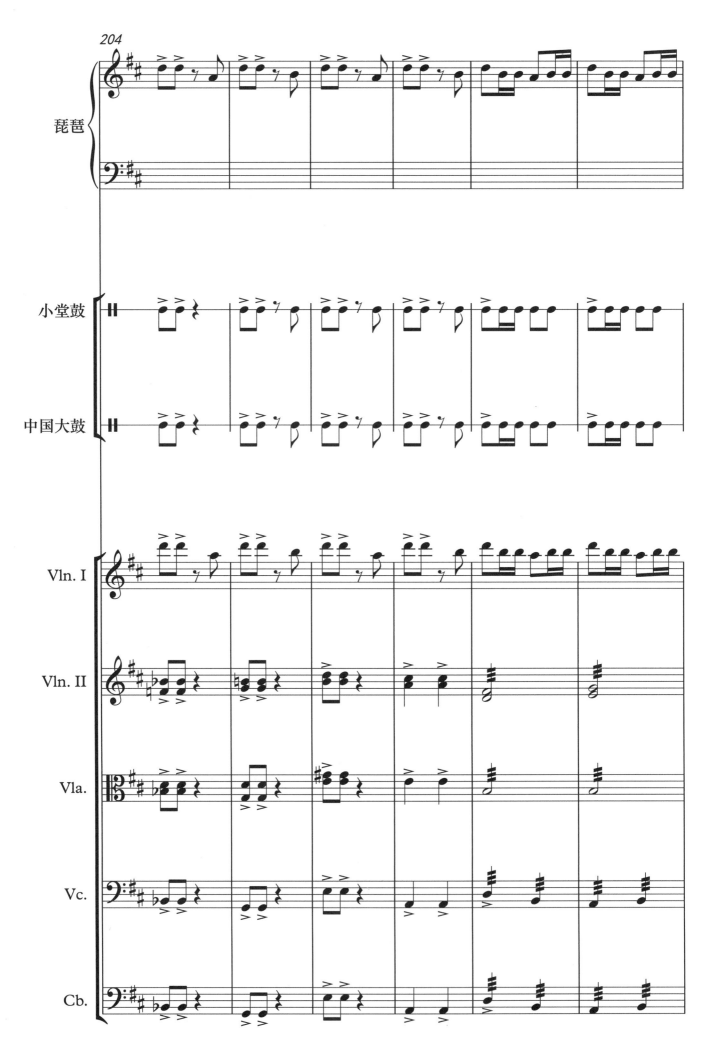

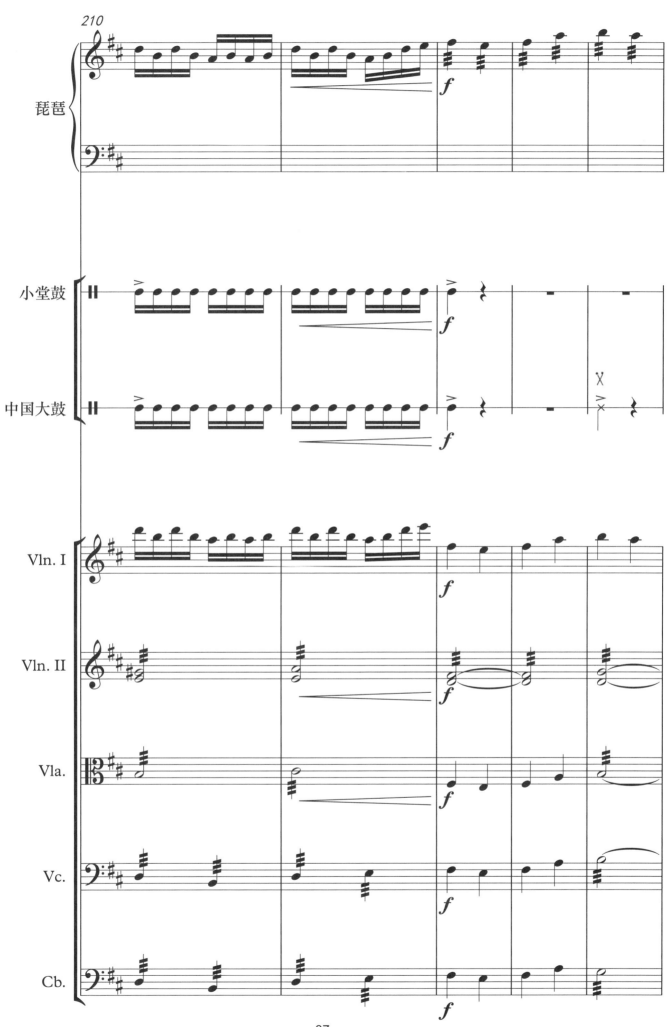

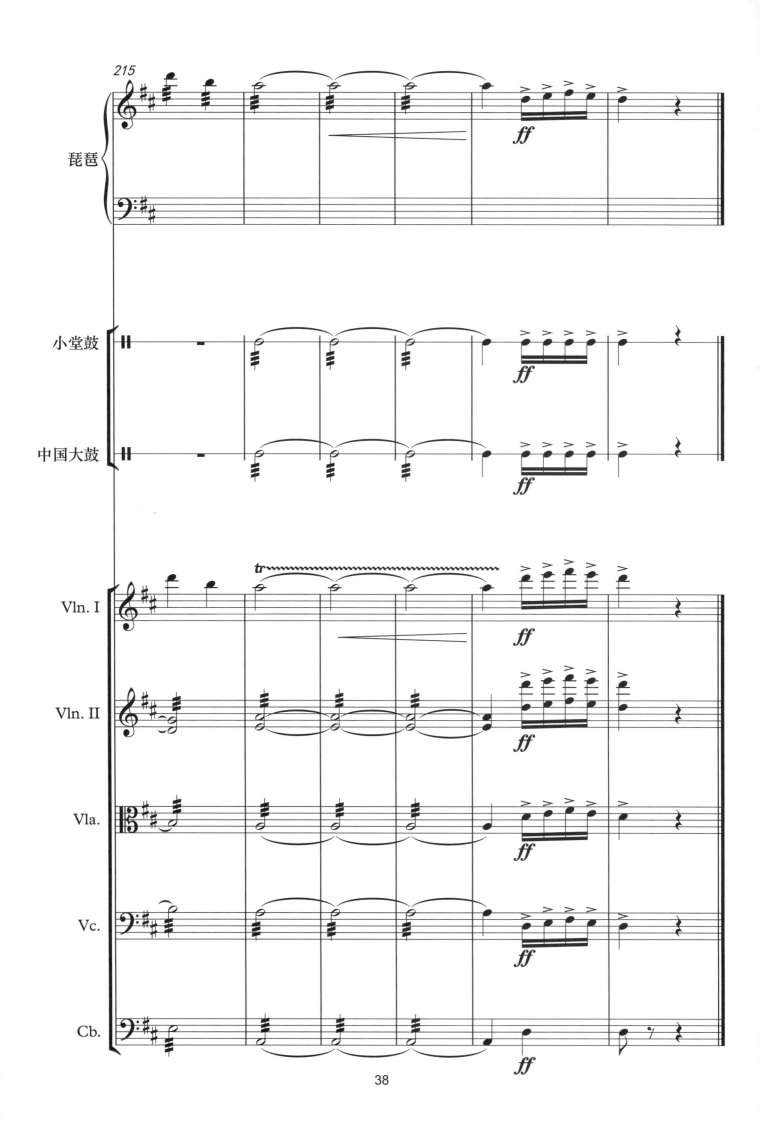

《步步高》这首颇有特色的广东民乐，是广东音乐名家吕文成的代表作，由著名作曲家纪冬泳改编成室内乐作品，民族乐器琵琶担当主奏乐器，完整地保留了原曲旋律轻快激昂，层层递增，节奏明快的特点，音乐富有动律。

一步之遥

作曲：卡洛斯·加德尔
编曲：丹尼尔·莫雷蒂

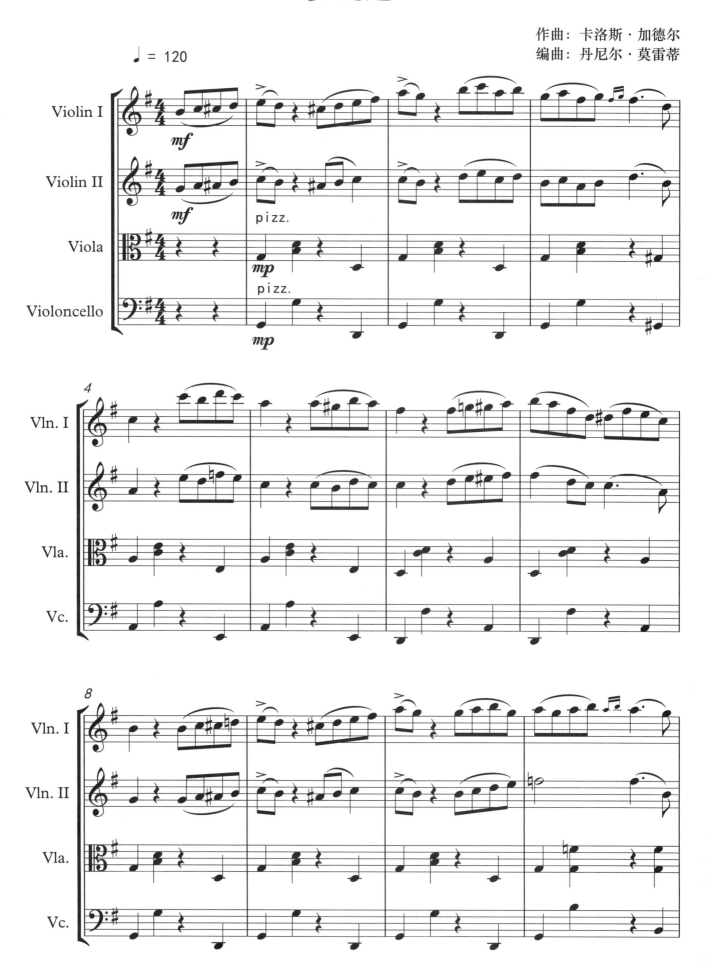

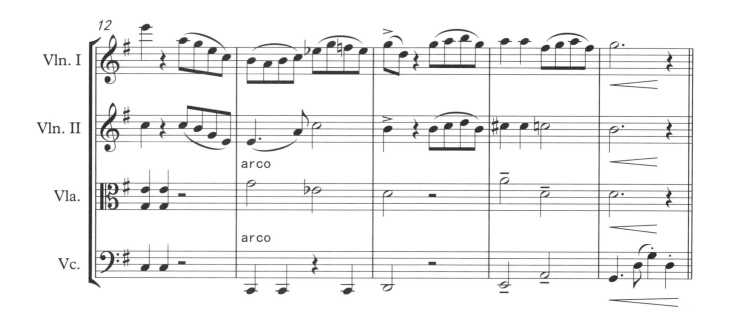
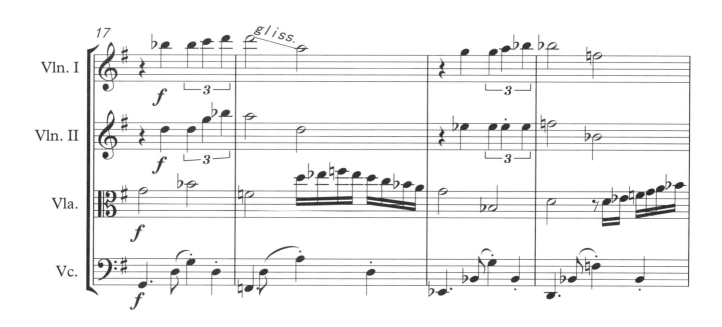
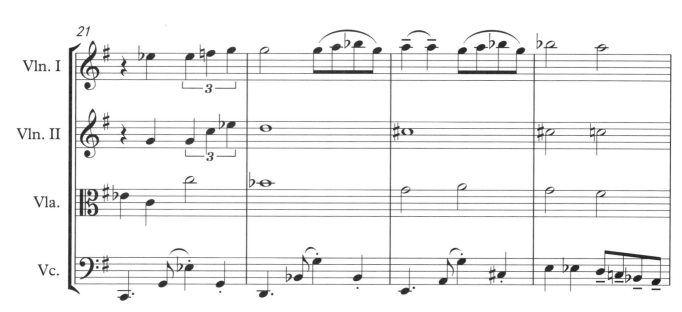

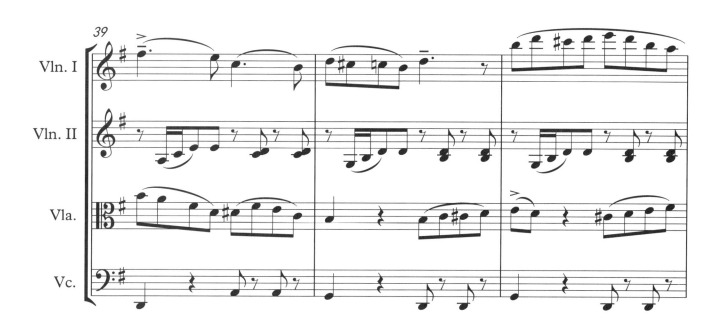
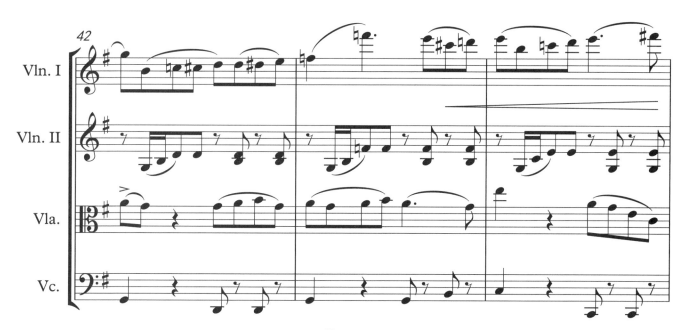

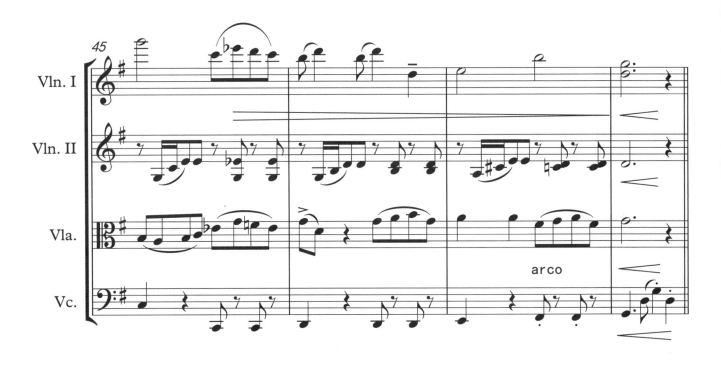
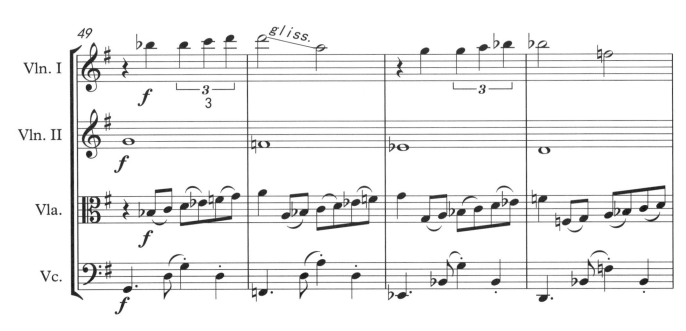
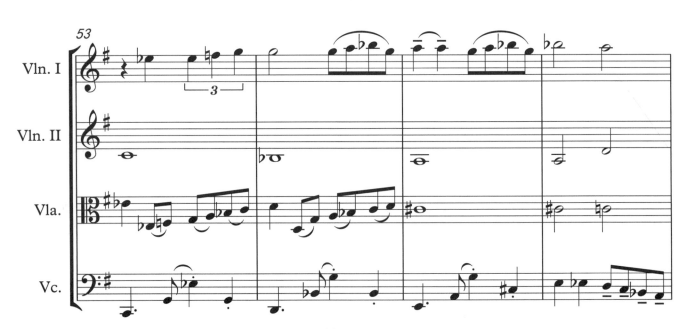

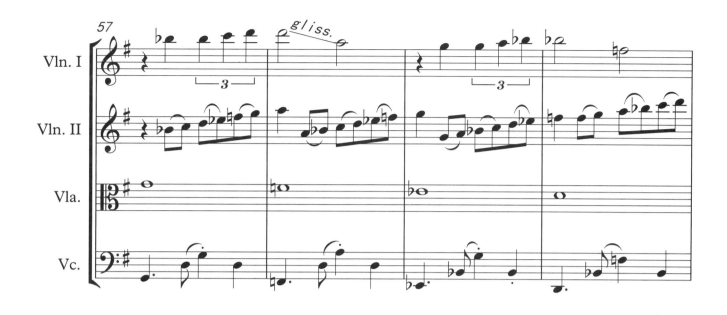
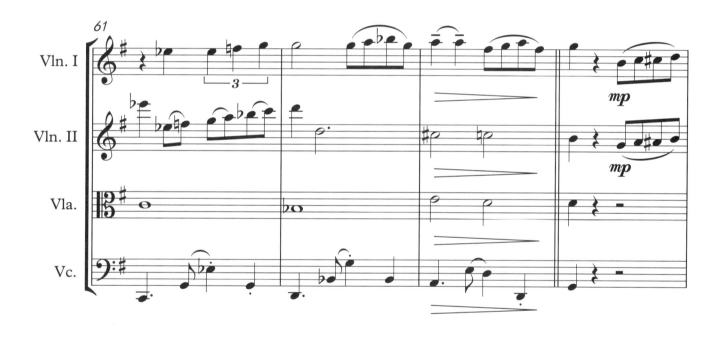
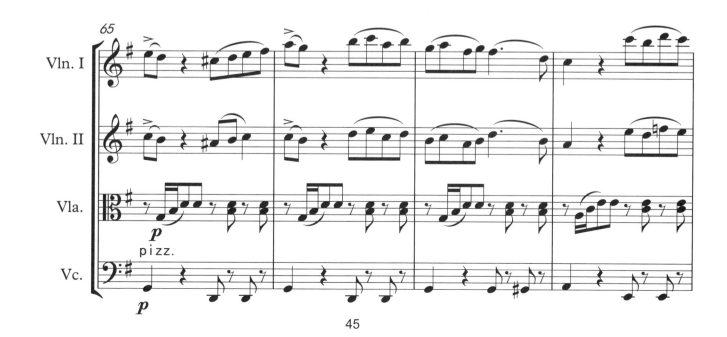

45

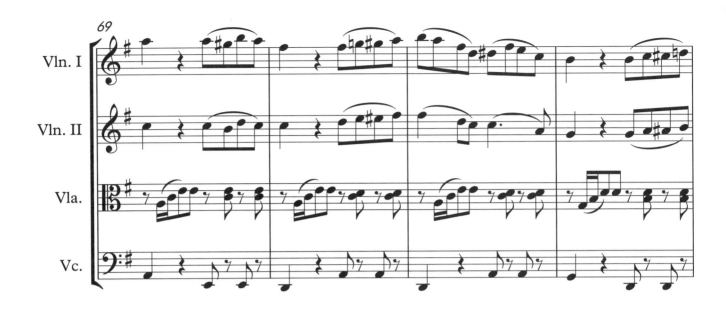
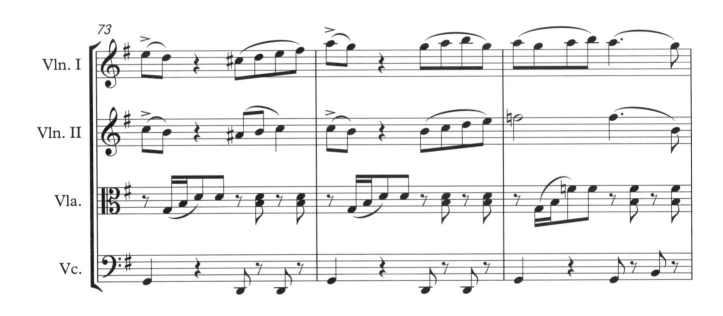
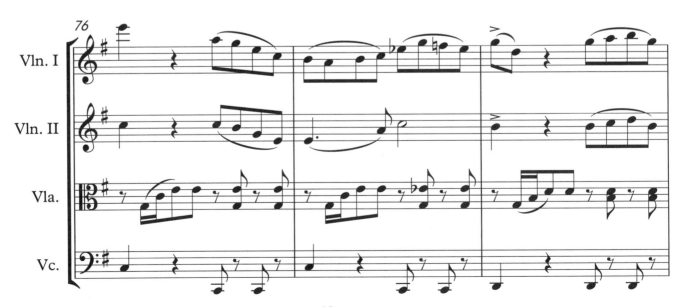

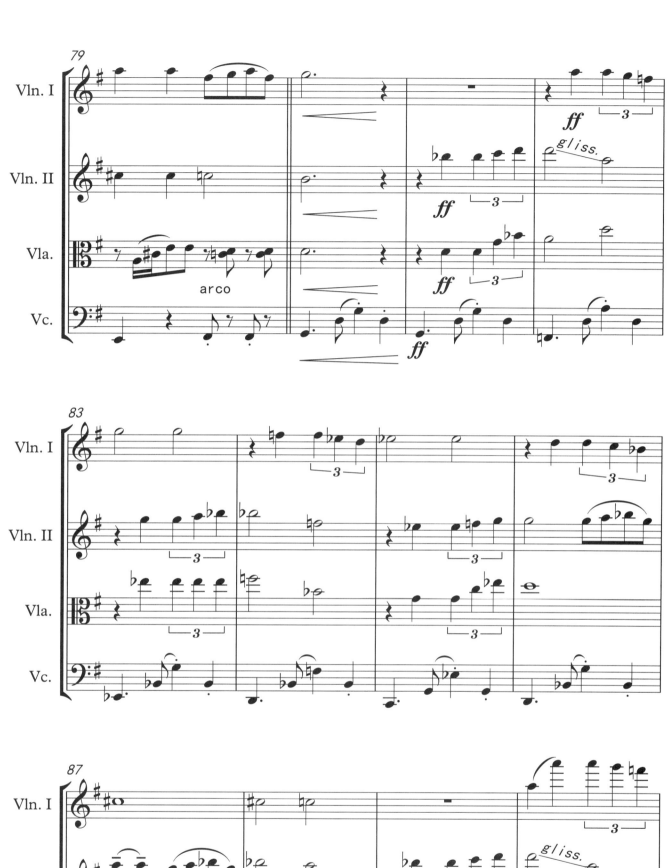

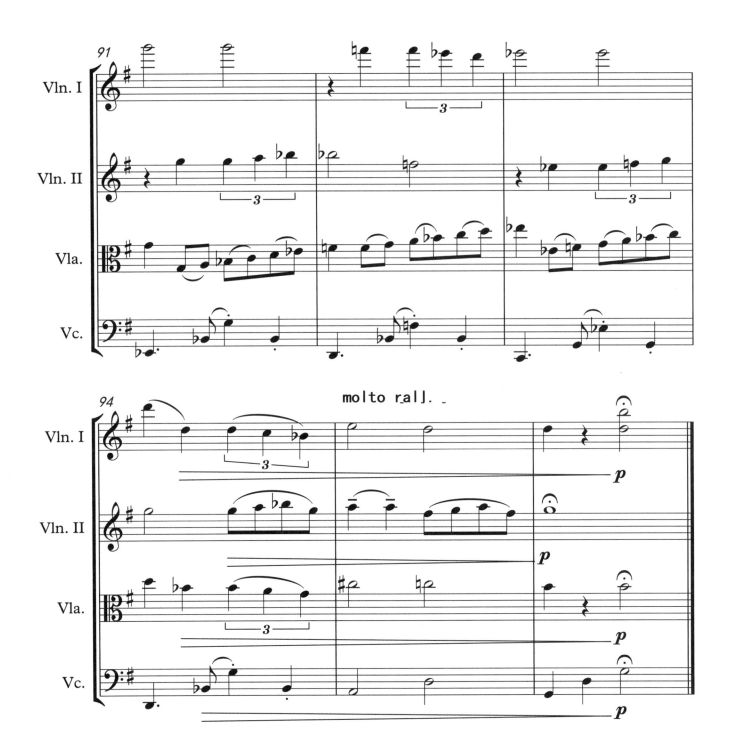

《一步之遥》这首华丽而高贵动人的探戈名曲，由阿根廷史上最负盛名的探戈歌手卡洛斯·加德尔（Carlos Gardel）所作，是阿根廷探戈舞曲的极致代表，也是全世界乐迷所最为熟知且深爱的探戈旋律。此曲的意义是将探戈音乐歌曲化、将民间音乐推向国际舞台。

七剑战歌

作曲:川井宪次
改编: 纪 冬 泳

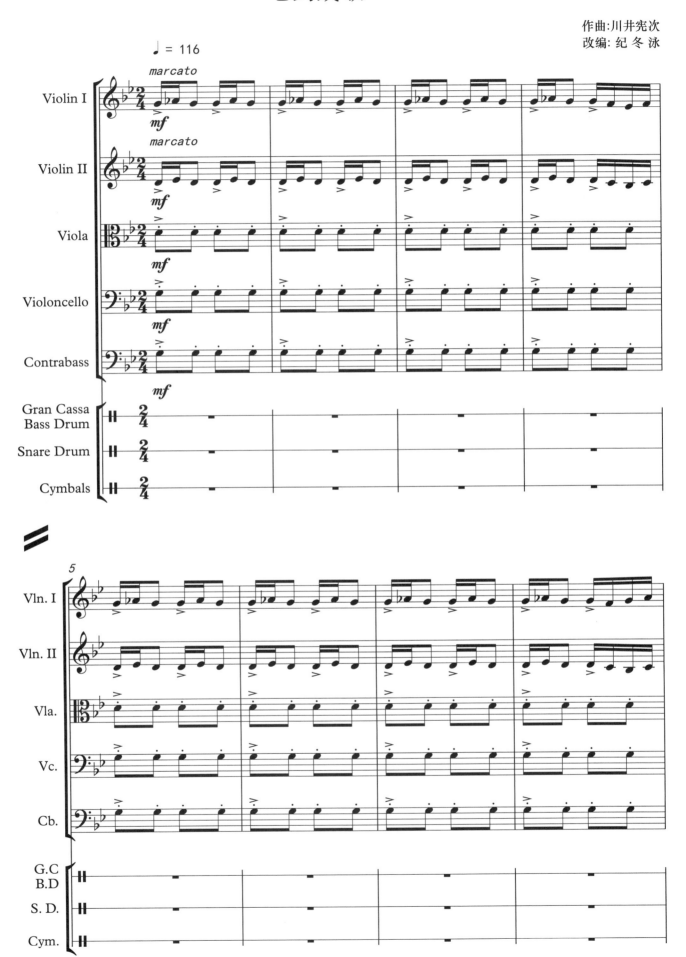

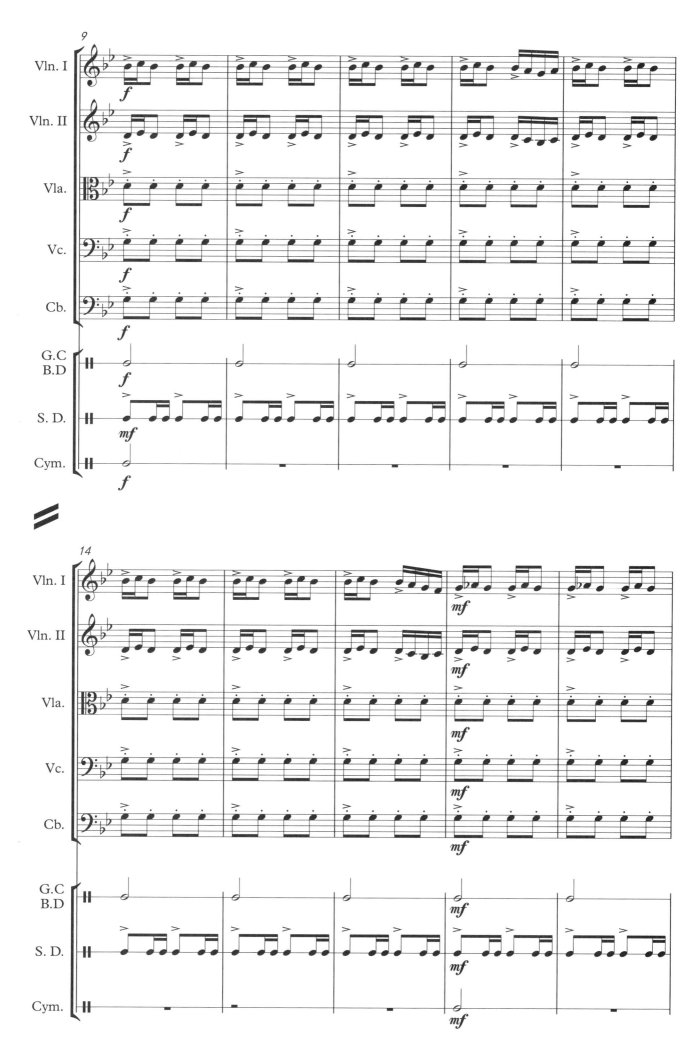

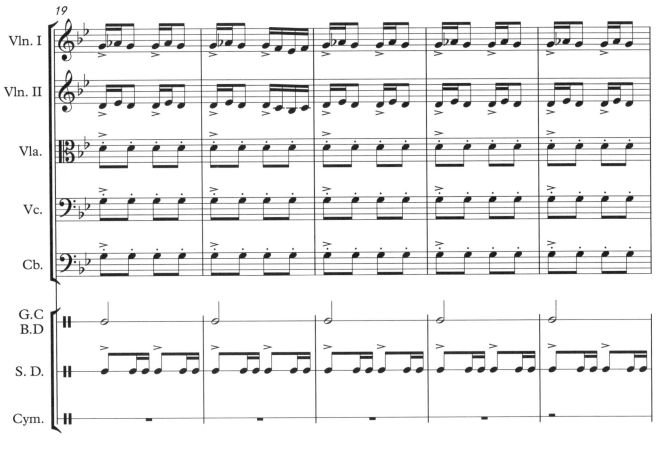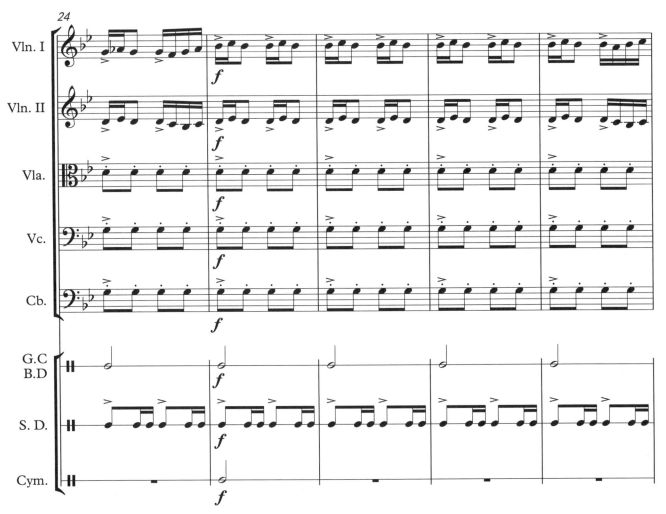

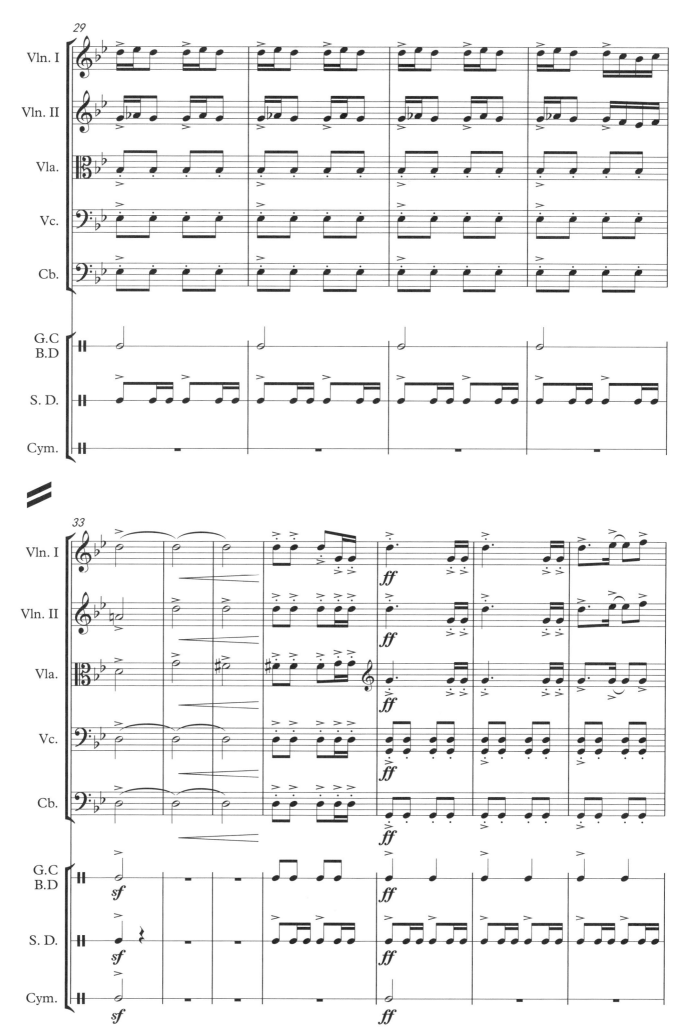

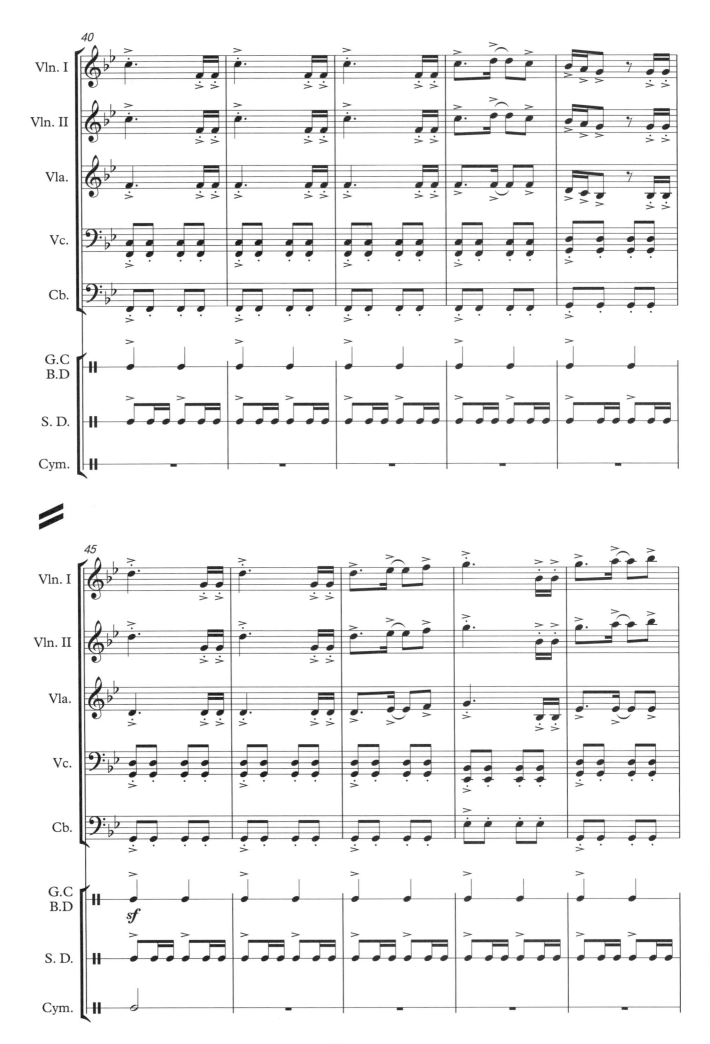

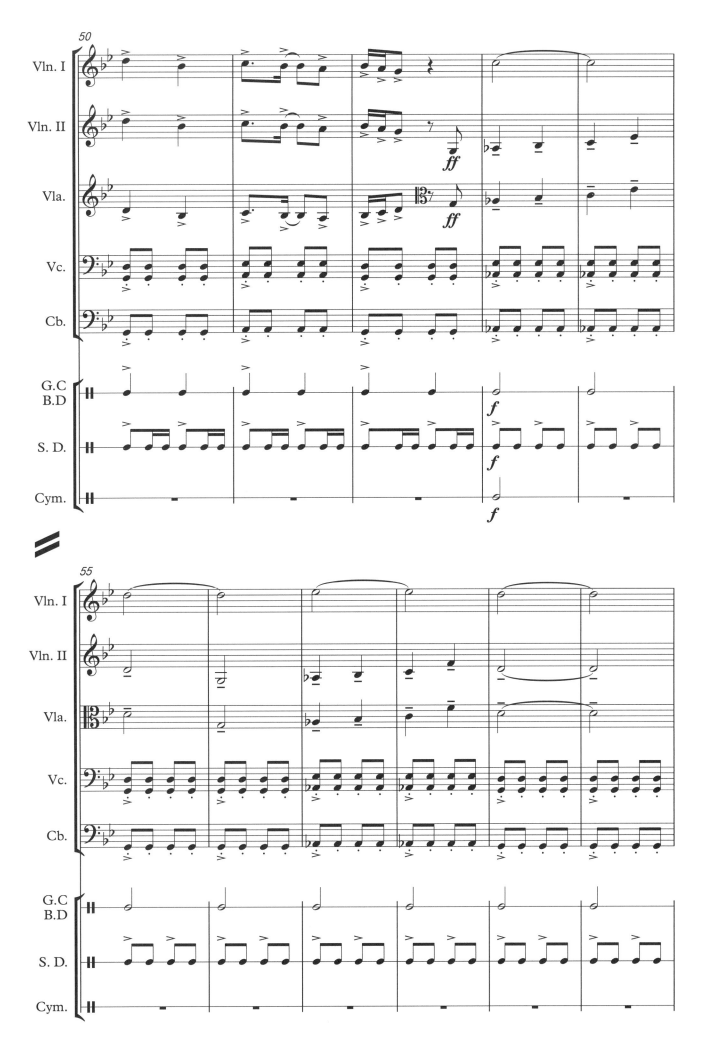

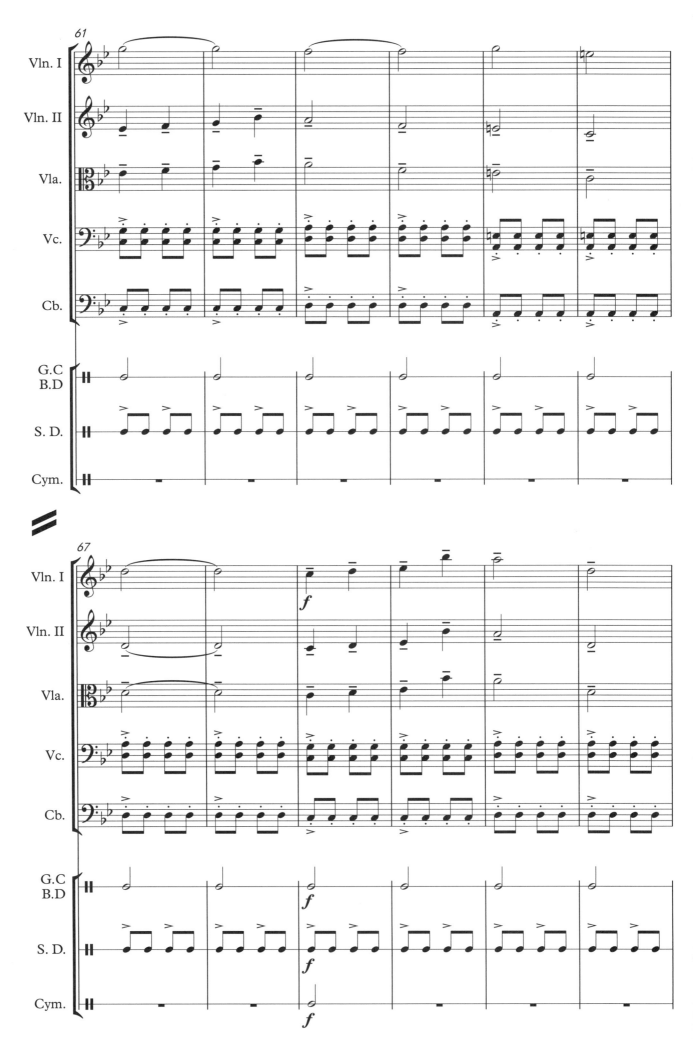

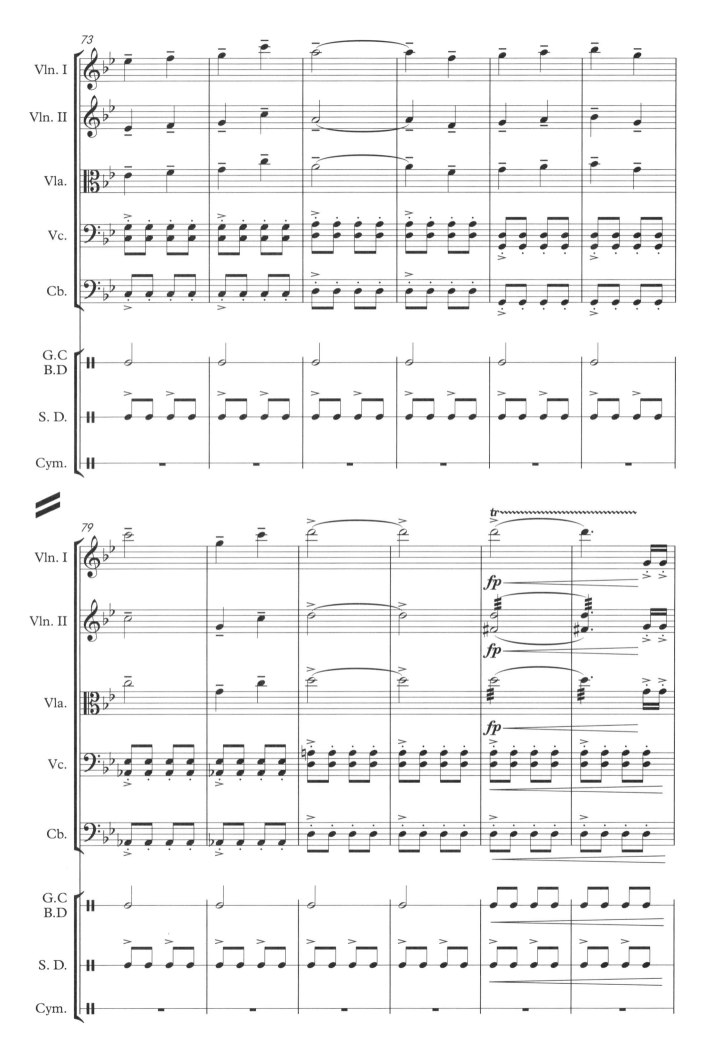

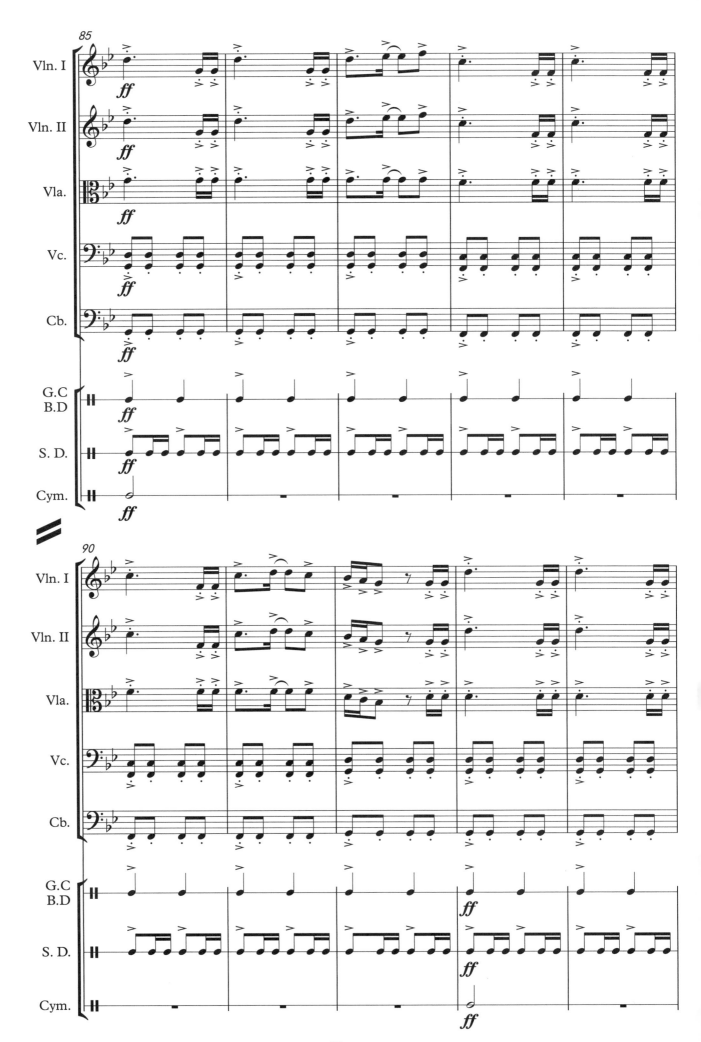

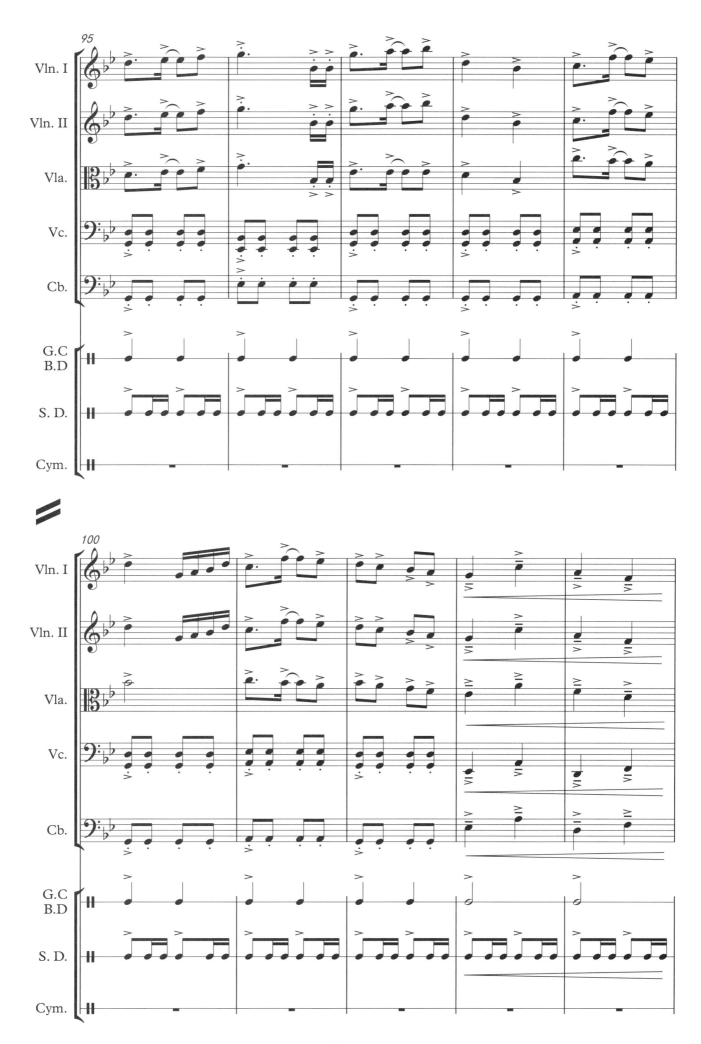

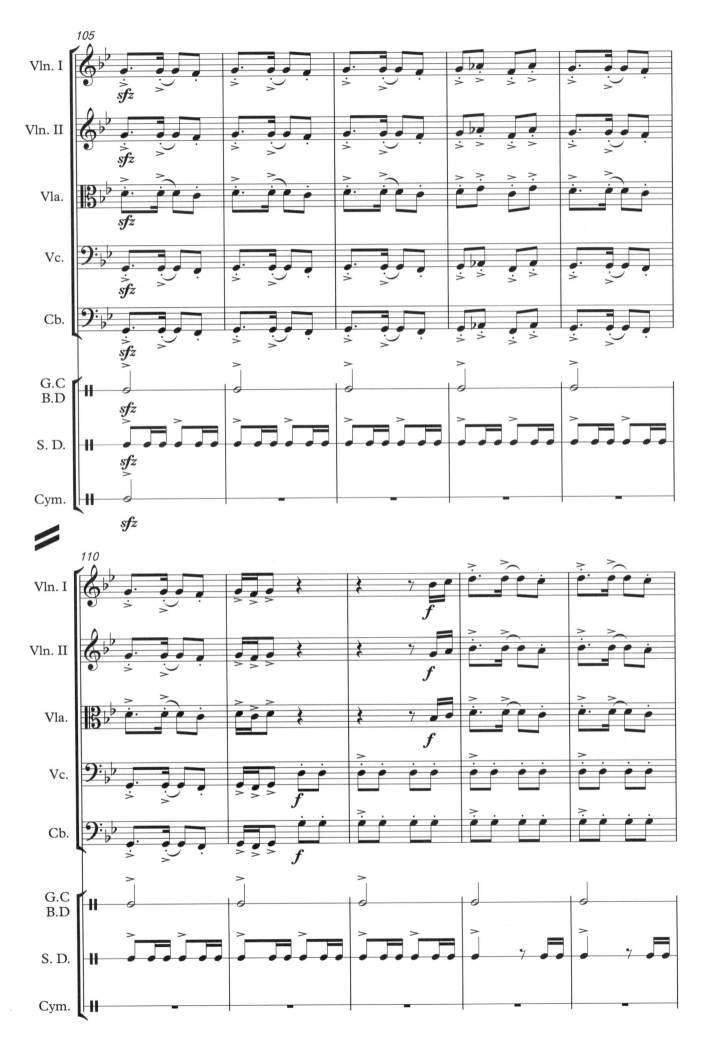

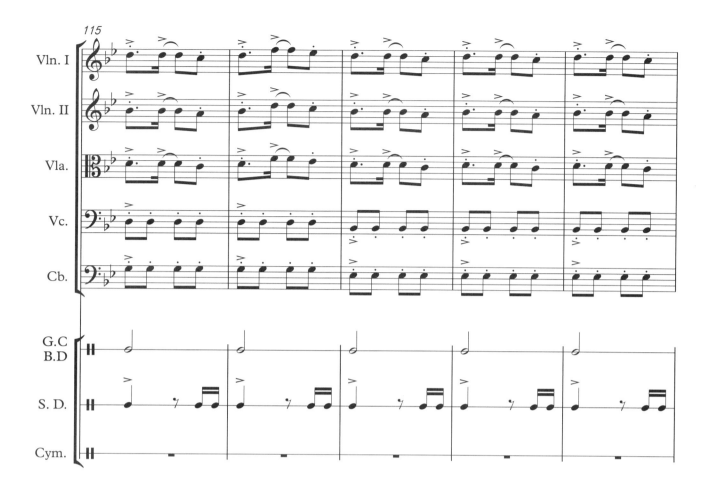

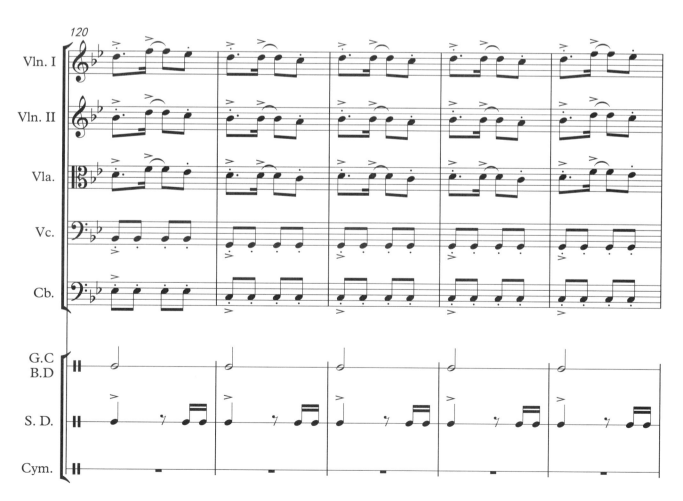

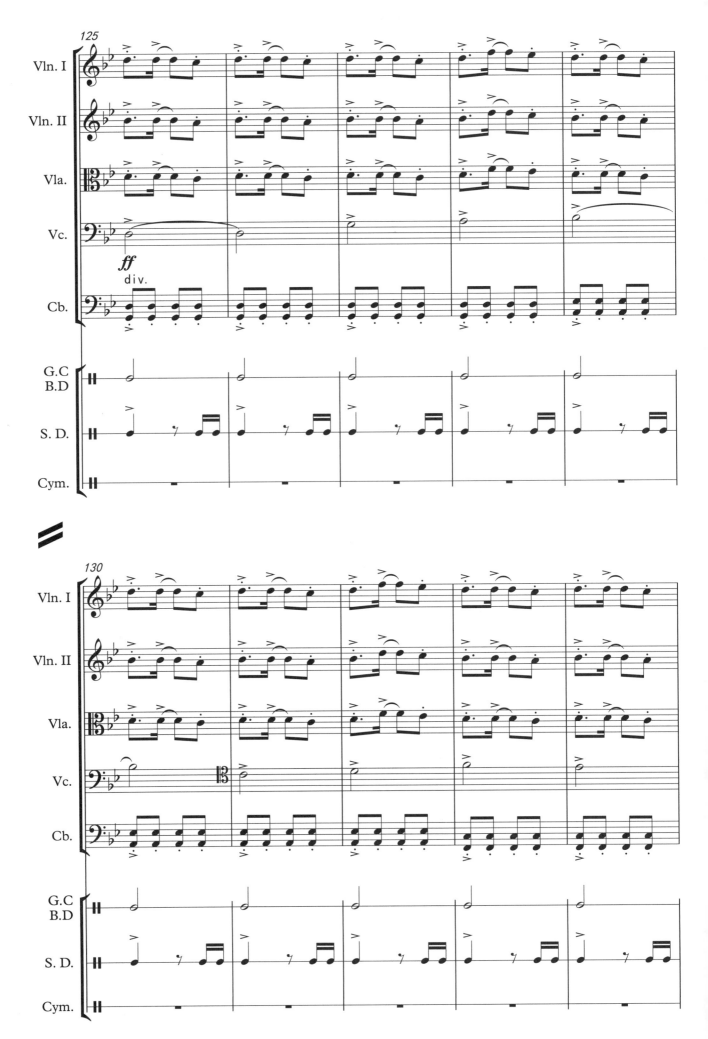

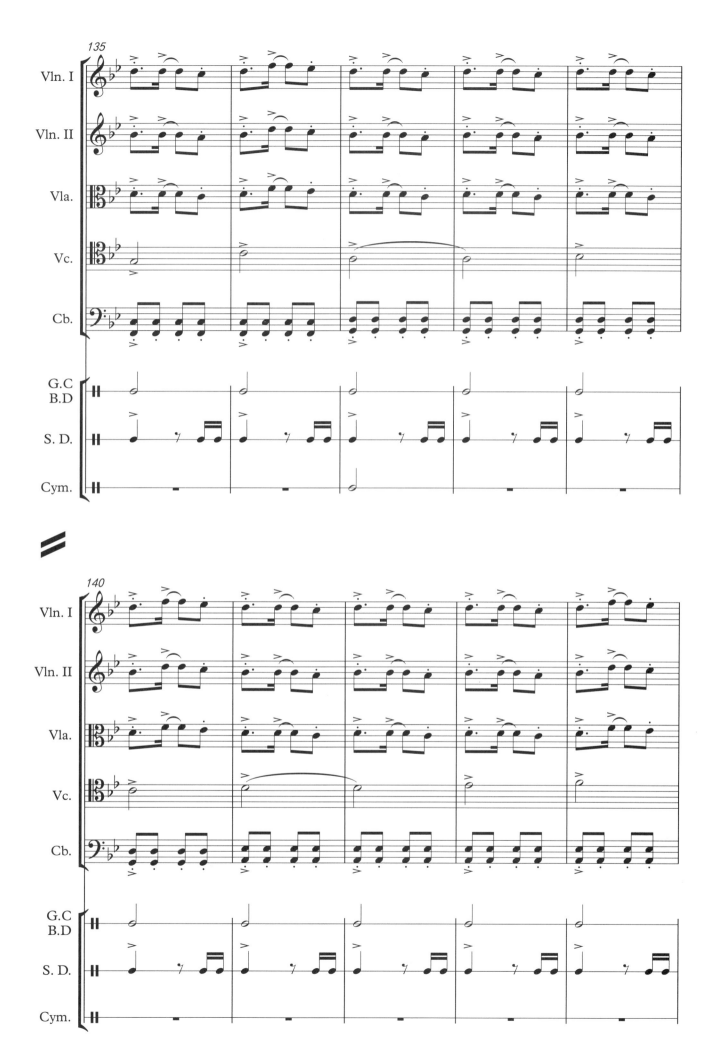

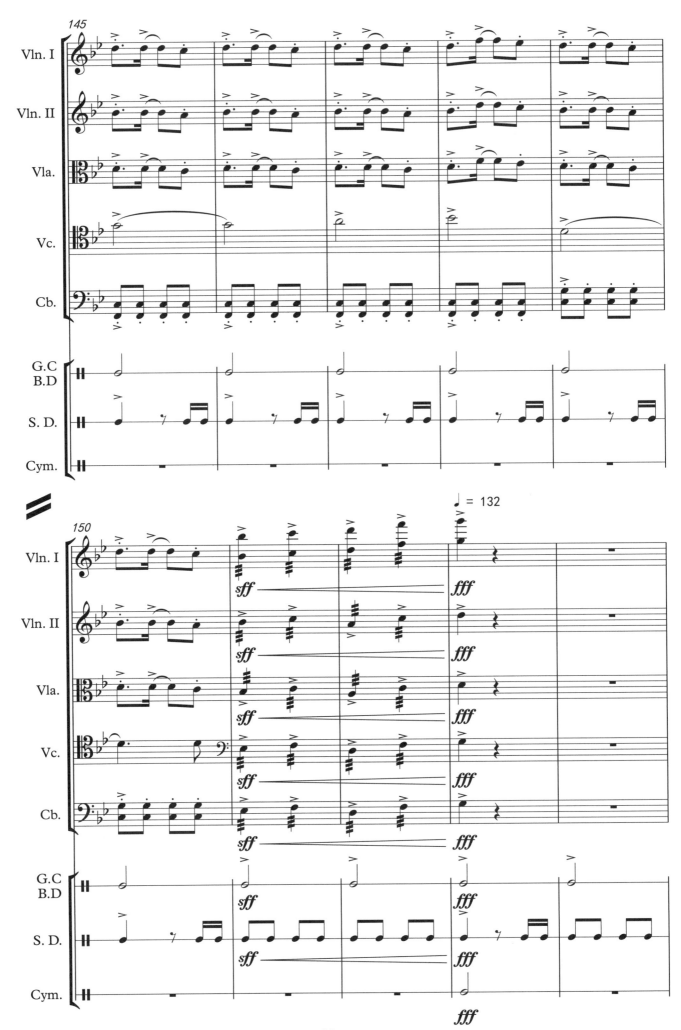

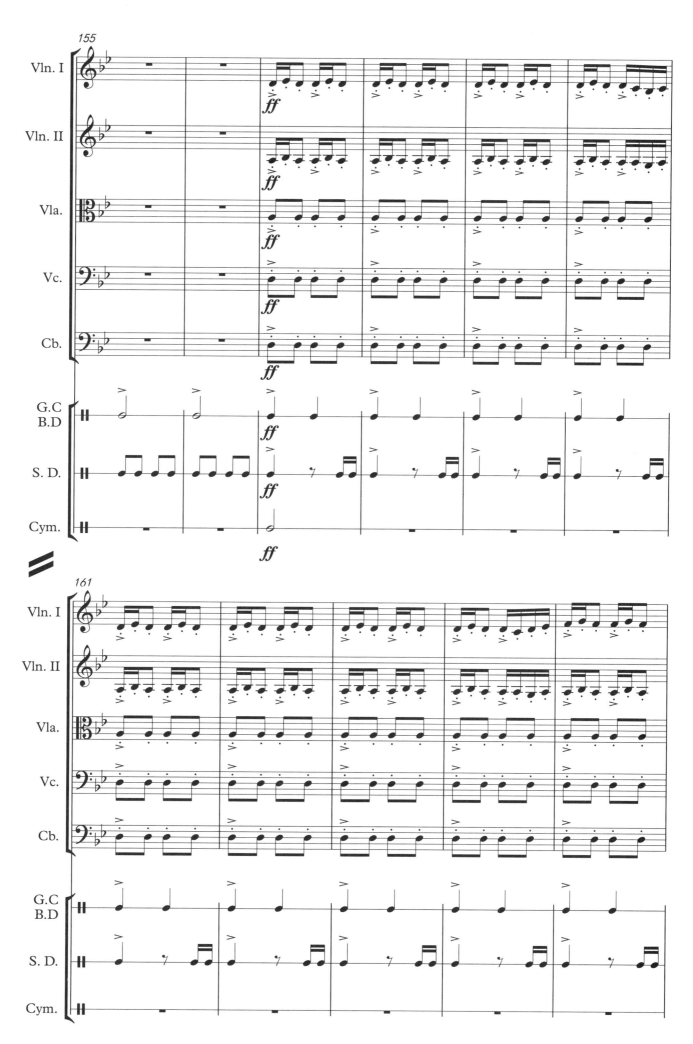

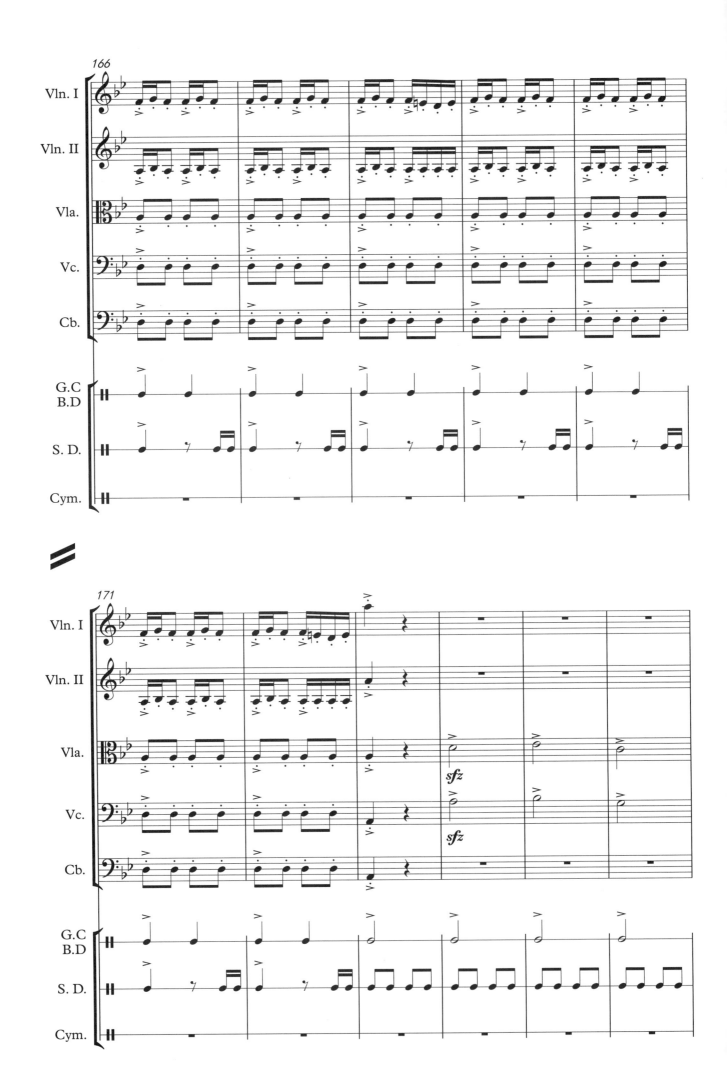

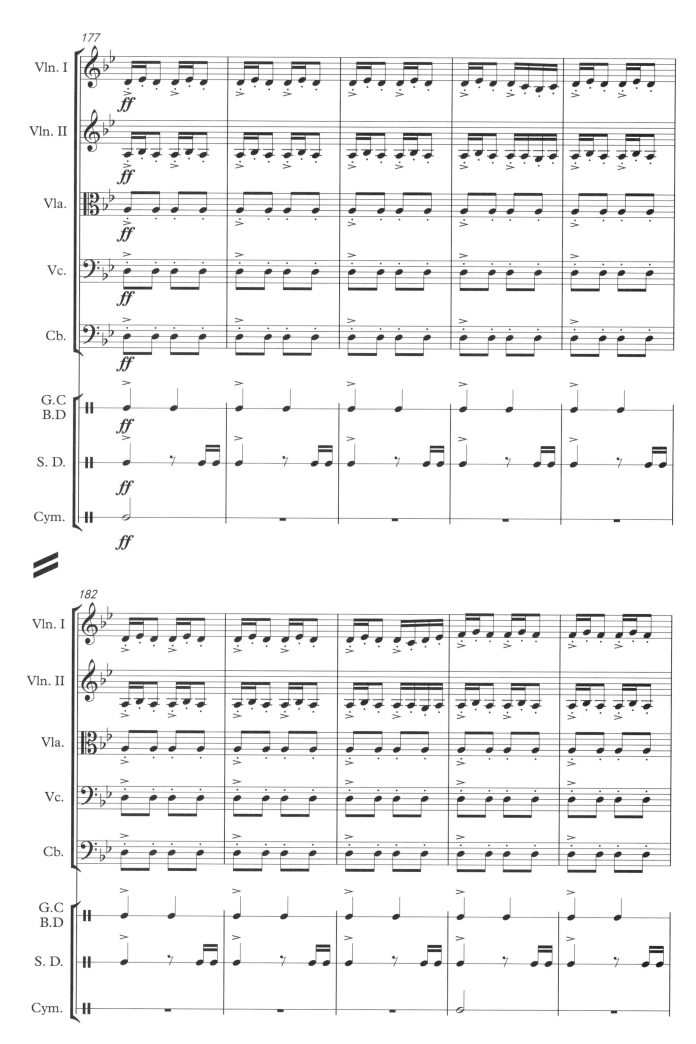

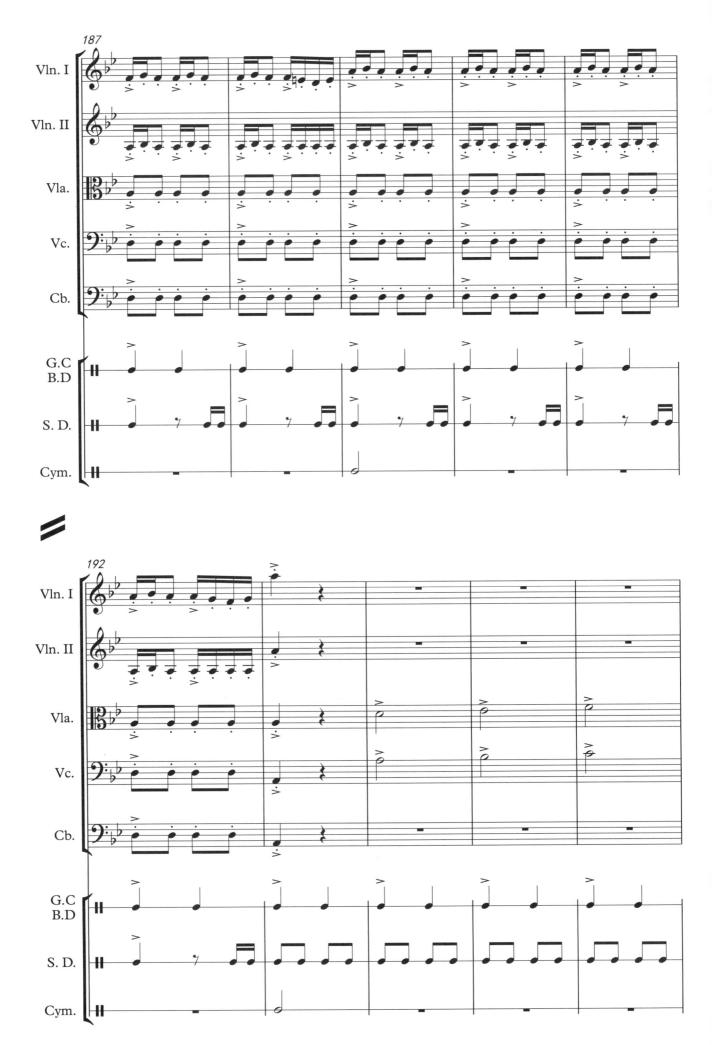

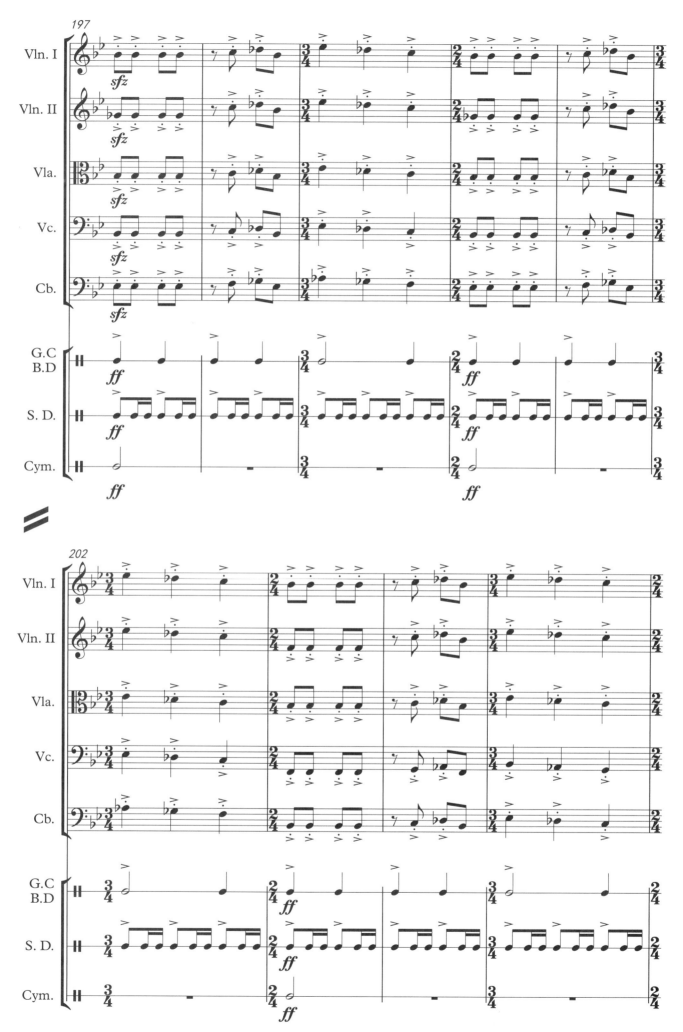

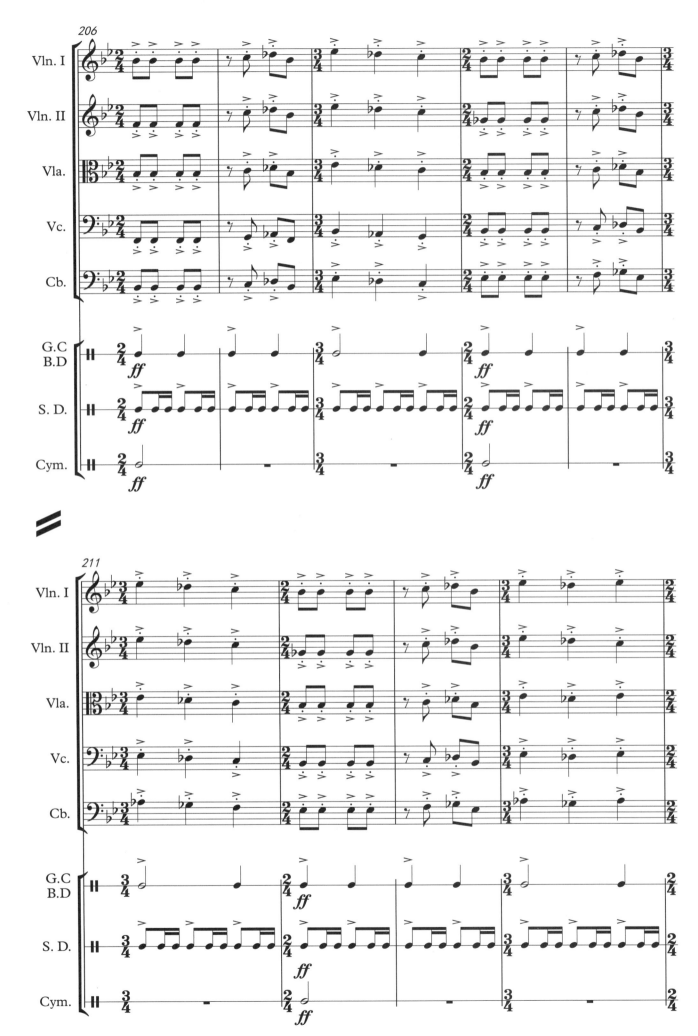

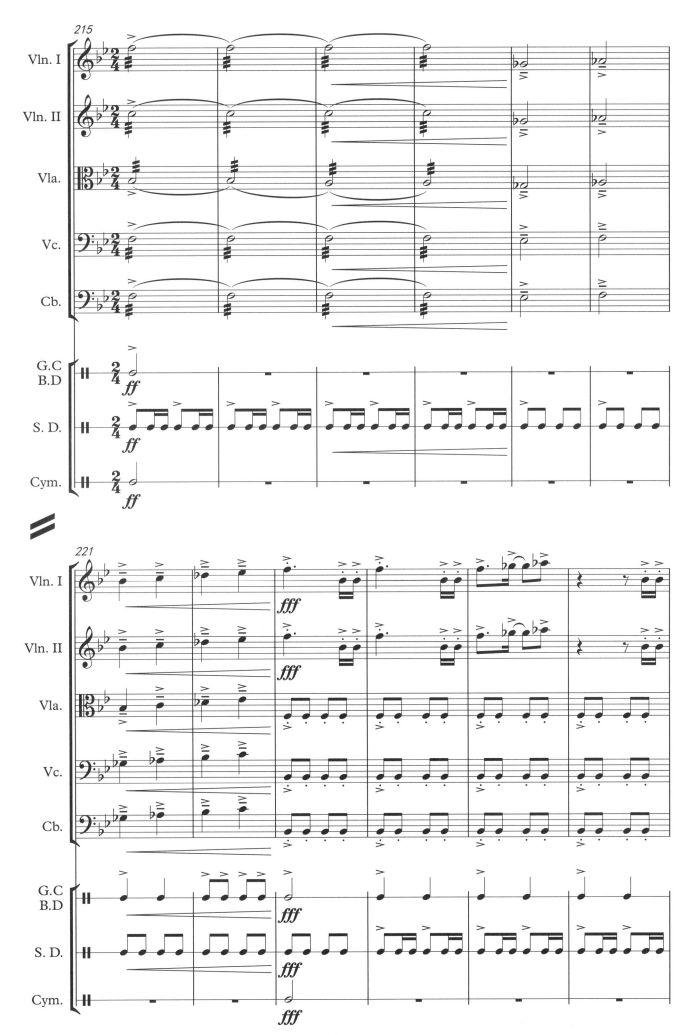

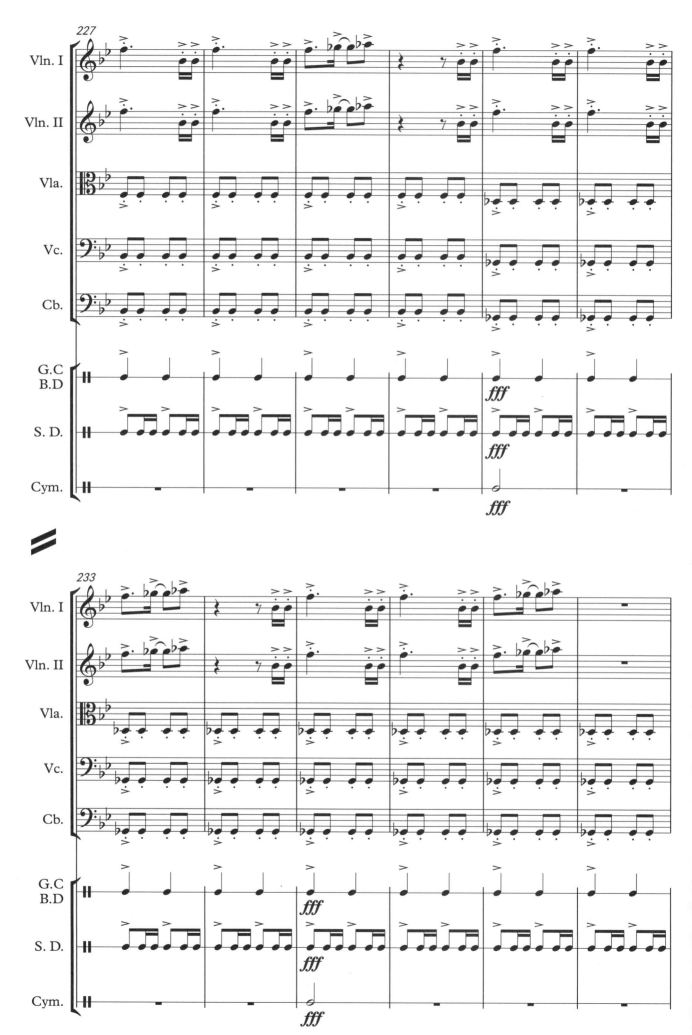

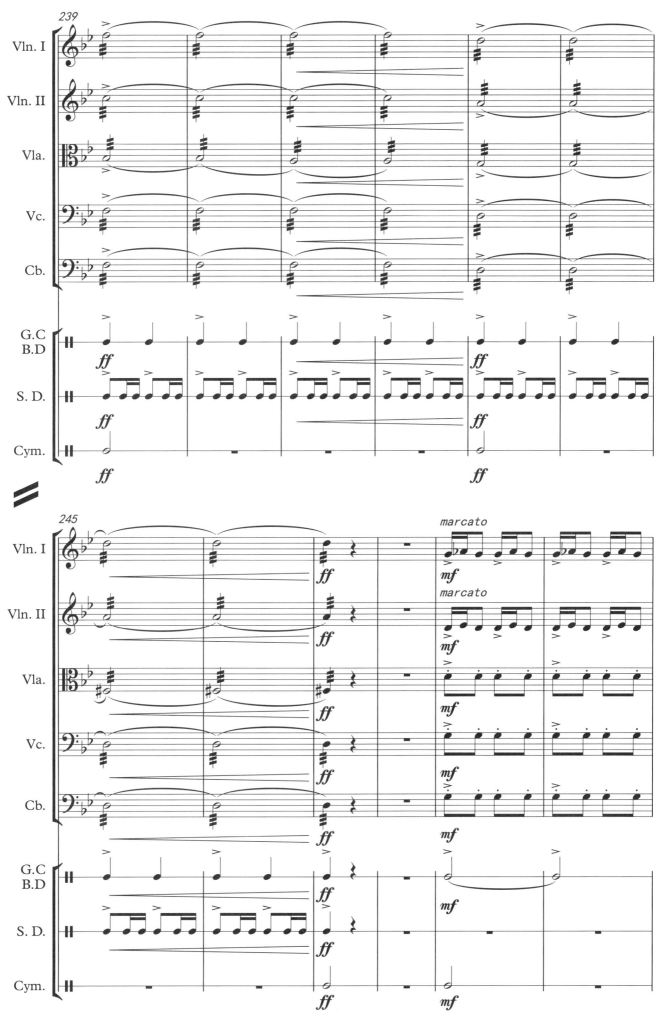

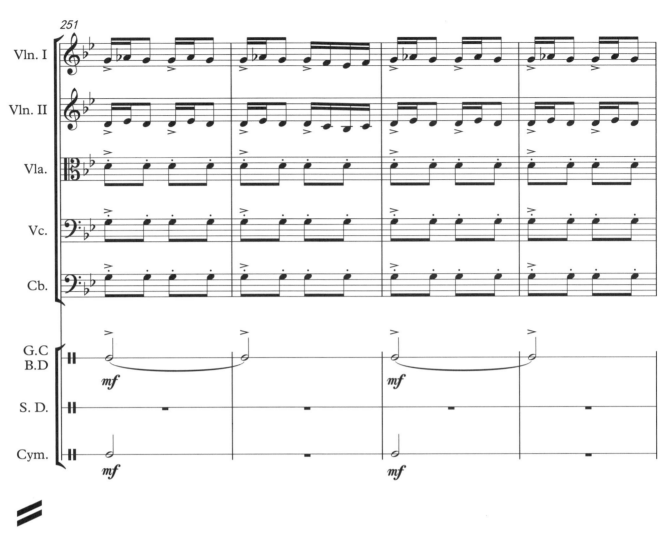
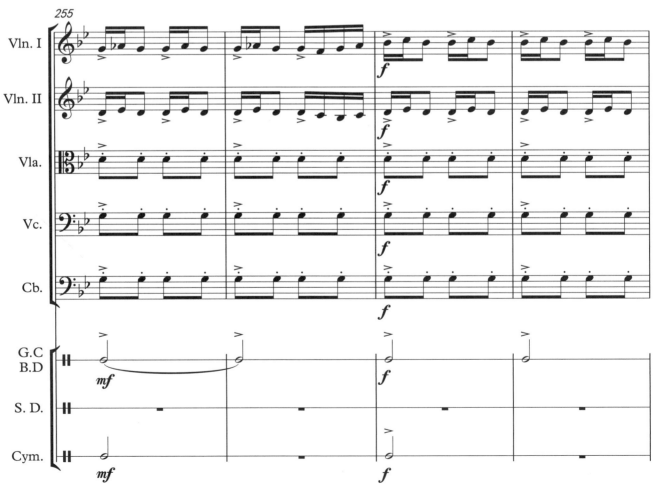

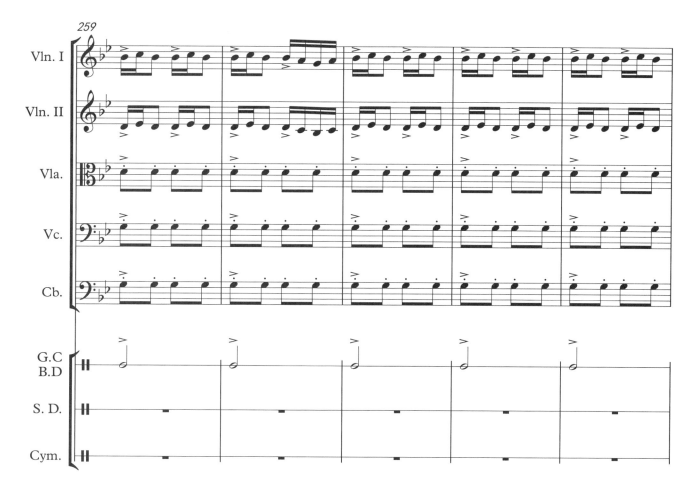
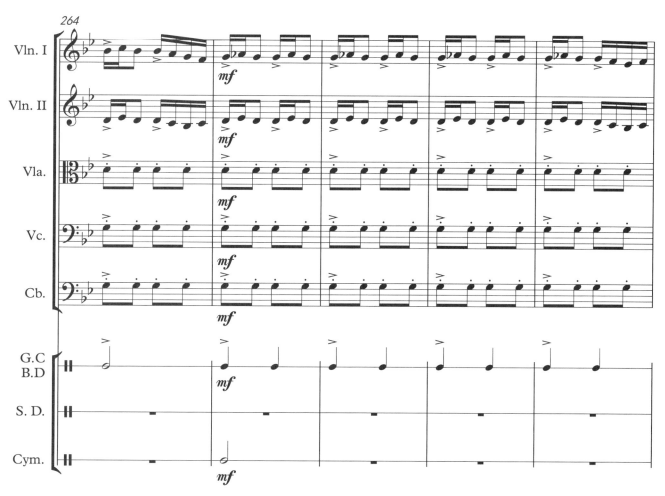

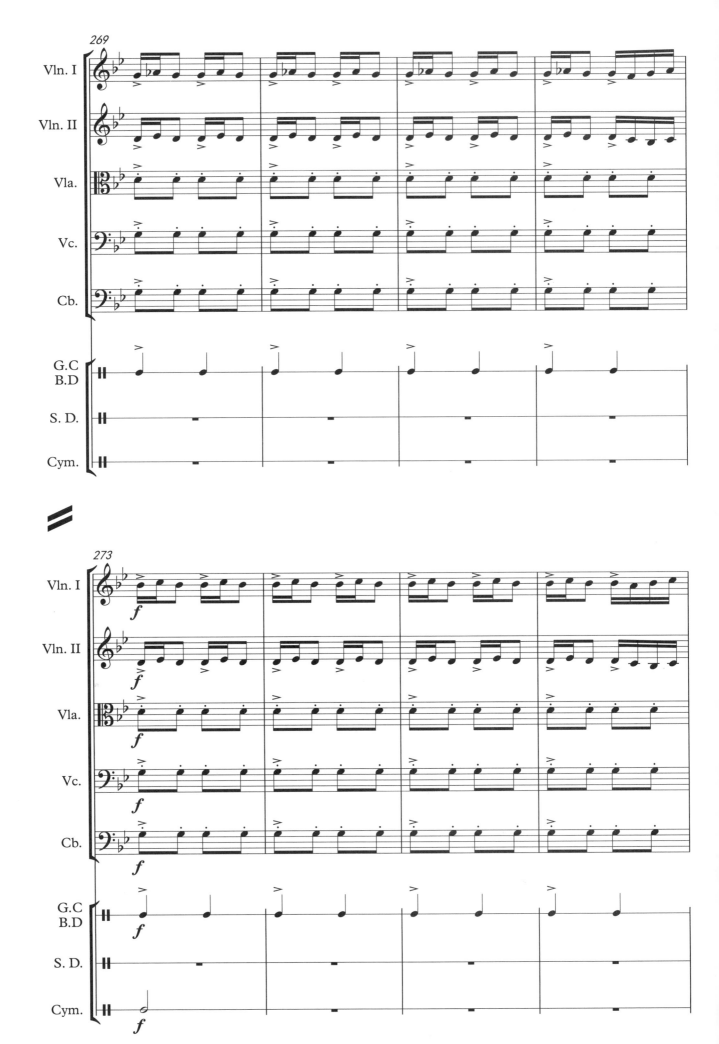

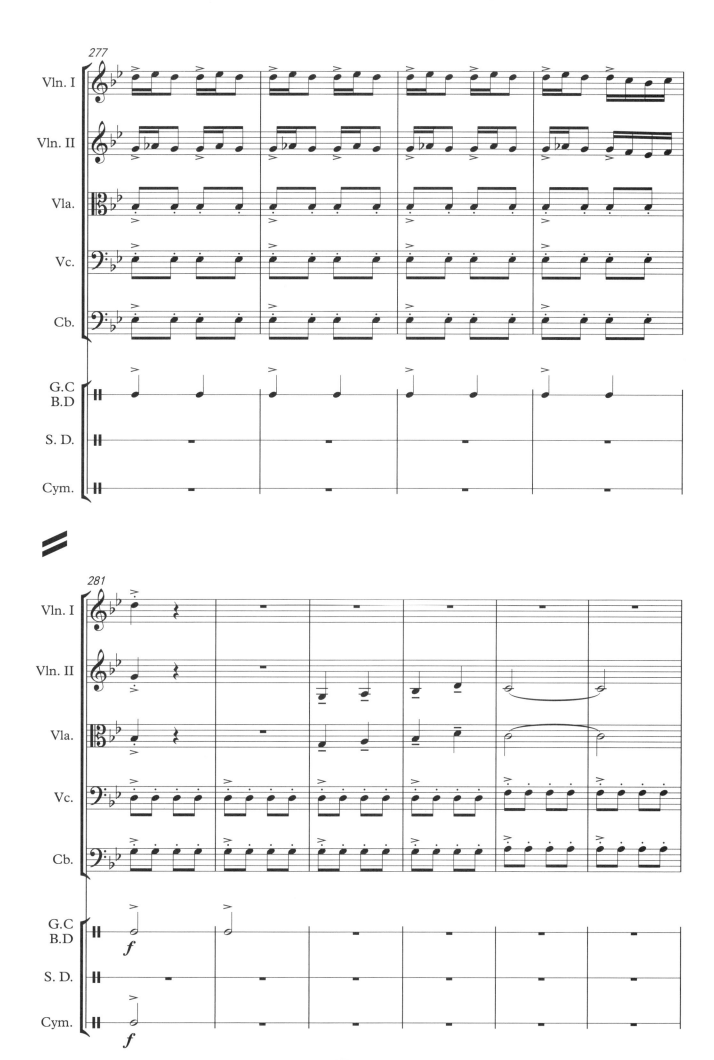

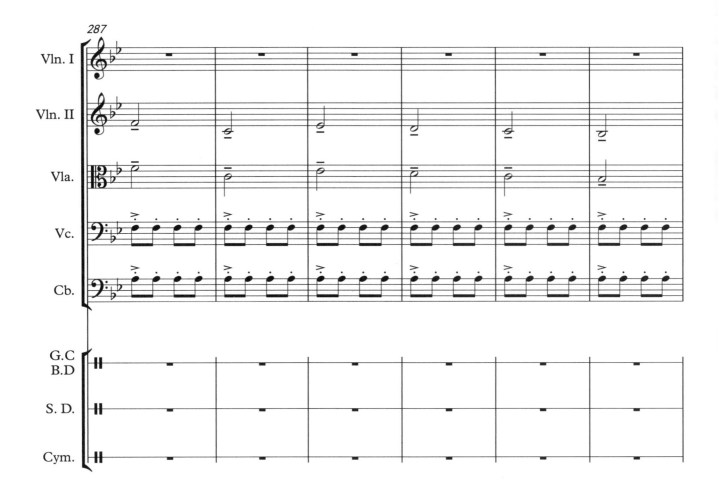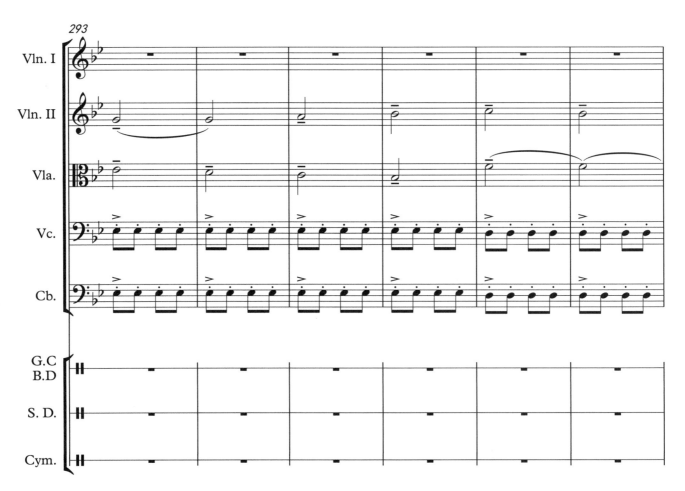

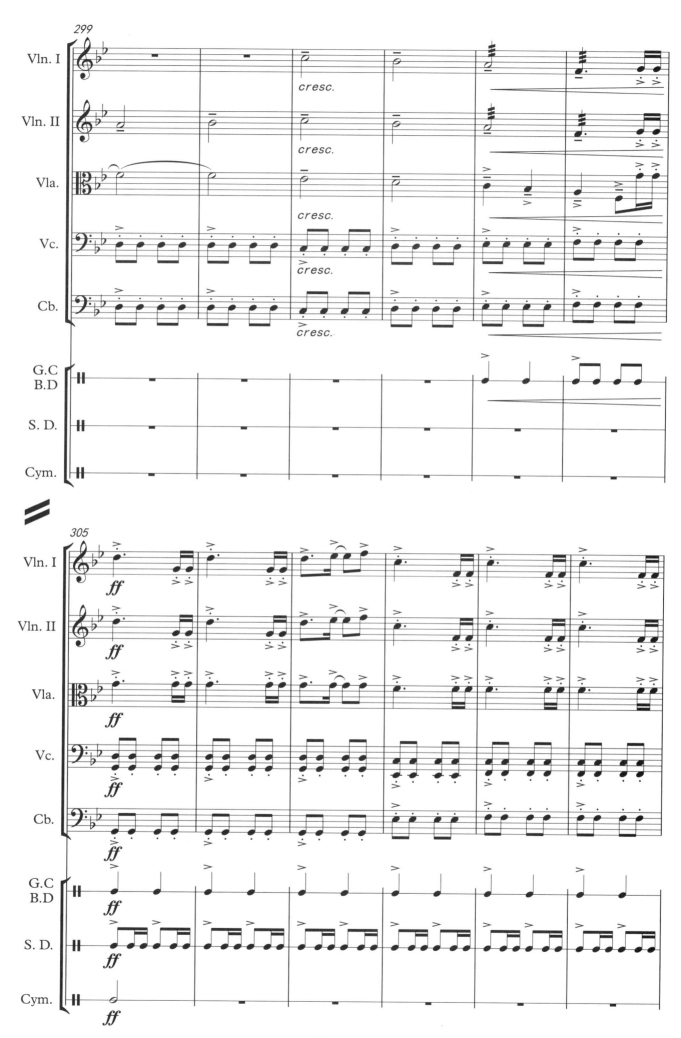

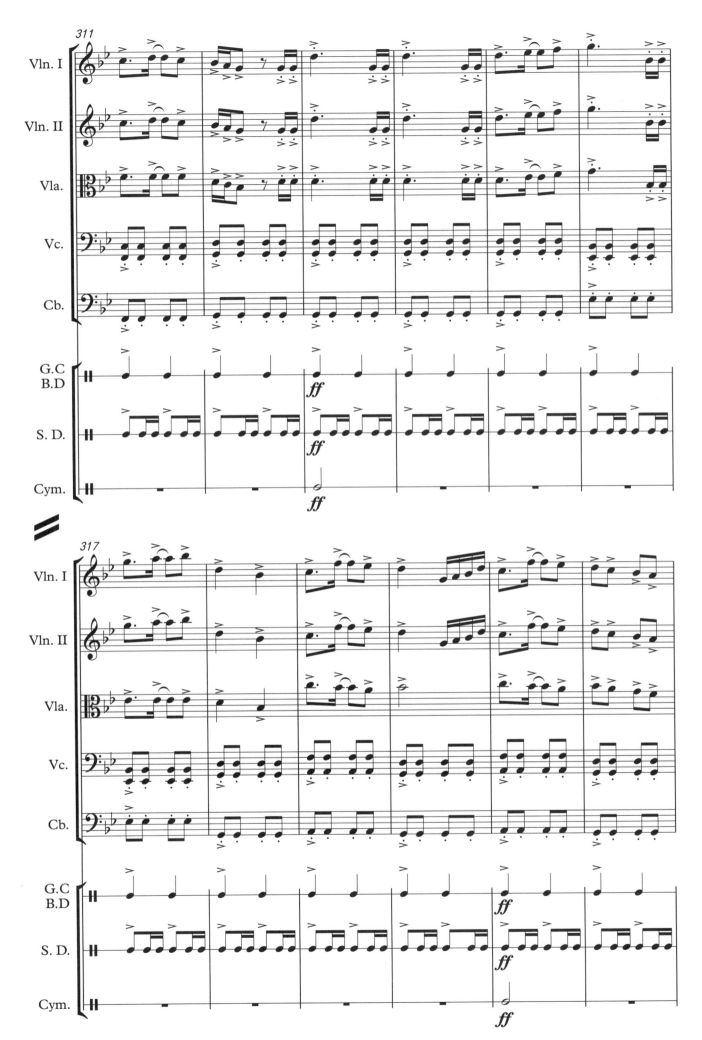

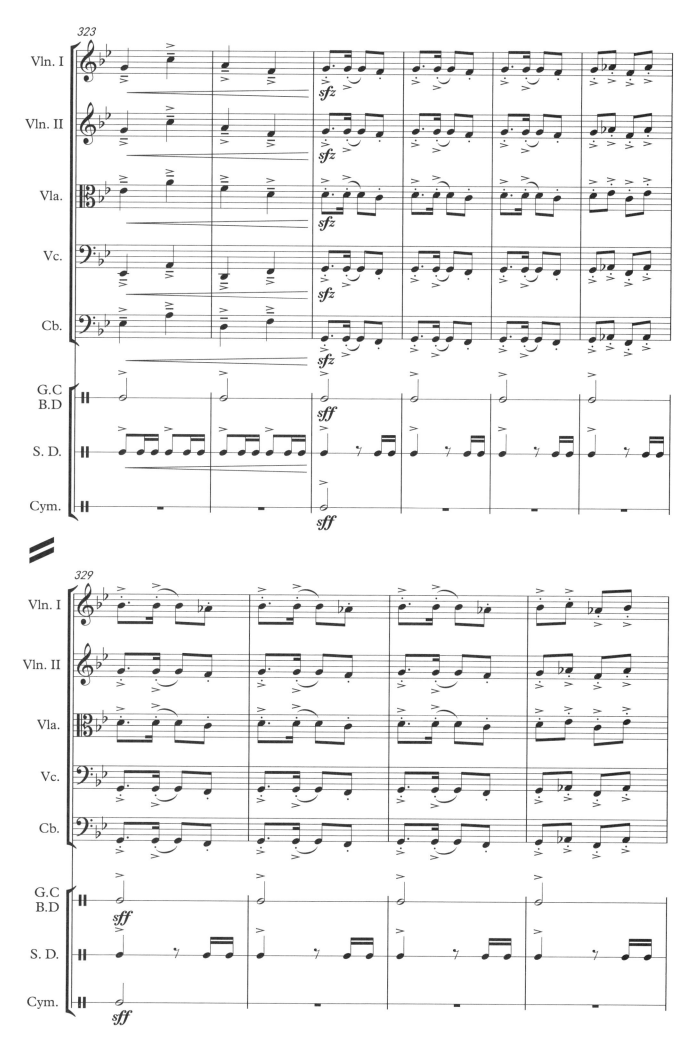

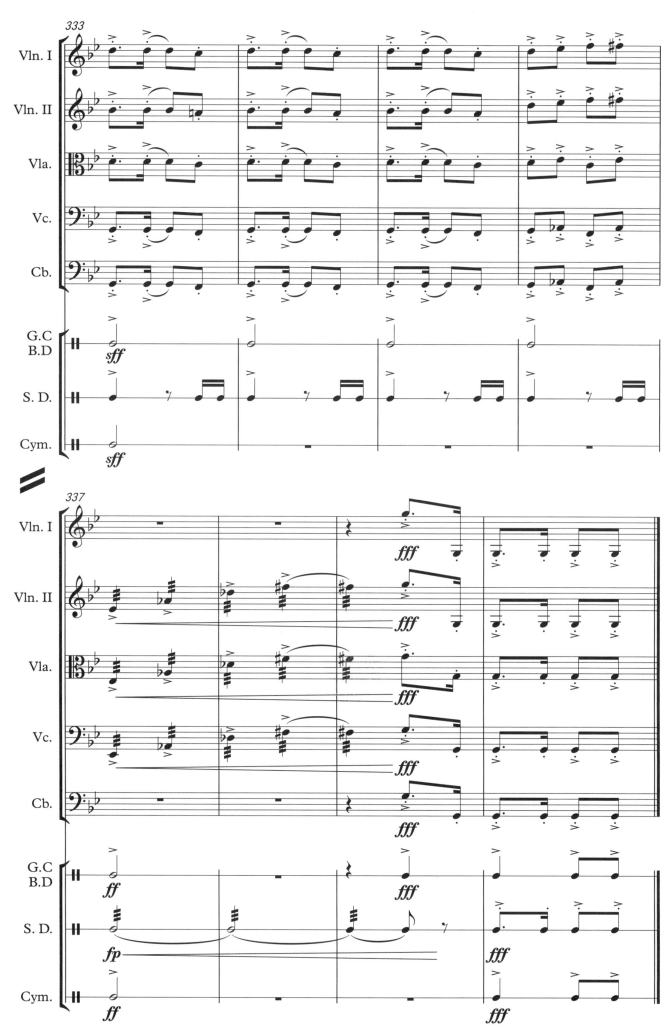

《七剑战歌》是徐克导演的电影《七剑》的配乐，由日本作曲家川井宪次所作。著名作曲家纪冬泳将其改编成的室内乐作品，仍具有大气磅礴色彩，极具动感的音乐使听众内心得到震撼。

弦乐小夜曲

作曲:莫扎特

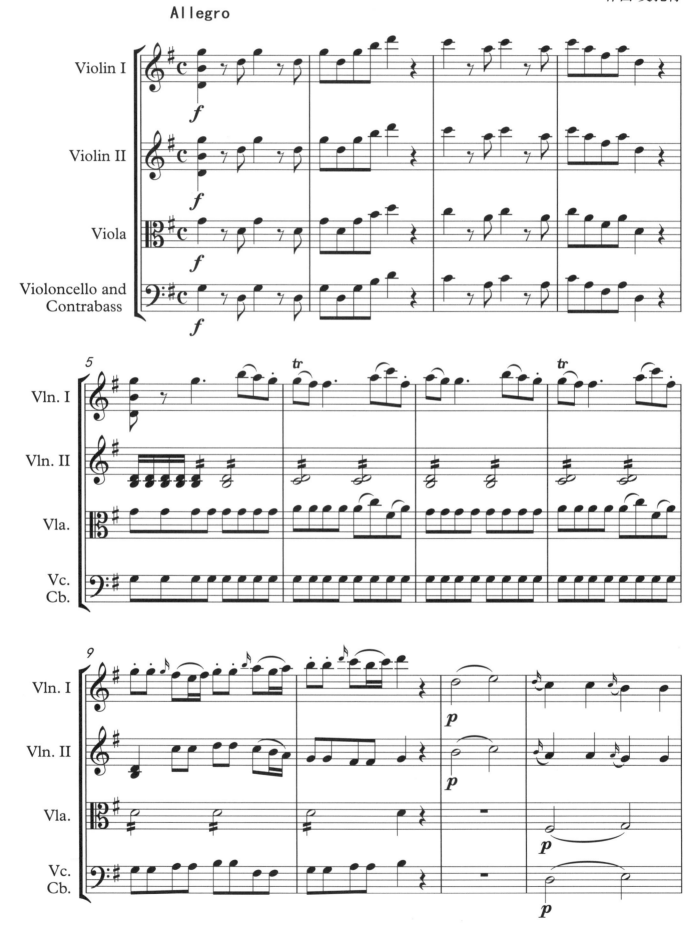

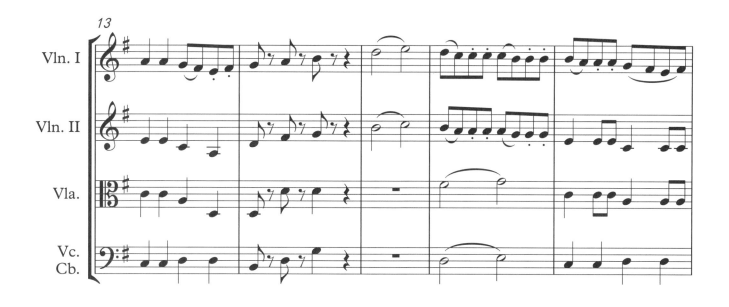
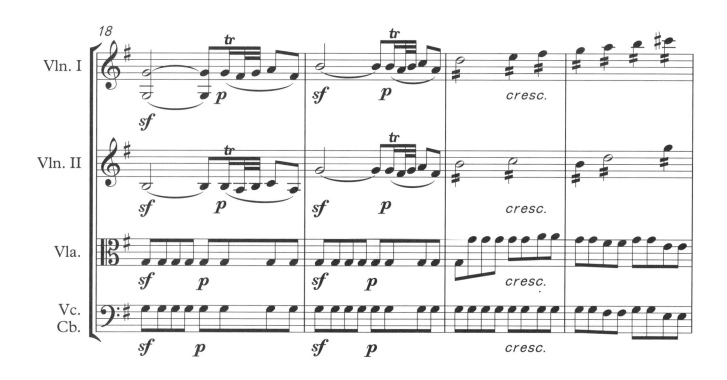
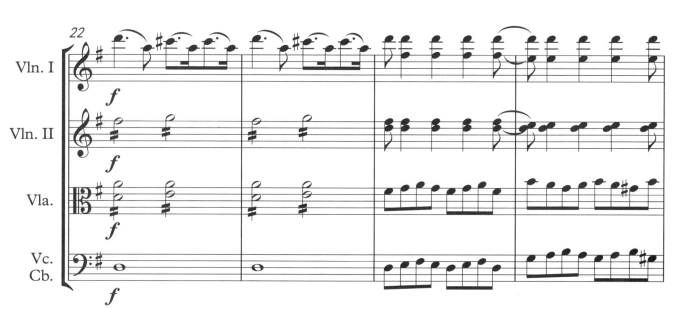

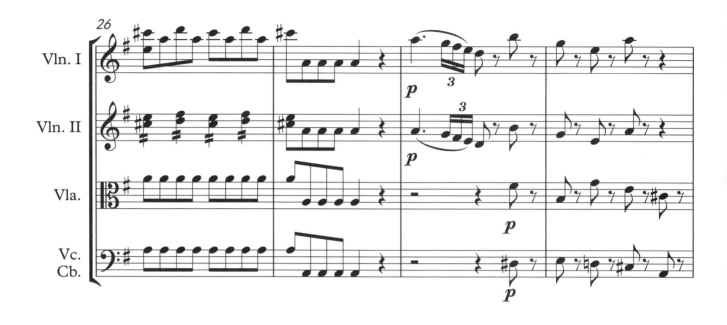
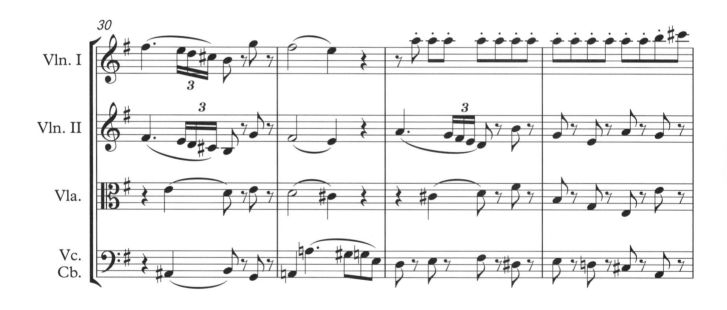
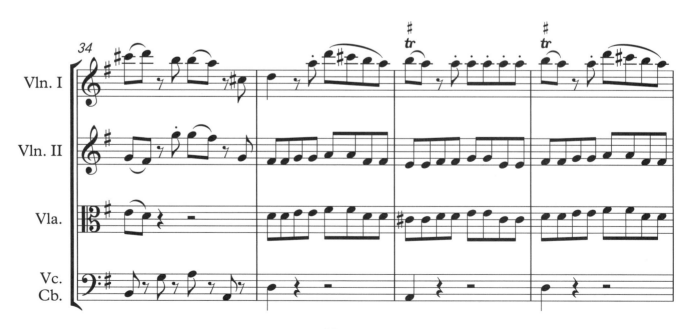

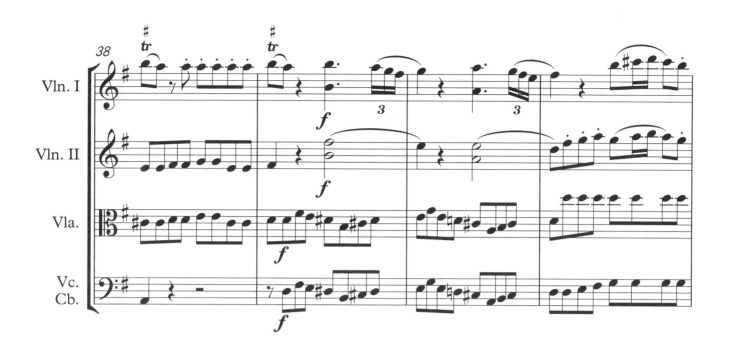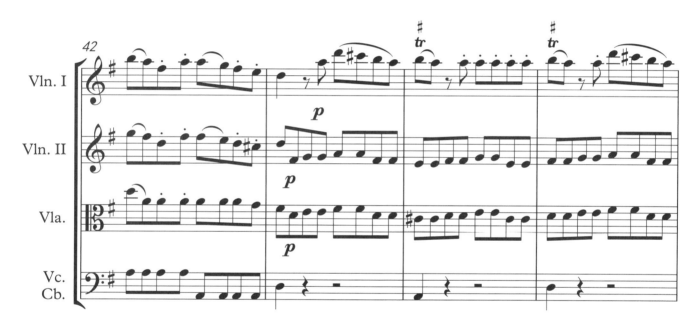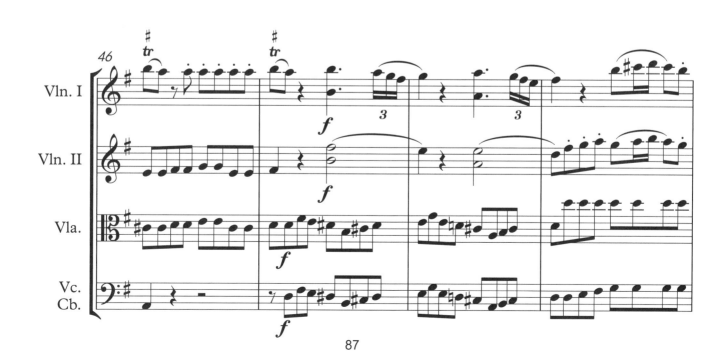

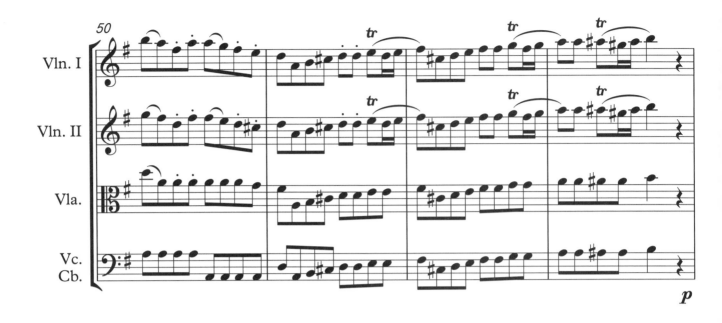
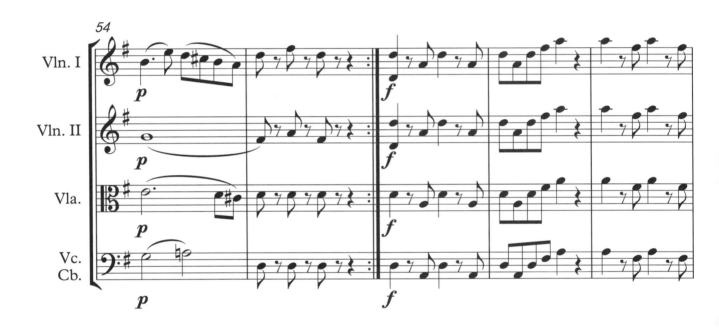
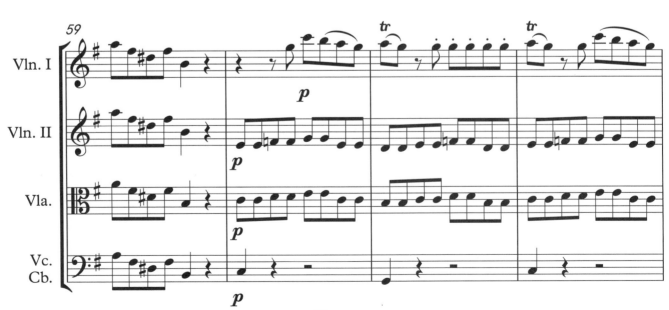

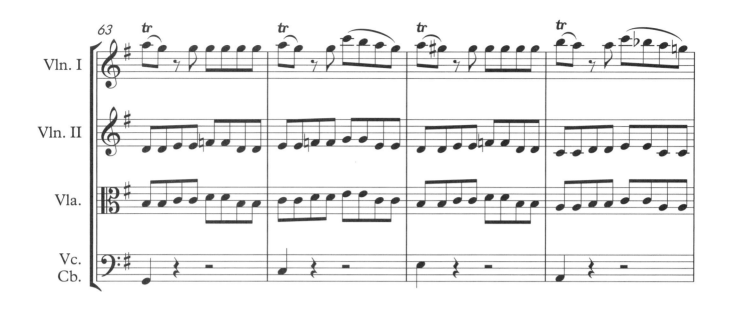
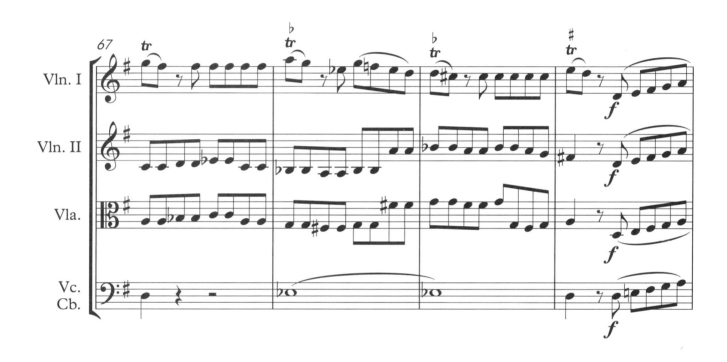
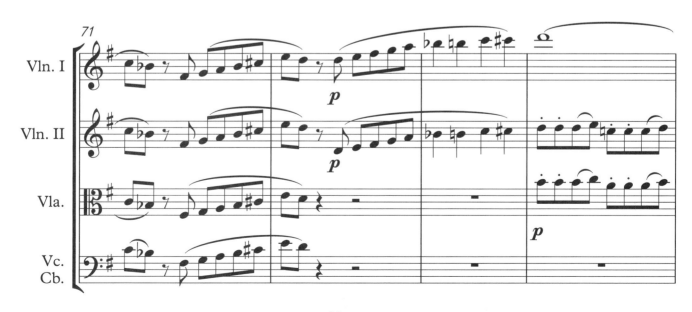

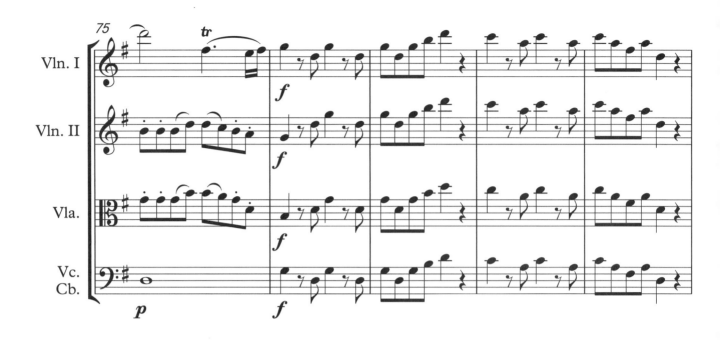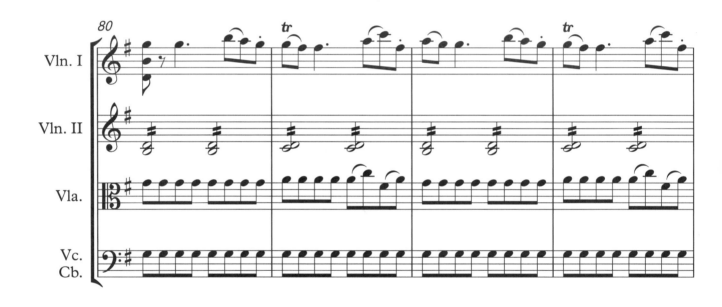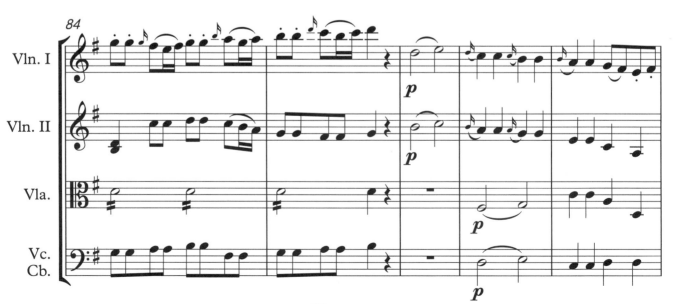

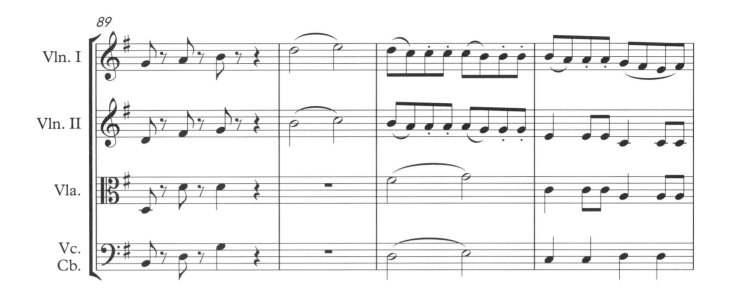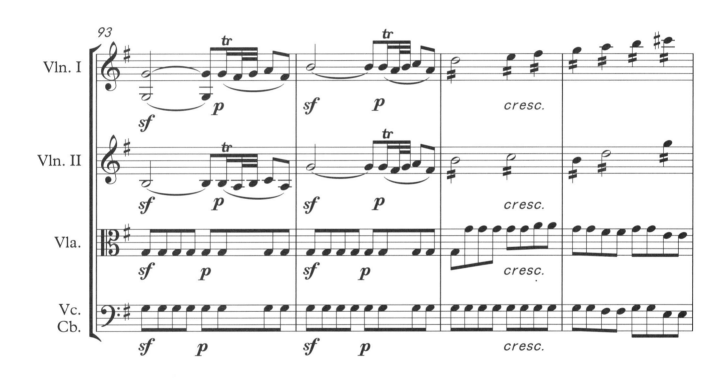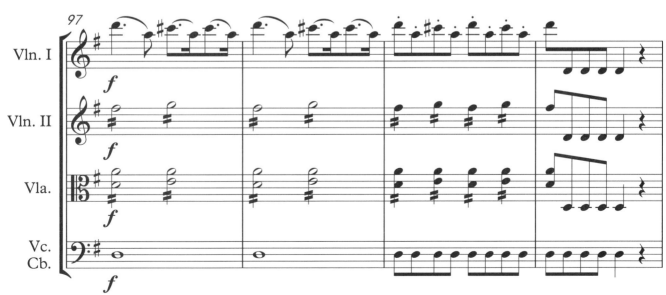

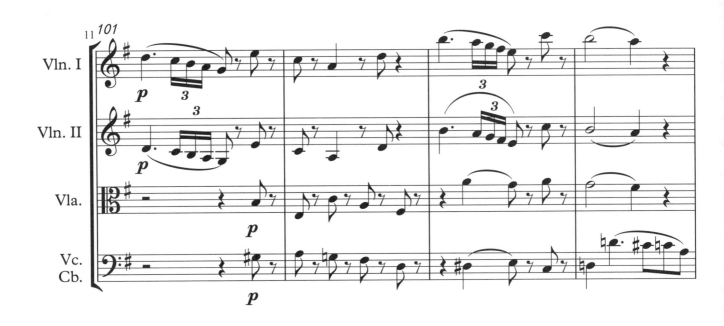
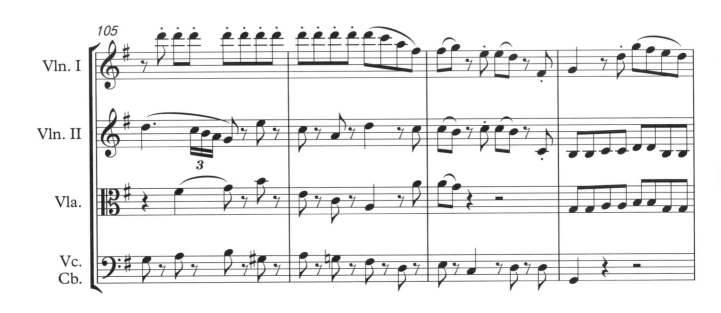
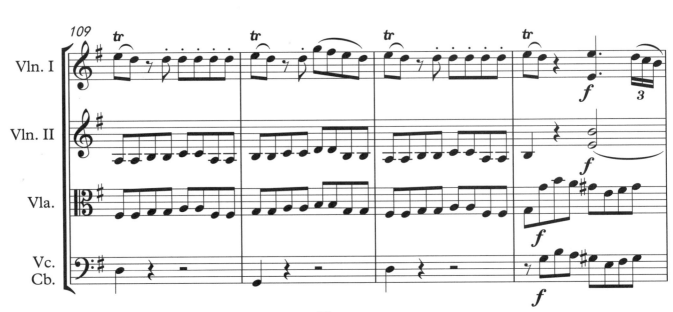

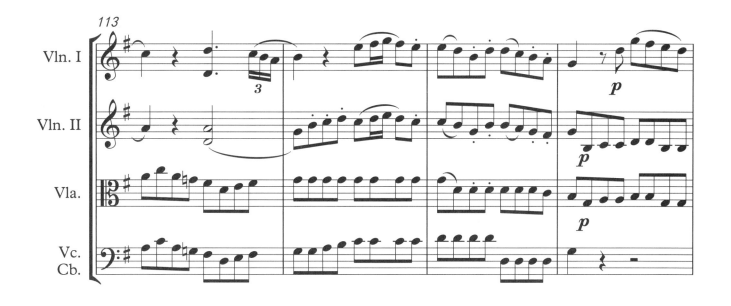
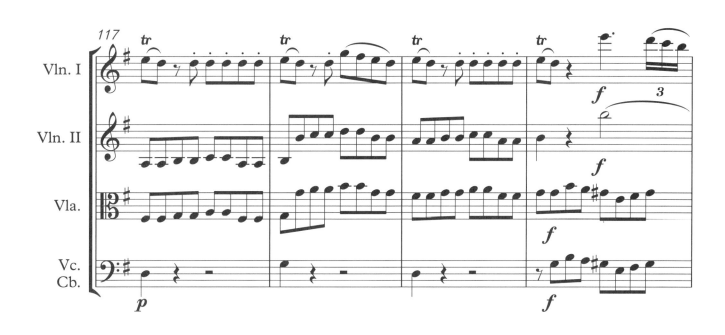
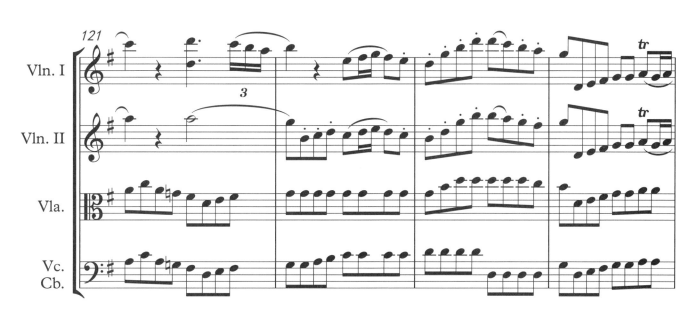

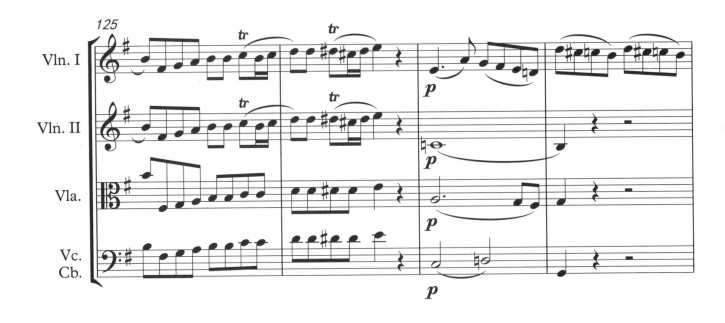
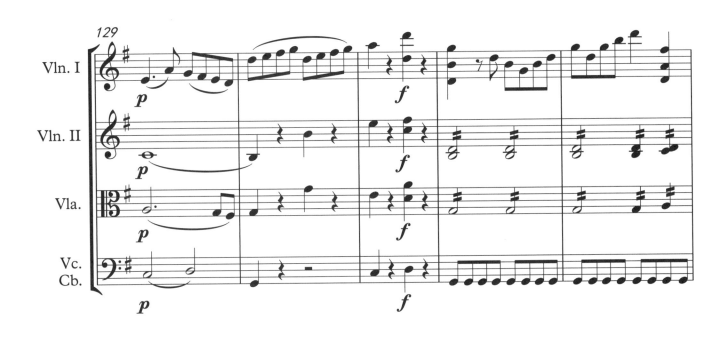
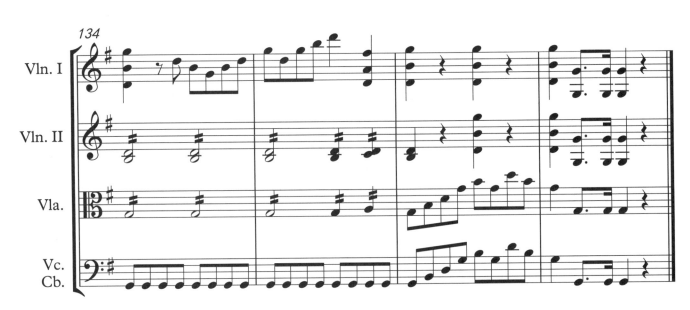

ROMANZE

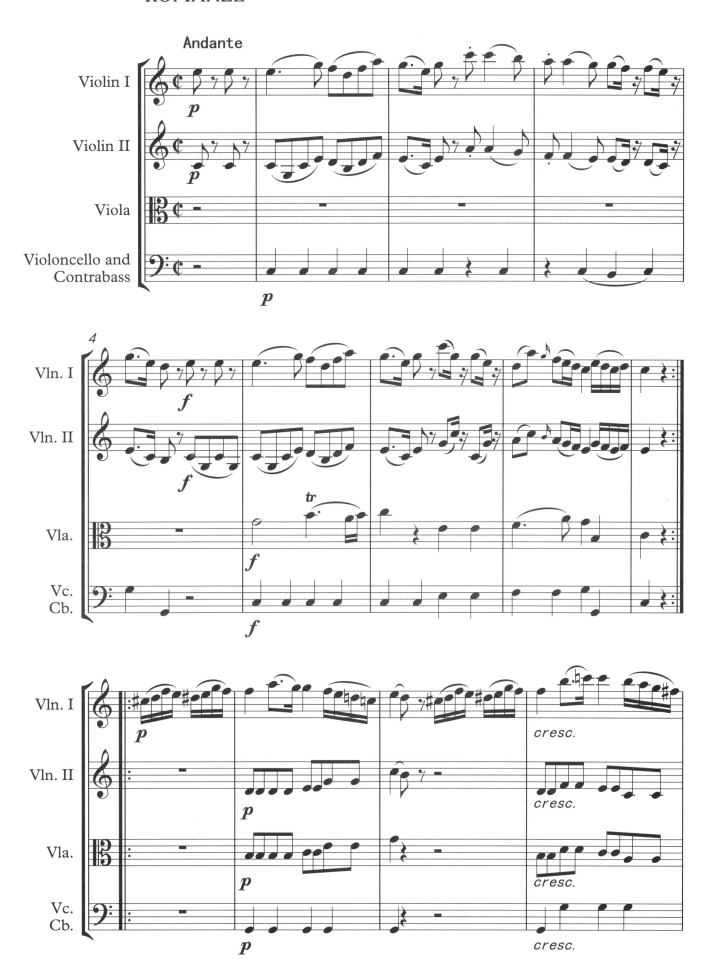

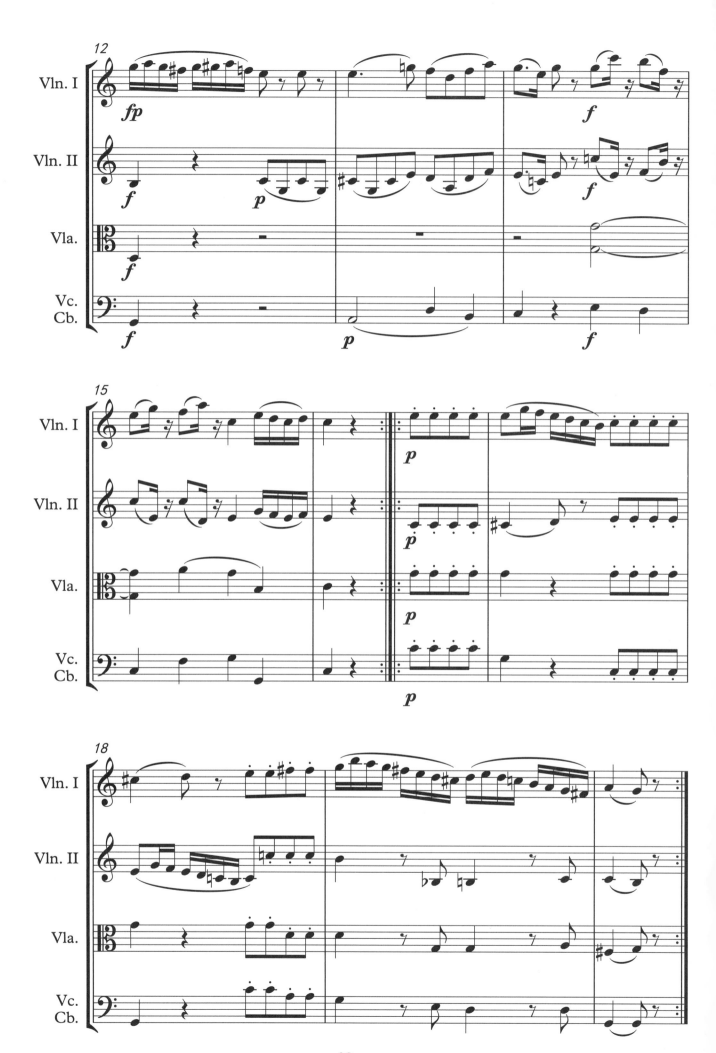

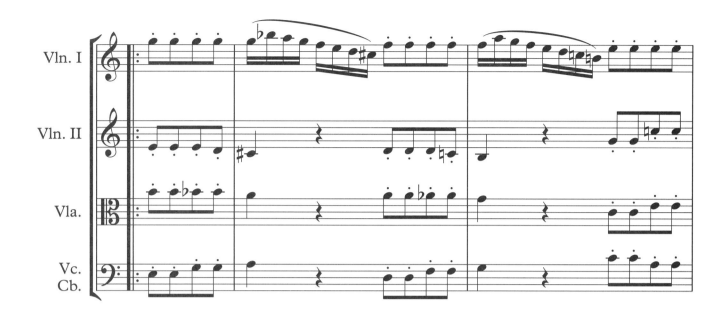
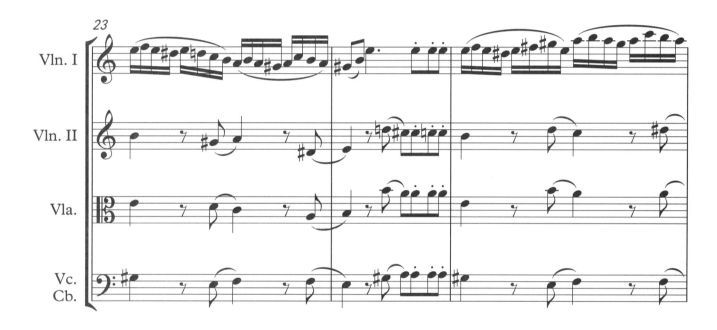
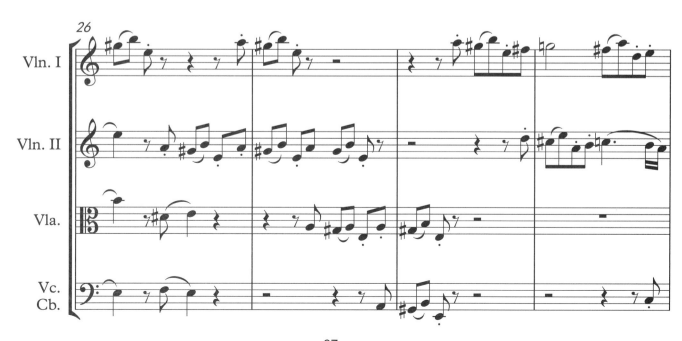

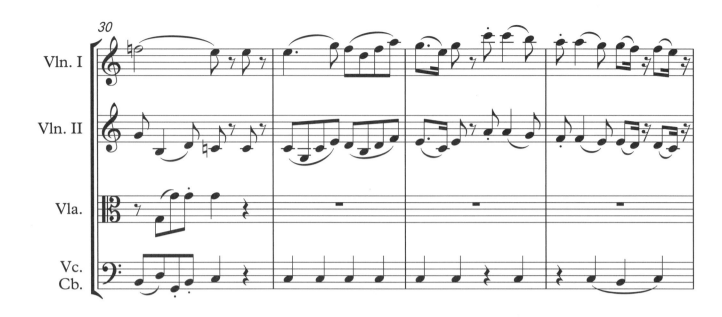
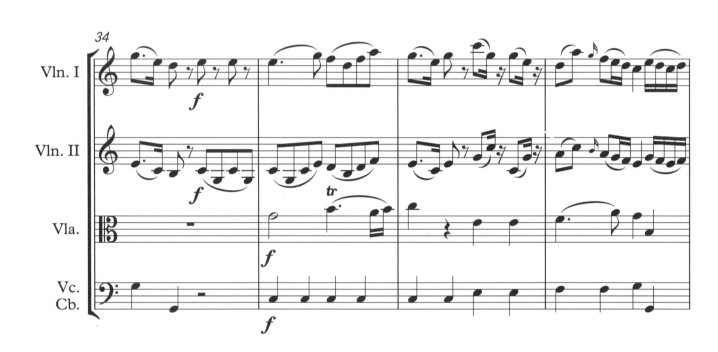
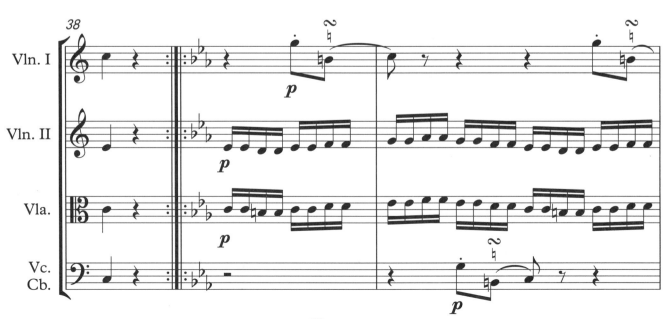

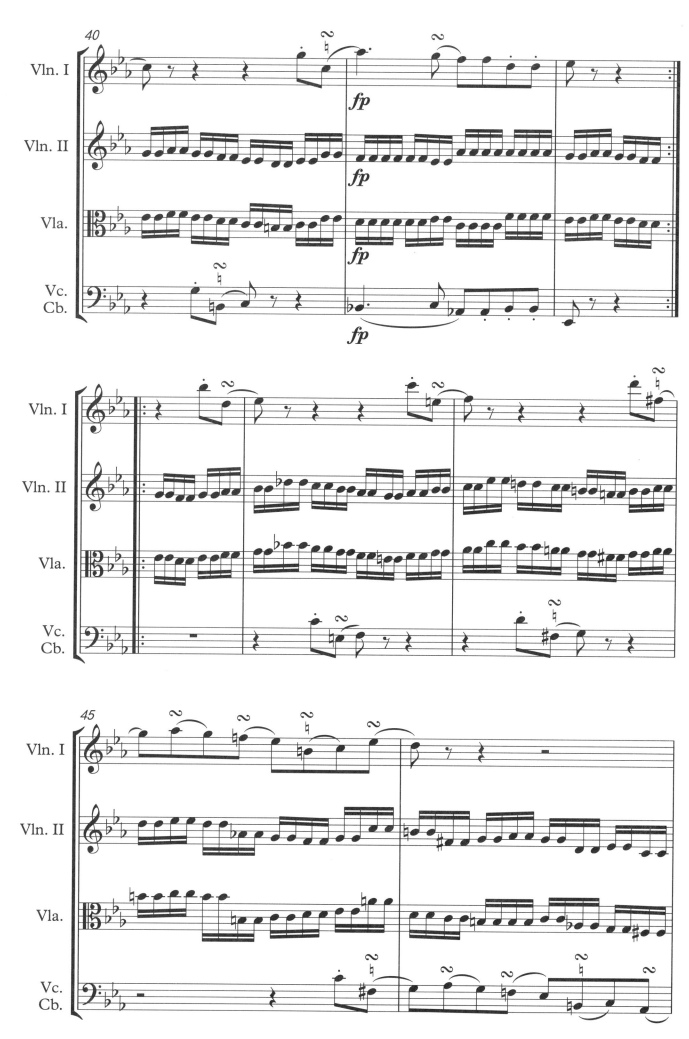

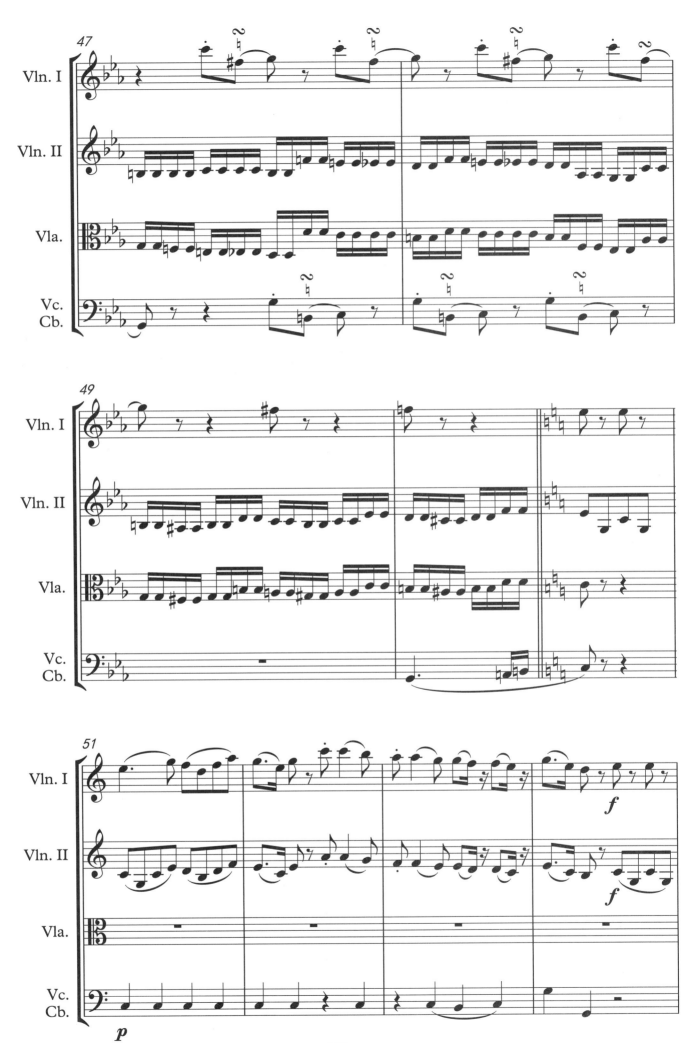

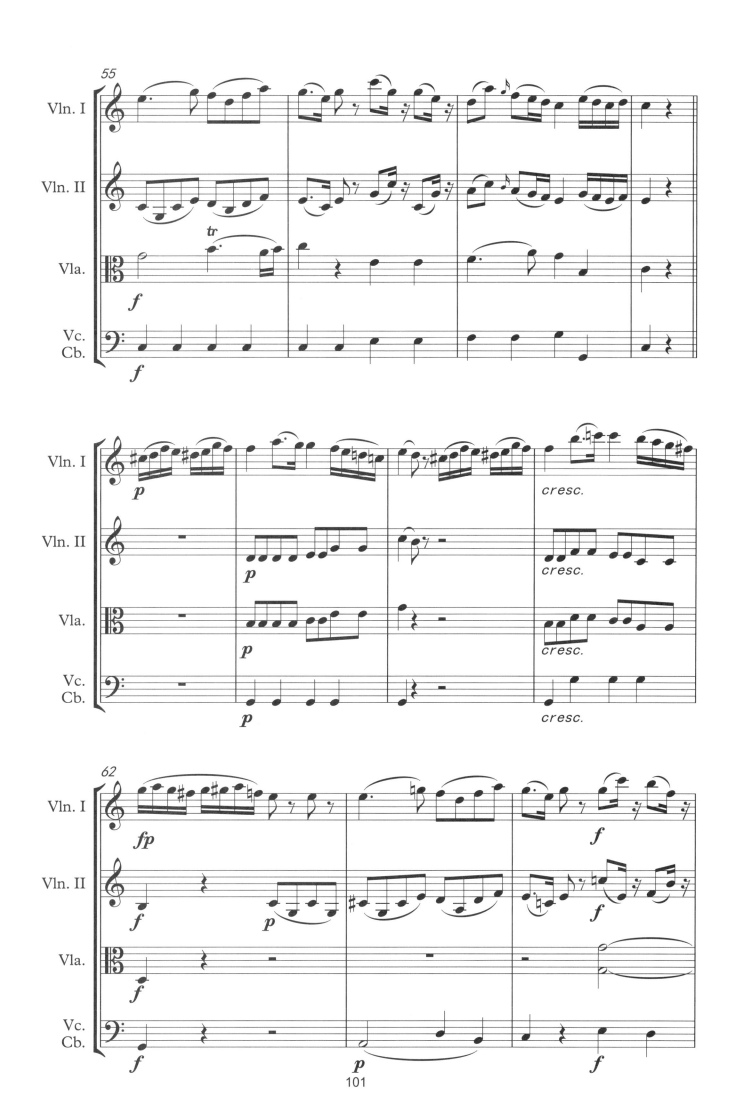

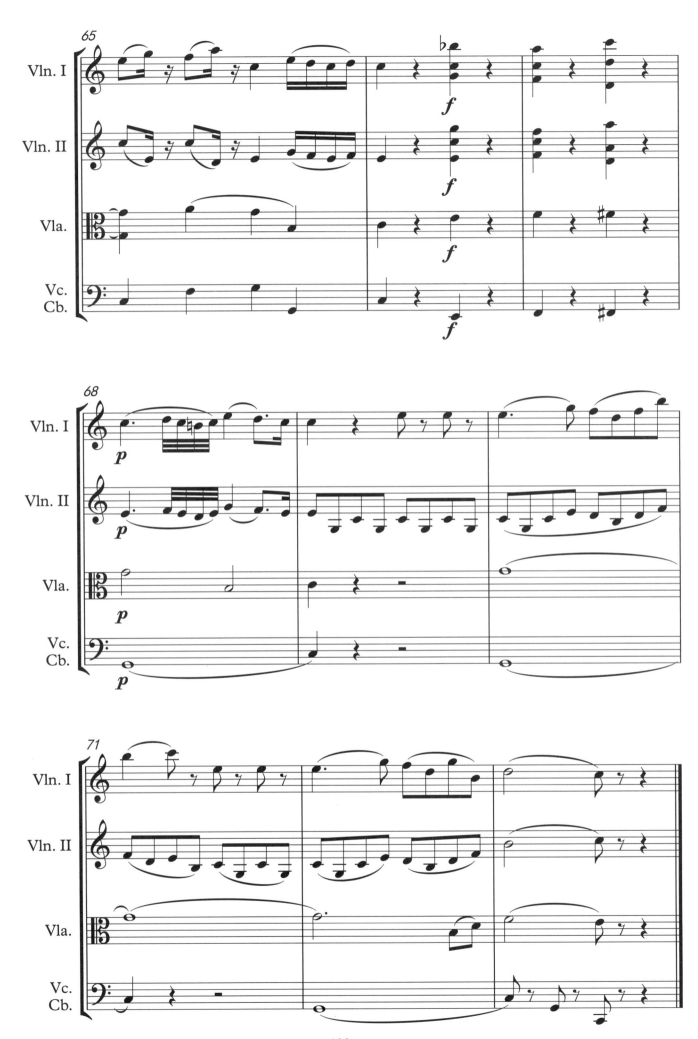

MENUETTO
Allegretto

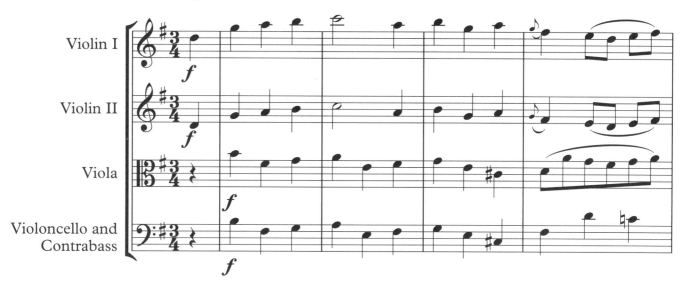
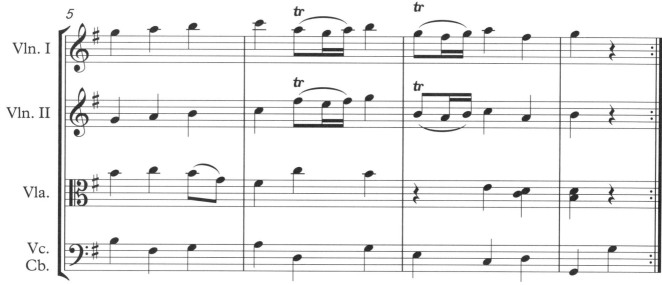
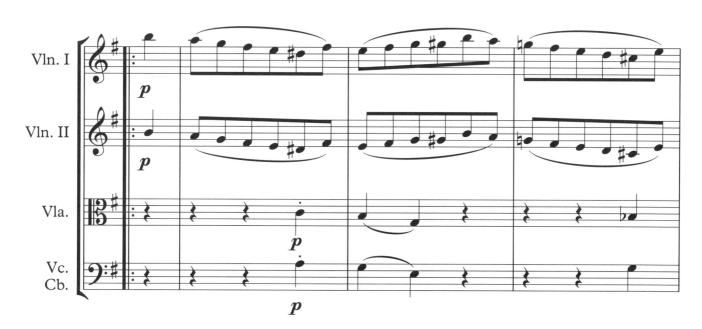

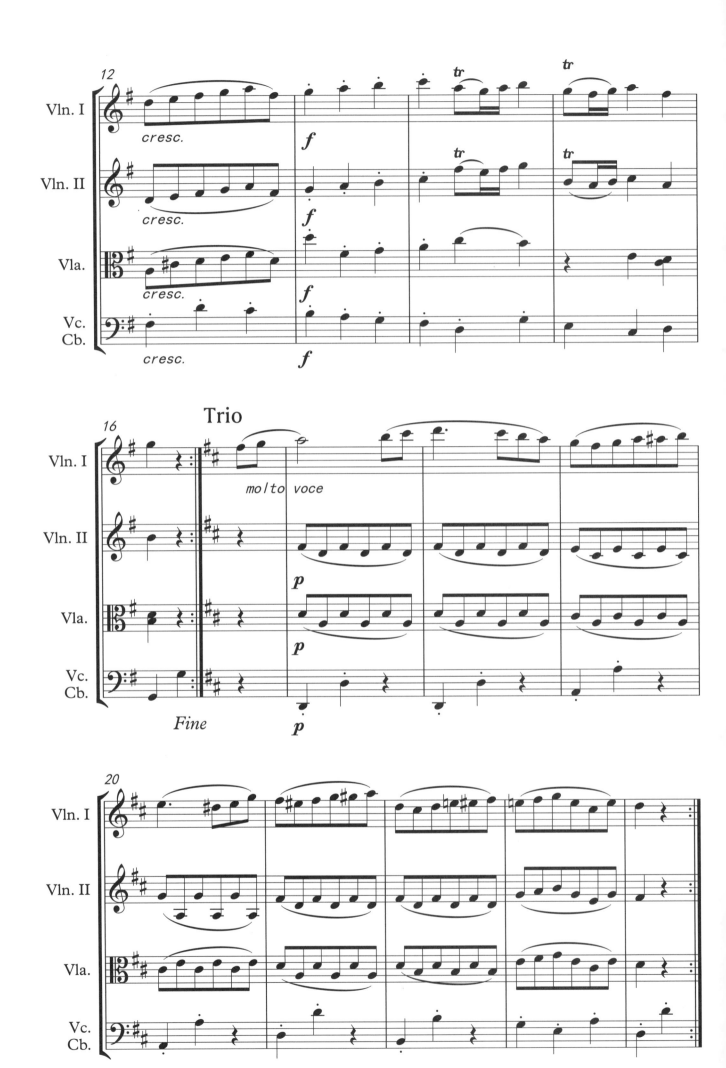

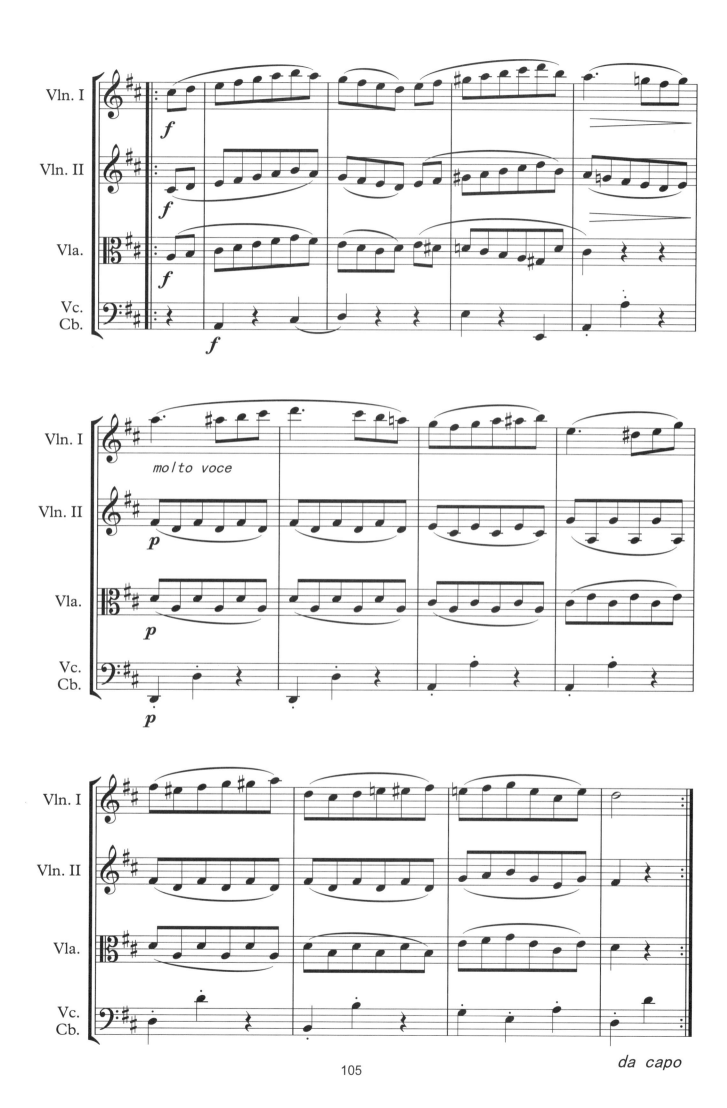

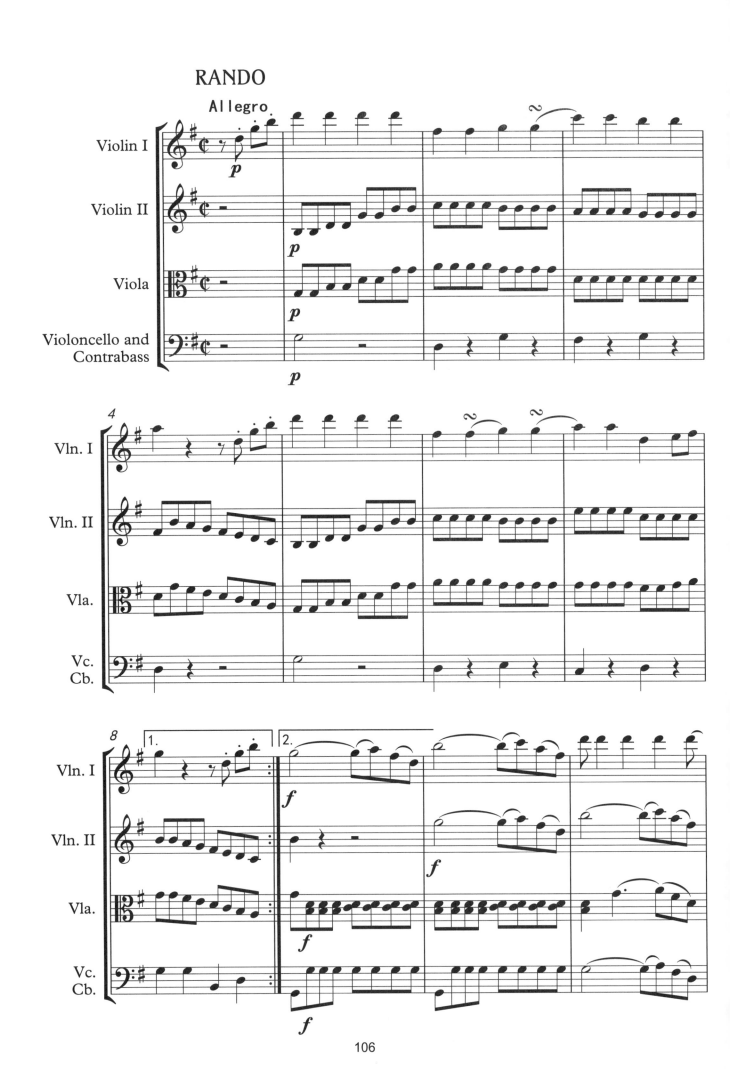

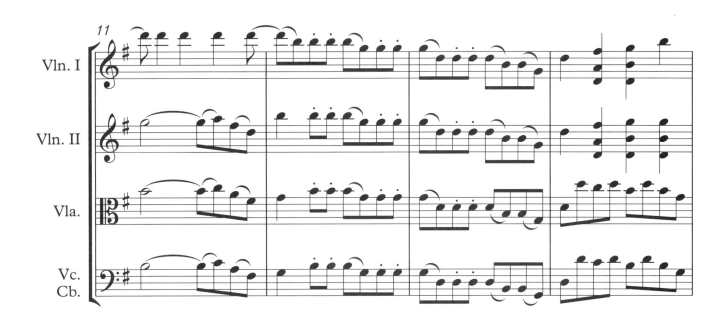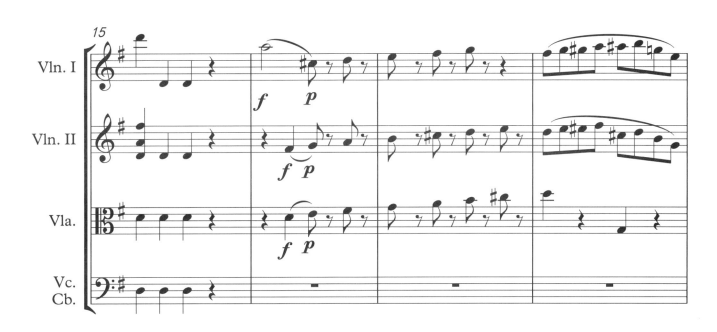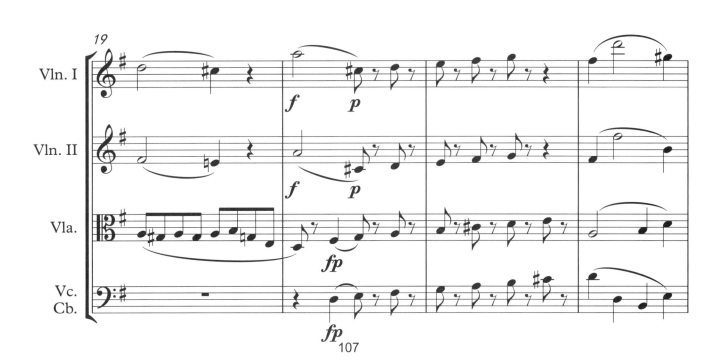

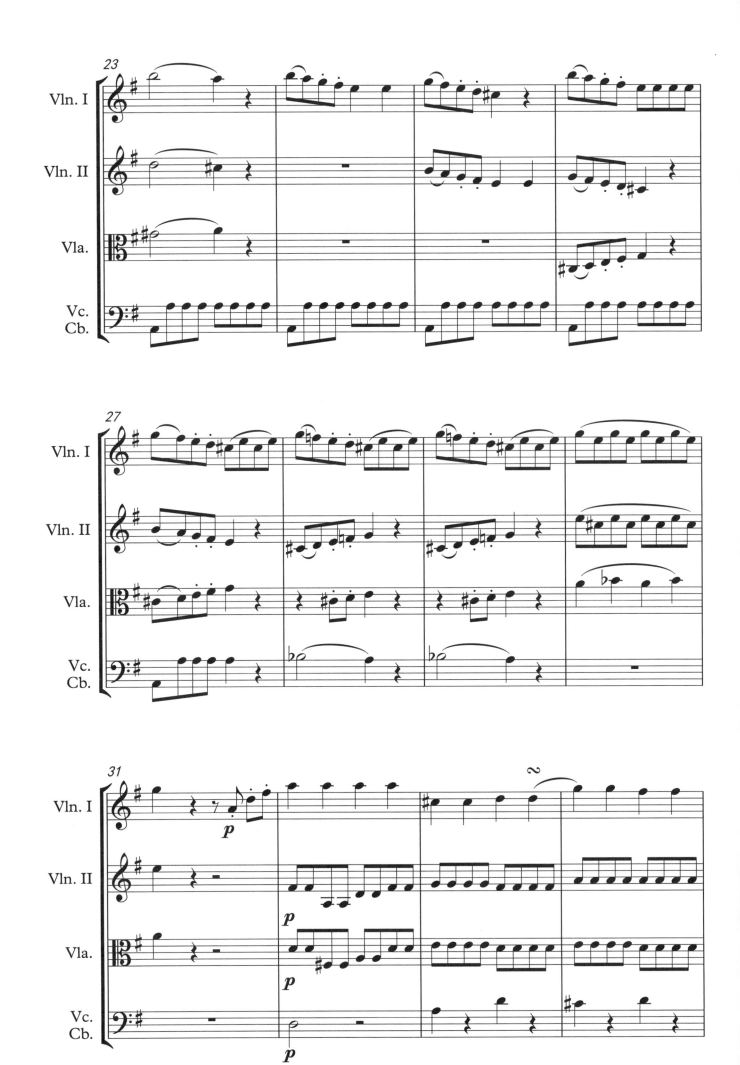

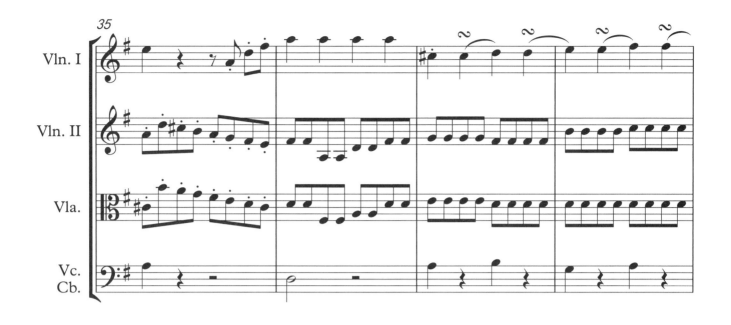
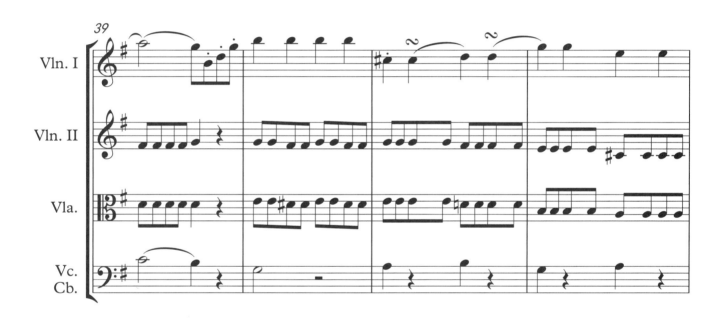
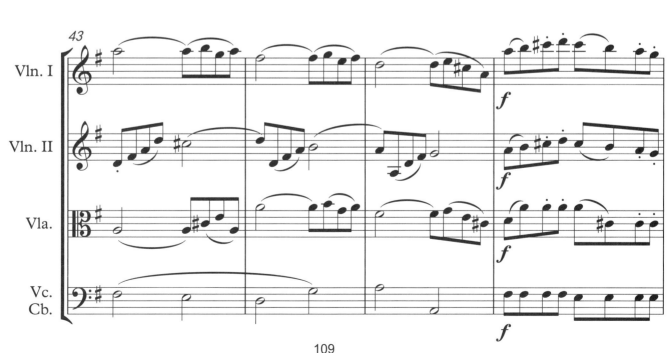

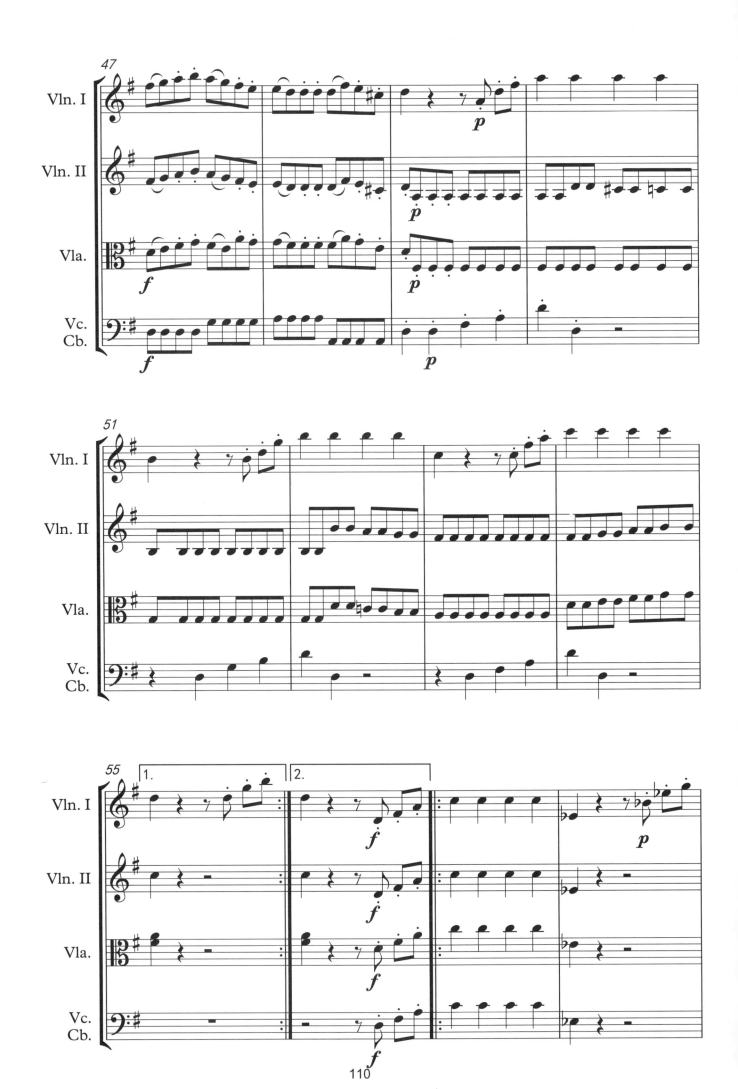

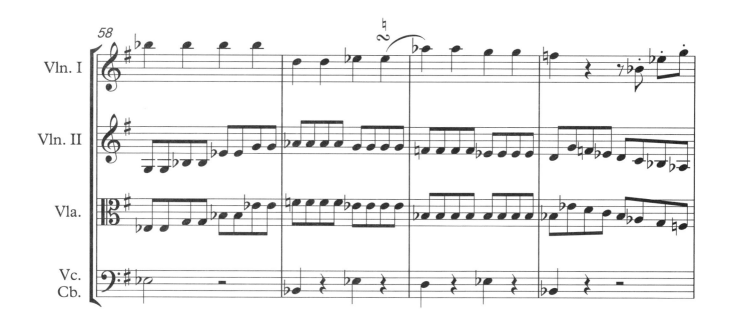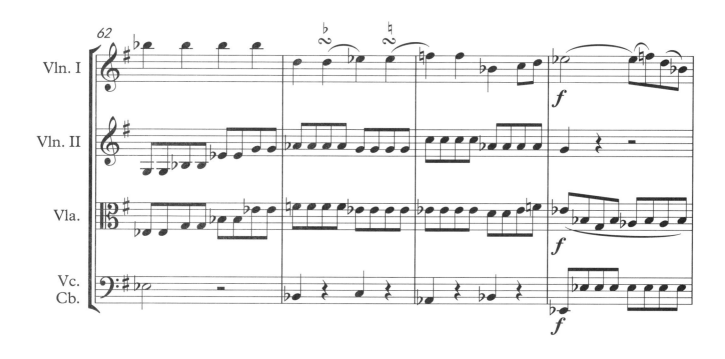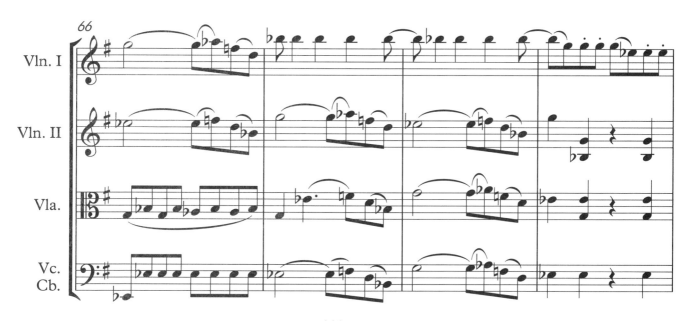

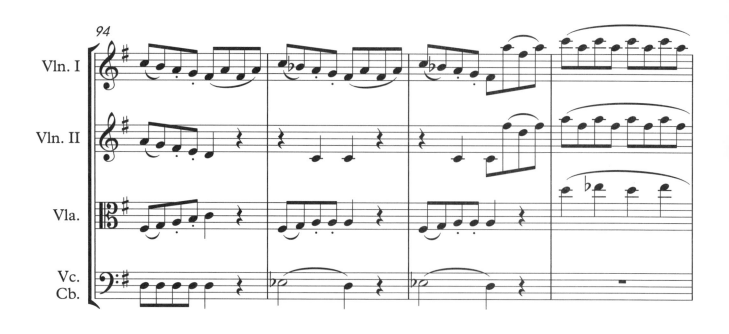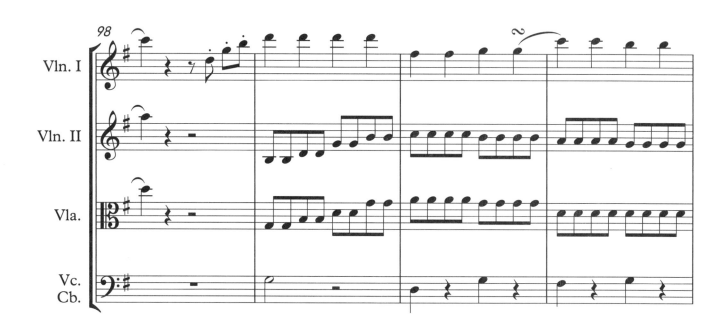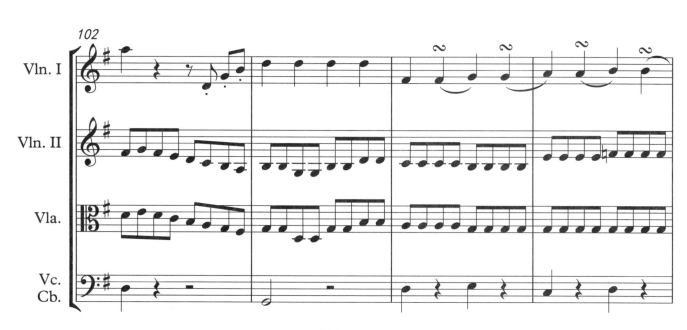

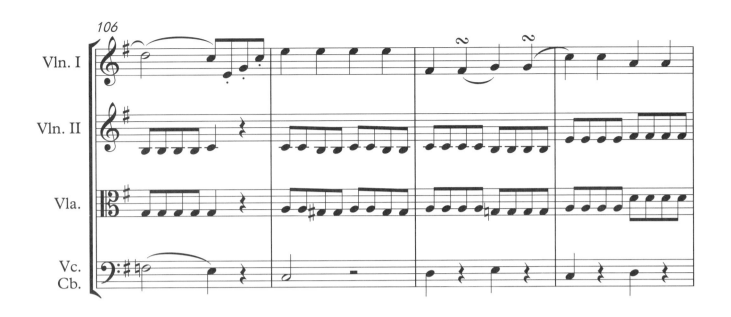
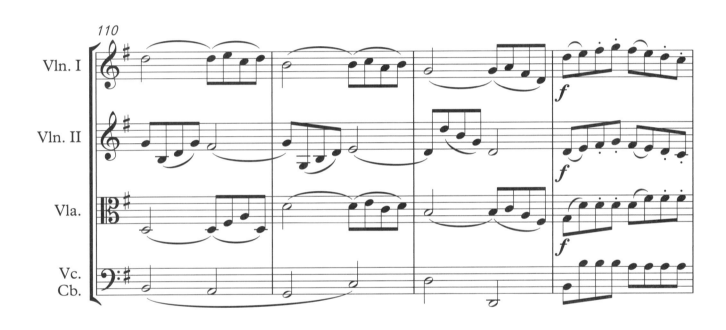
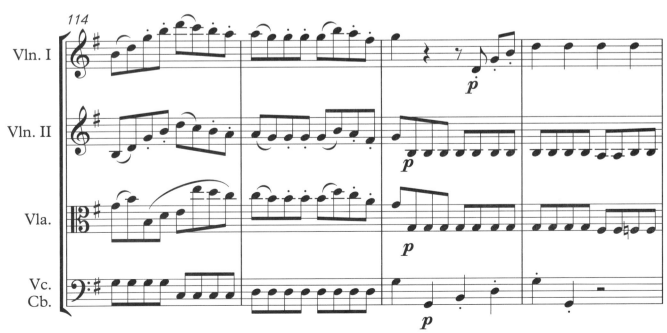

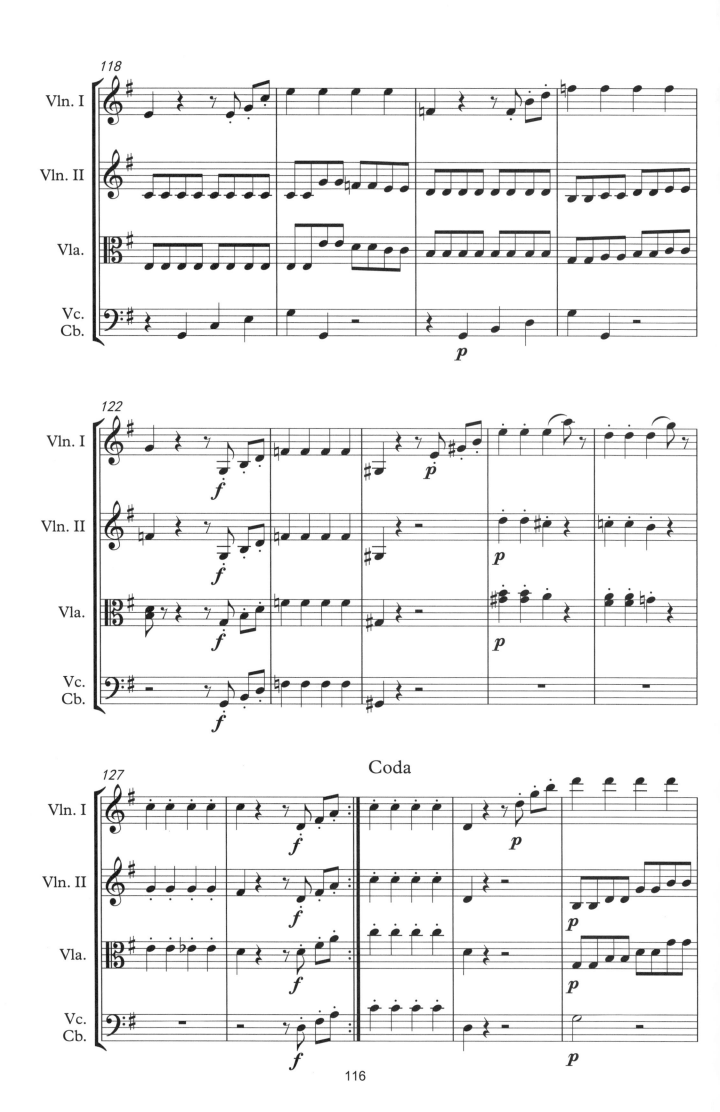

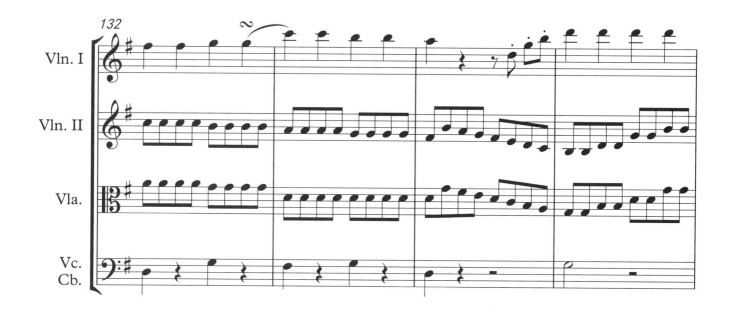
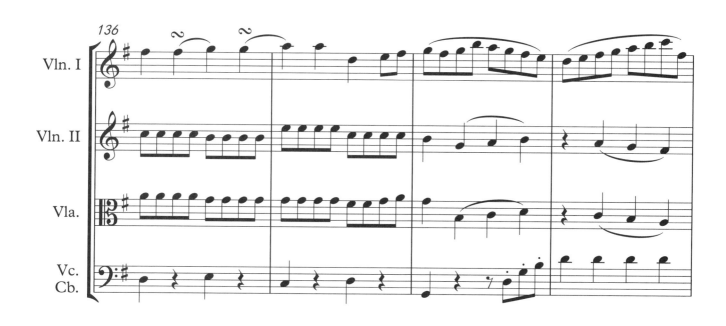
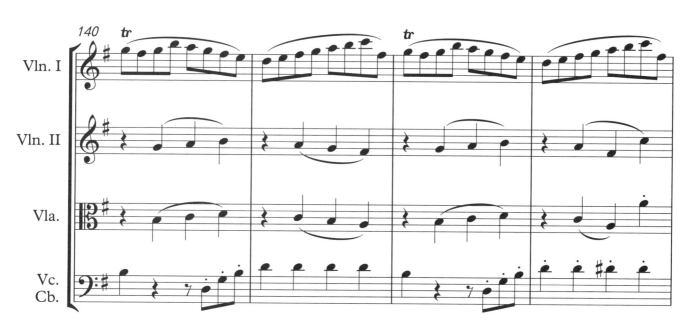

117

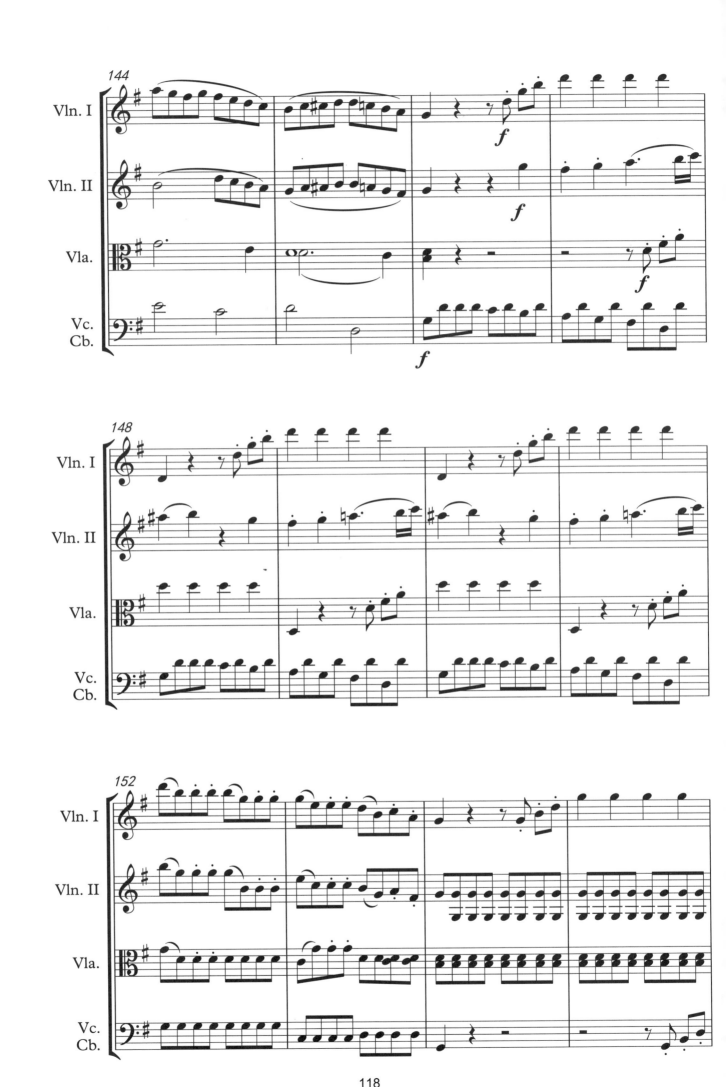

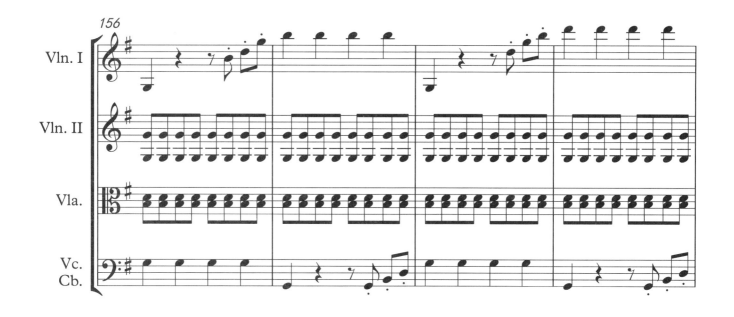

莫扎特《弦乐小夜曲》作于1787年，作品K525，是18世纪中叶器乐小夜曲的典范。最早为弦乐合奏，后被改编为弦乐五重奏和弦乐四重奏，尤以弦乐四重奏最为流行，整曲充满了端庄、和谐的美感，是莫扎特创作的小夜曲中最受人们欢迎和喜爱的一首

步步高

作曲 吕文成
改编 纪冬泳

分谱 琵琶

琵琶

步步高

作曲:吕文成
改编:纪冬泳

♩ = 125 引子

琵琶

琵琶

琵琶

步步高

作曲 吕文成
改编 纪冬泳

分谱 第一小提琴

Violin I

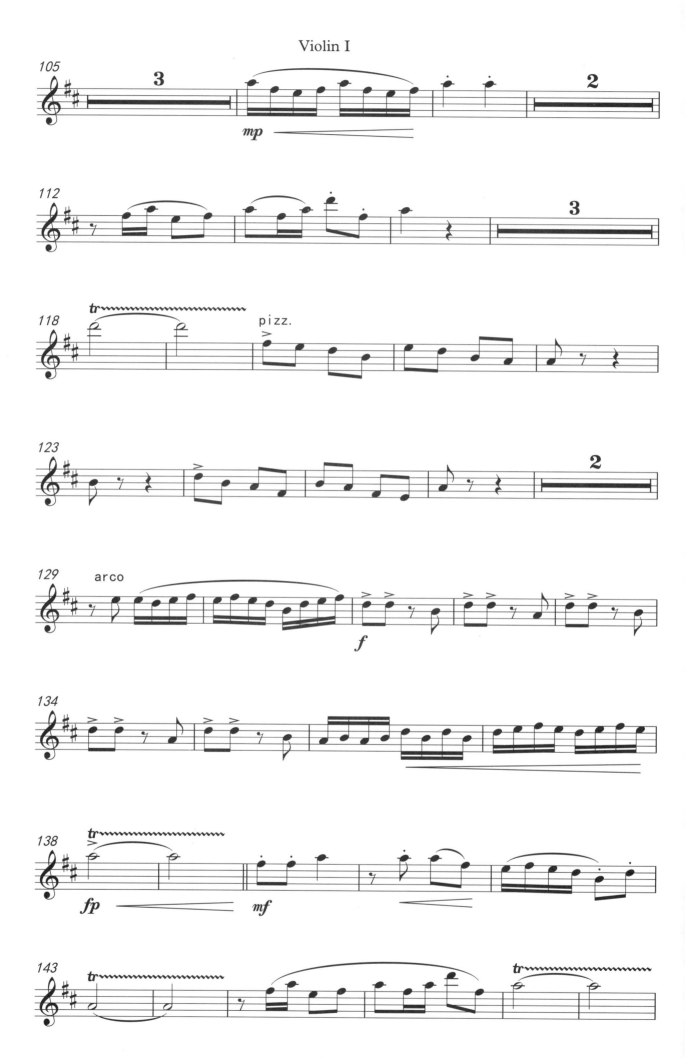

Violin I

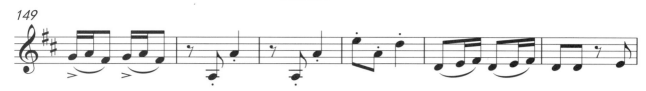
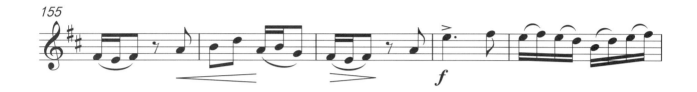
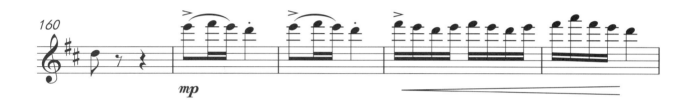
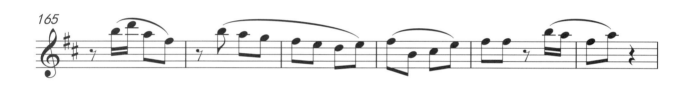
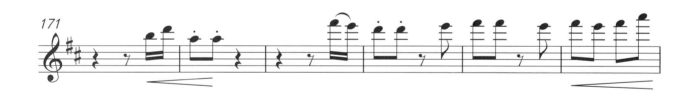
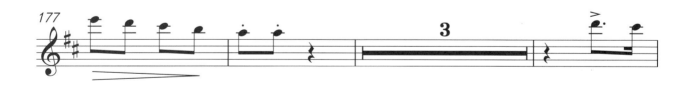
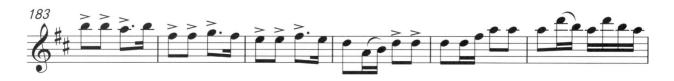

Violin I

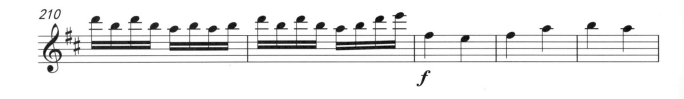

步步高

作曲 吕文成
改编 纪冬泳

分谱 第二小提琴

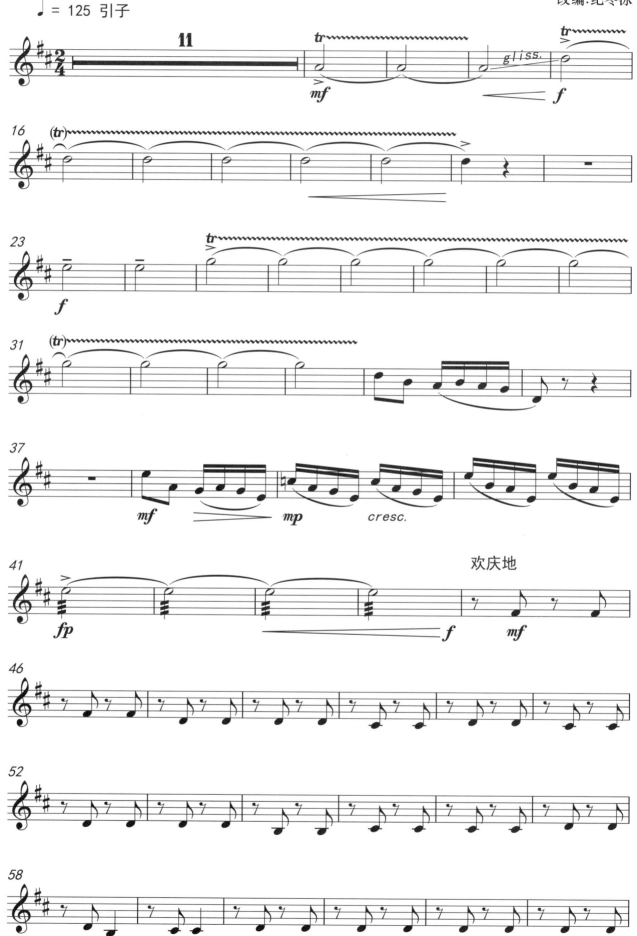

Violin II

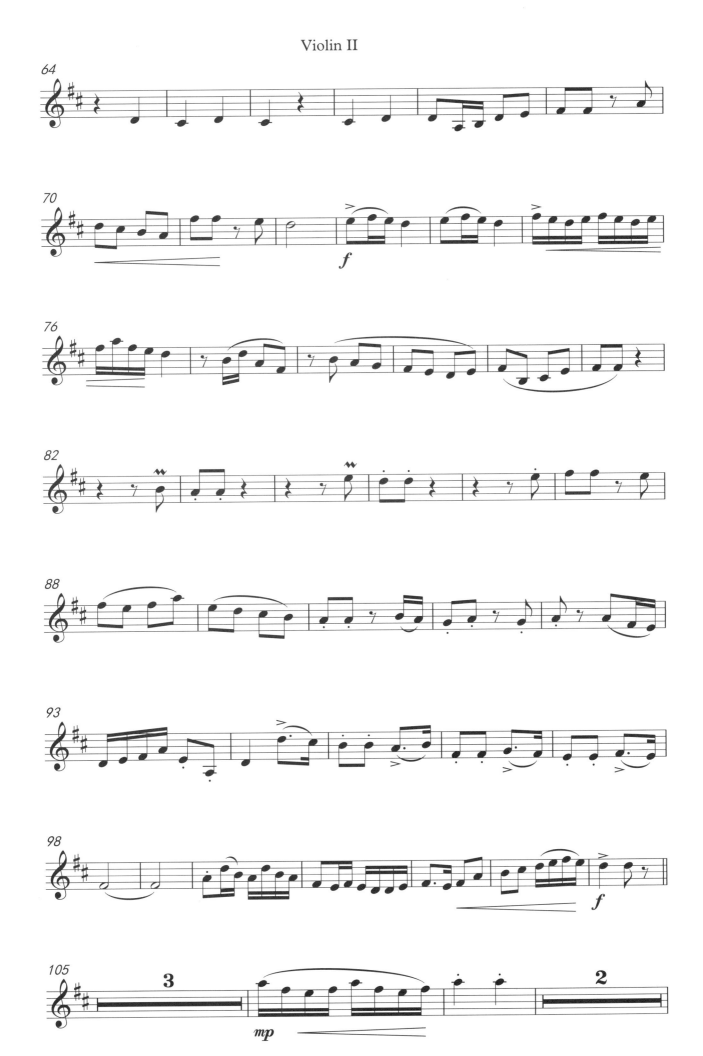

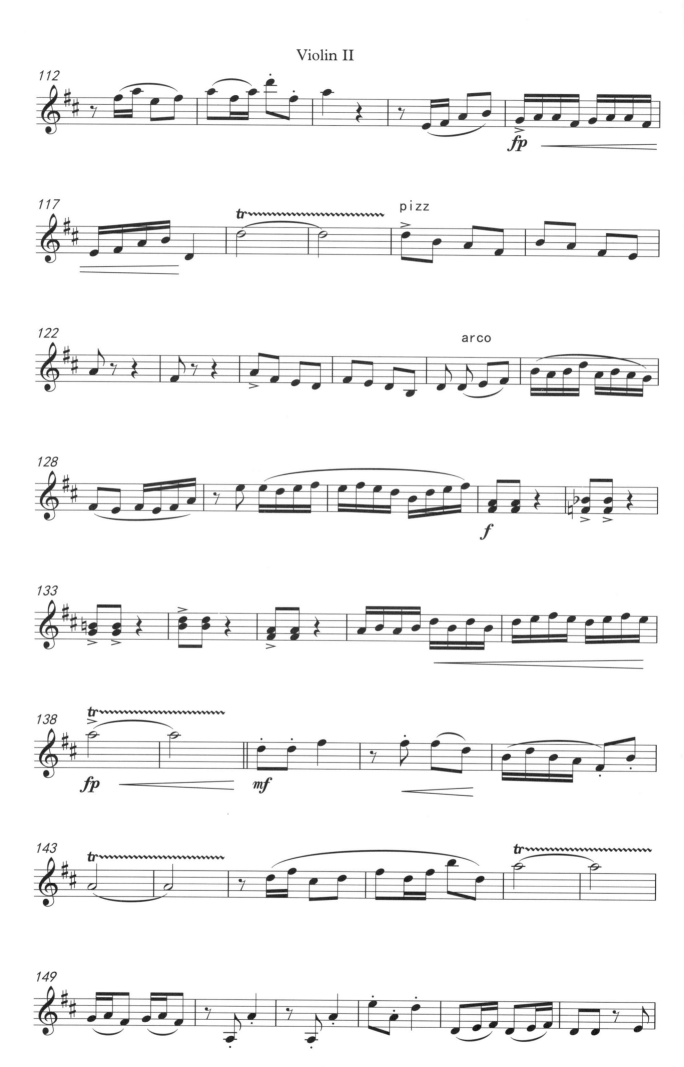

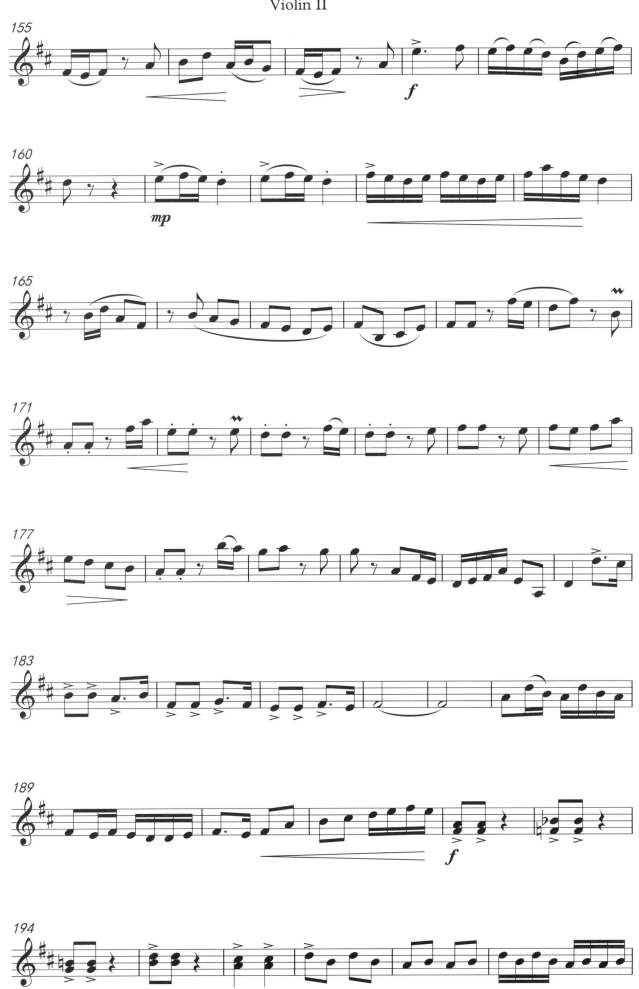

Violin II

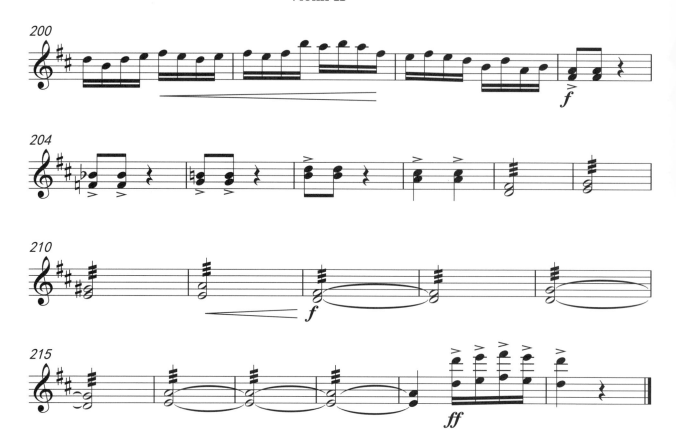

步步高

作曲 吕文成
改编 纪冬泳

分谱 中提琴

Viola

步步高

作曲:吕文成
改编:纪冬泳

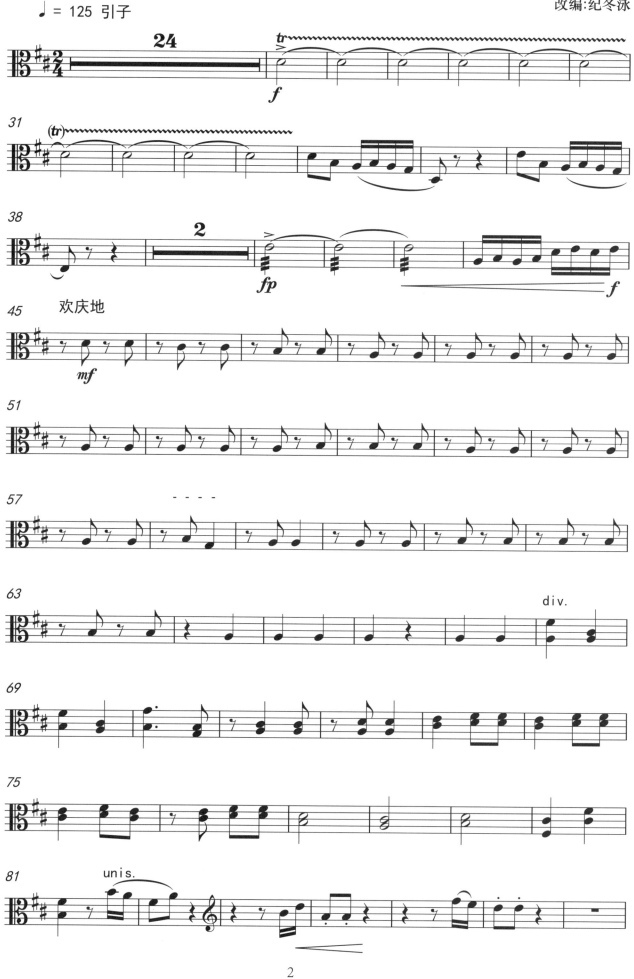

Viola

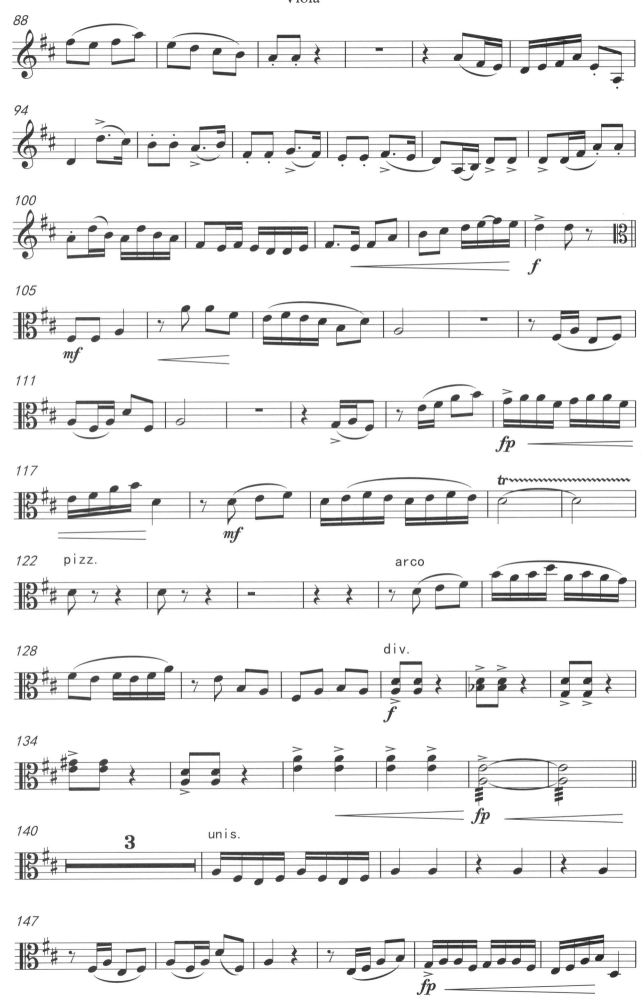

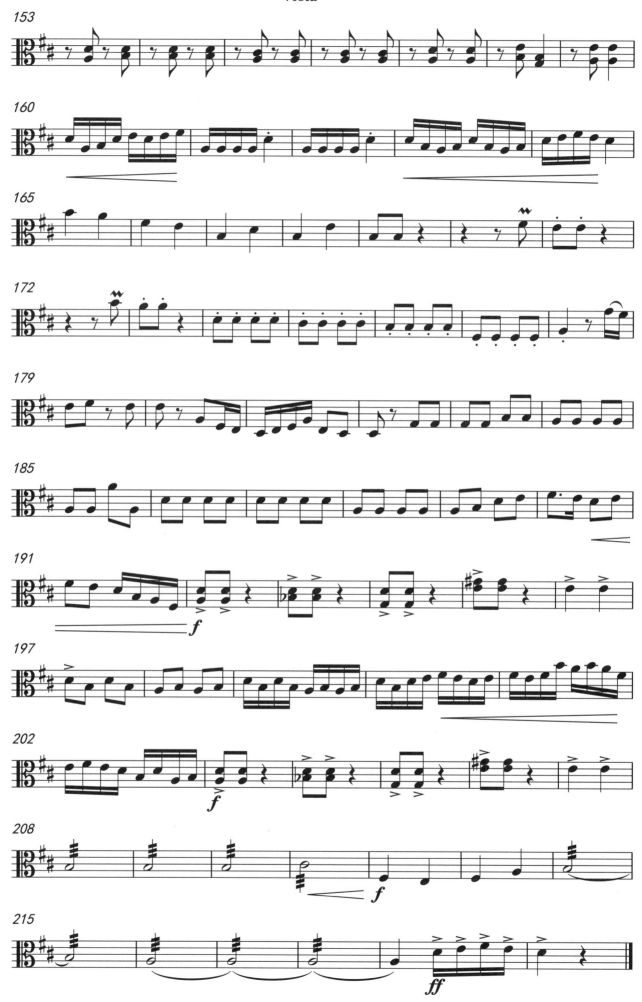

步步高

作曲 吕文成
改编 纪冬泳

分谱 大提琴

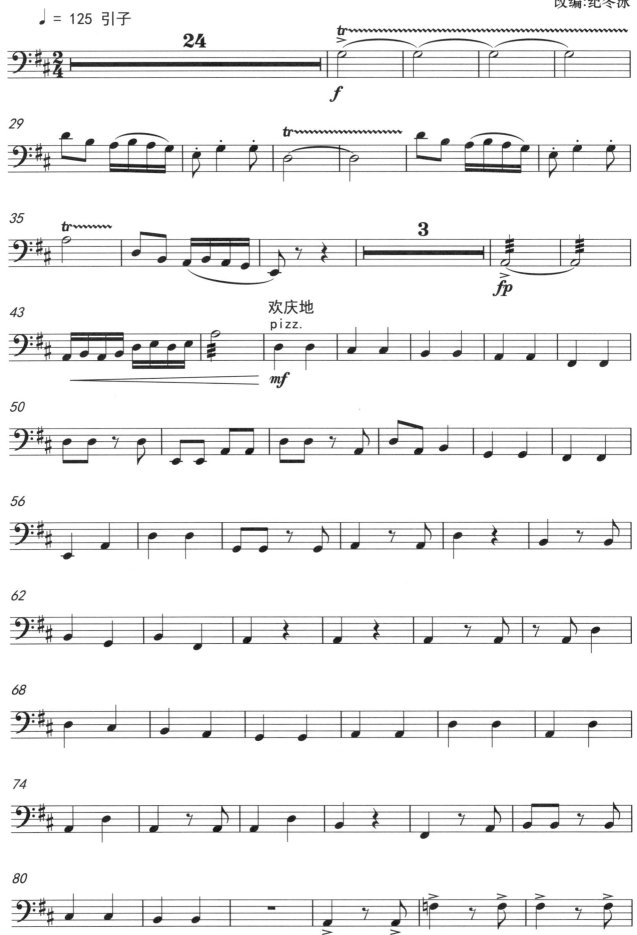

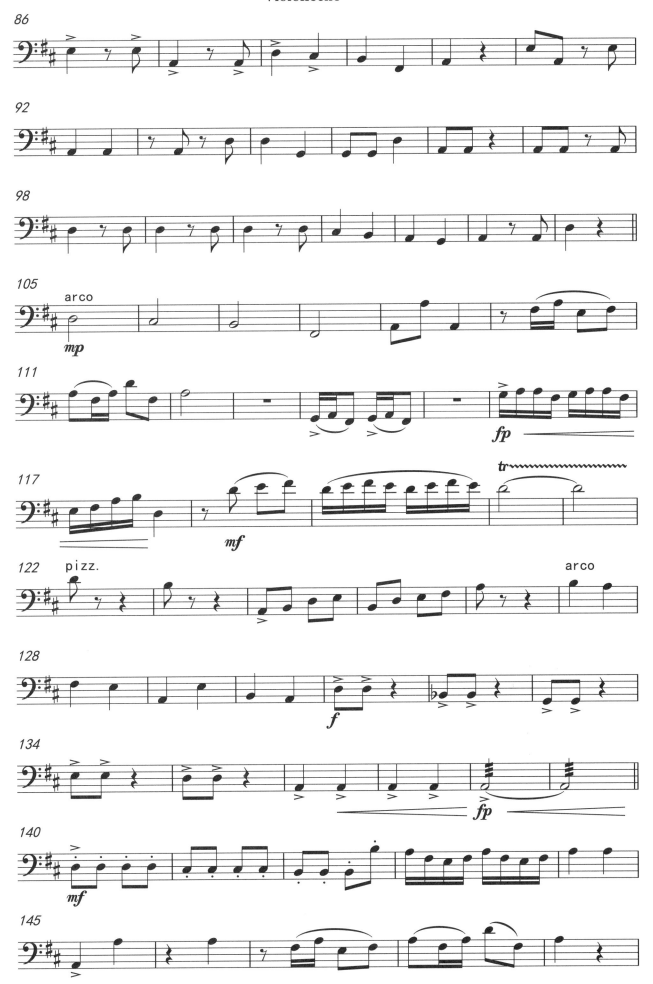

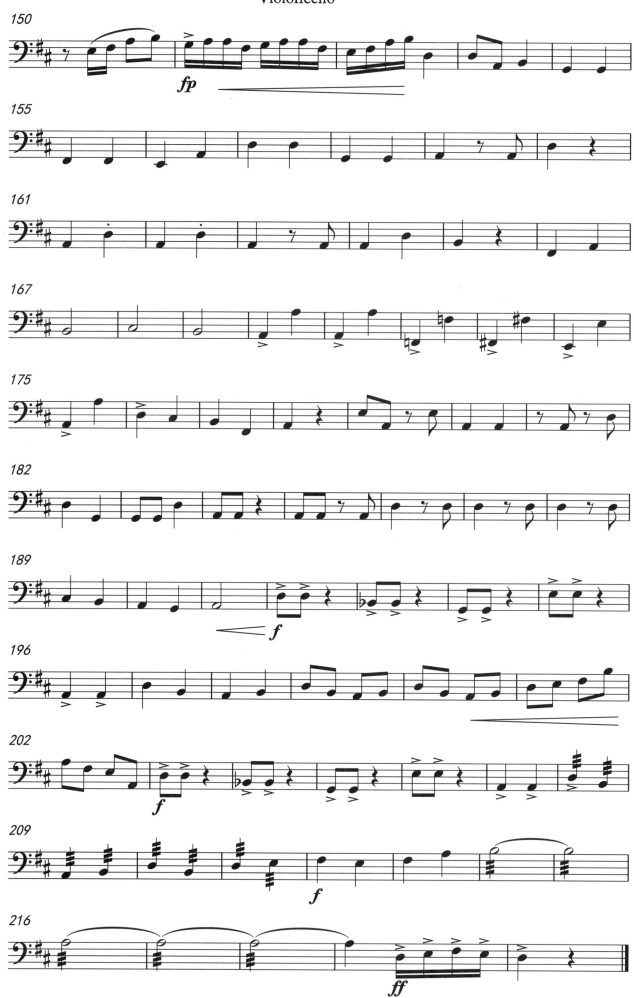

步步高

作曲 吕文成
改编 纪冬泳

分谱 低音提琴

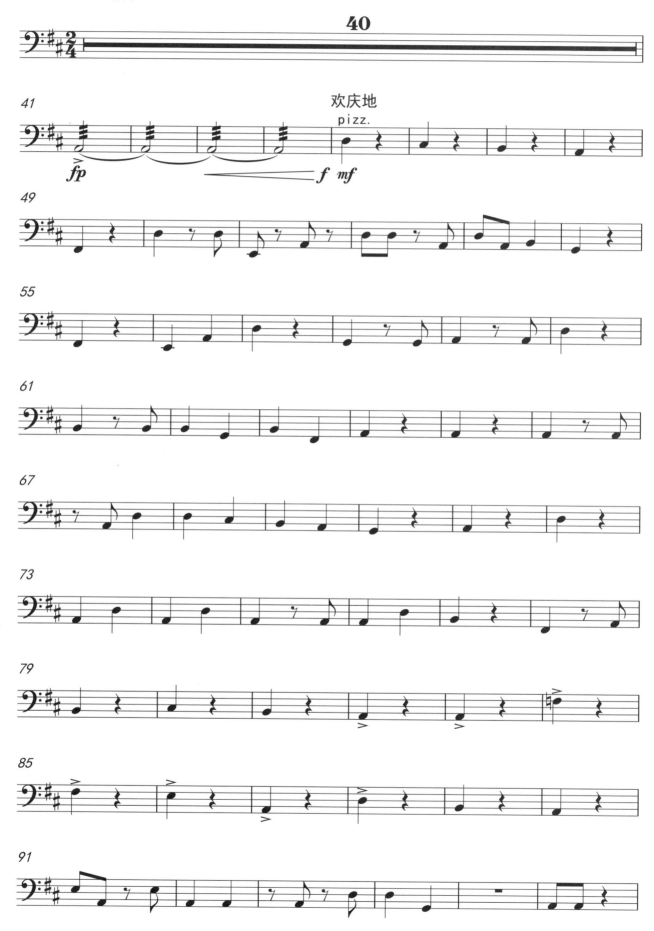

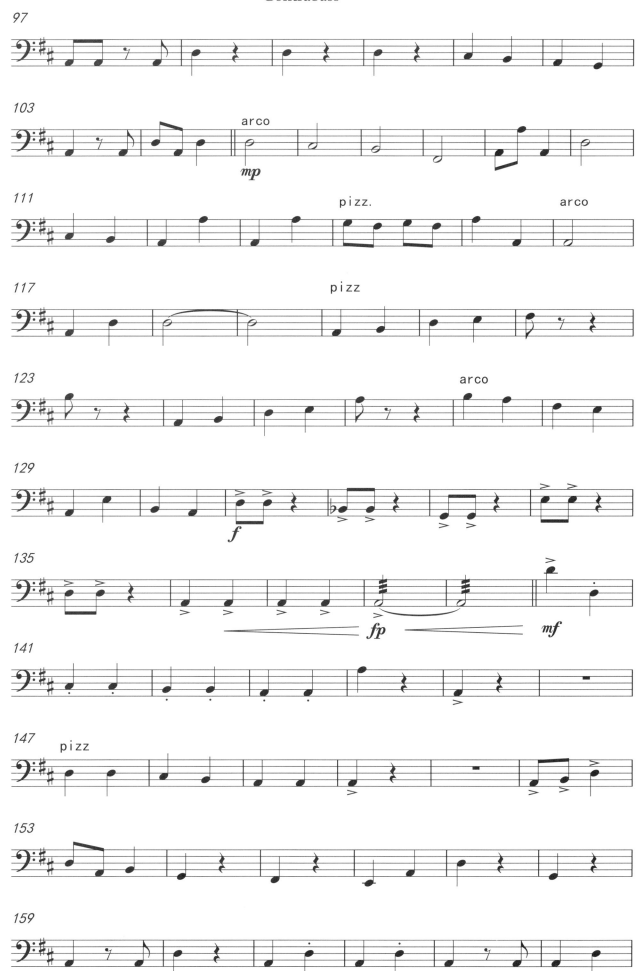

Contrabass

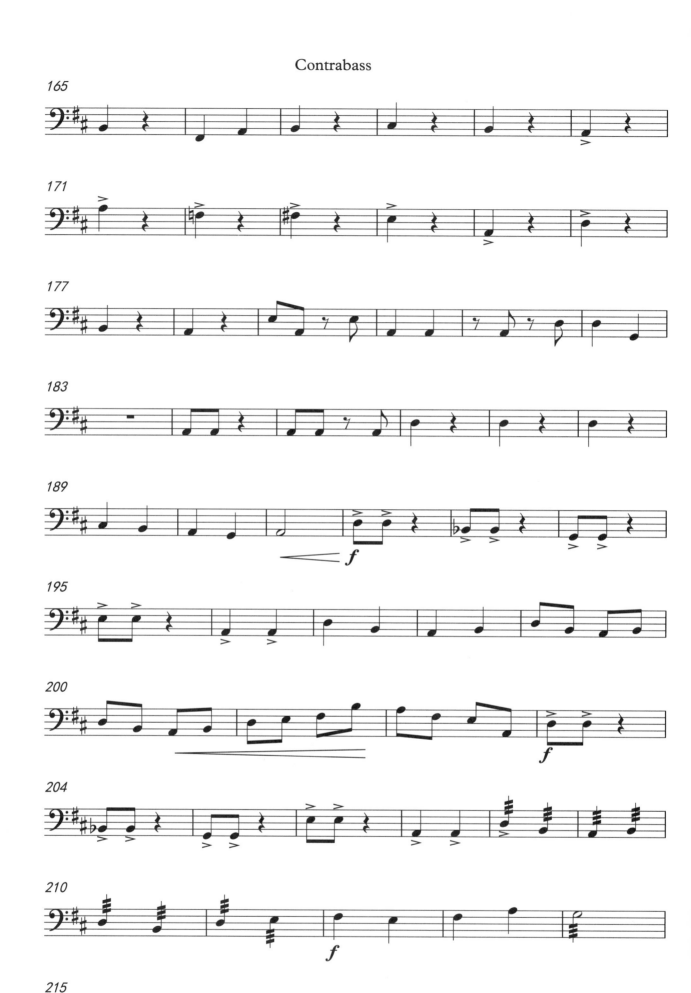

步步高

作曲 吕文成
改编 纪冬泳

分谱 低音提琴

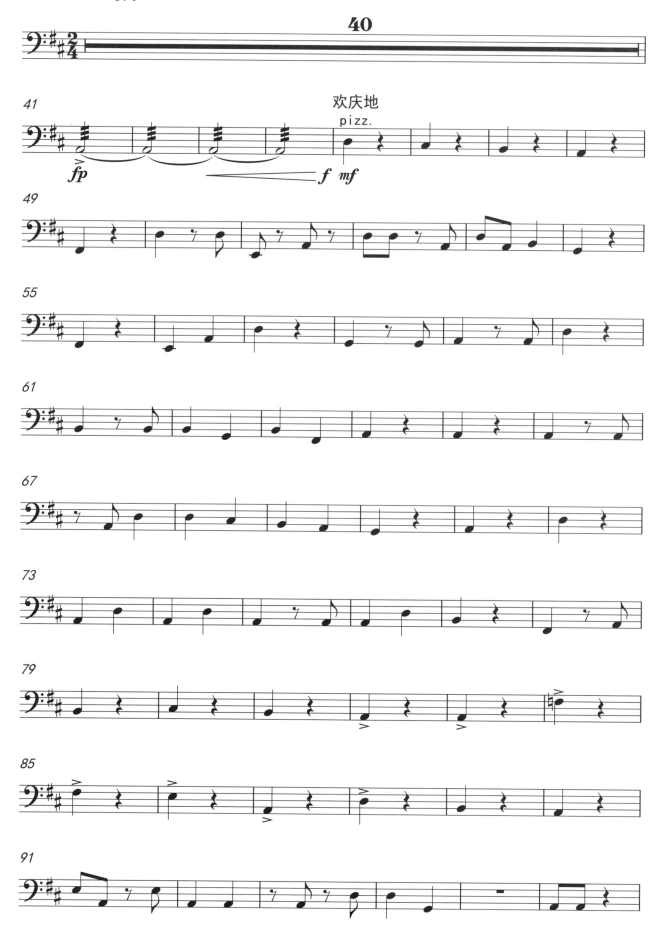

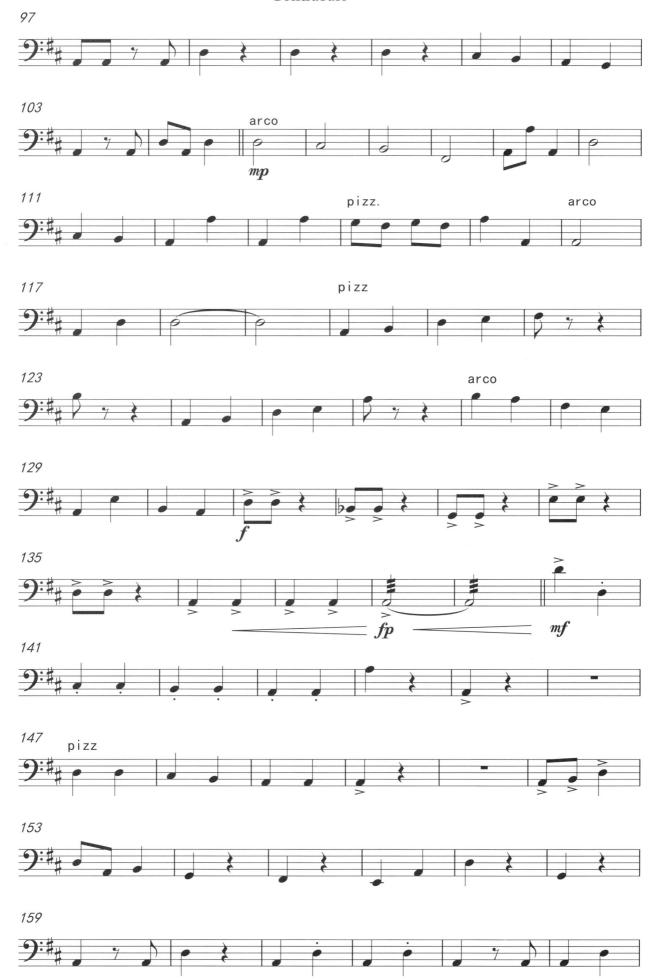

Contrabass

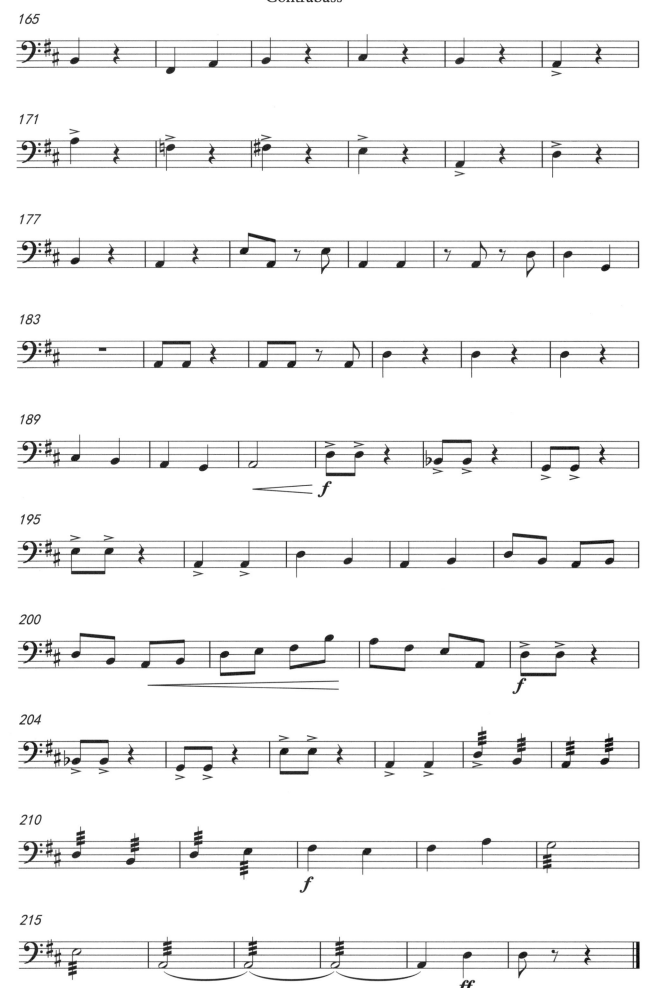

步步高

作曲 吕文成
改编 纪冬泳

分谱 中国大鼓

中国大鼓

步步高

作曲:吕文成
改编:纪冬泳

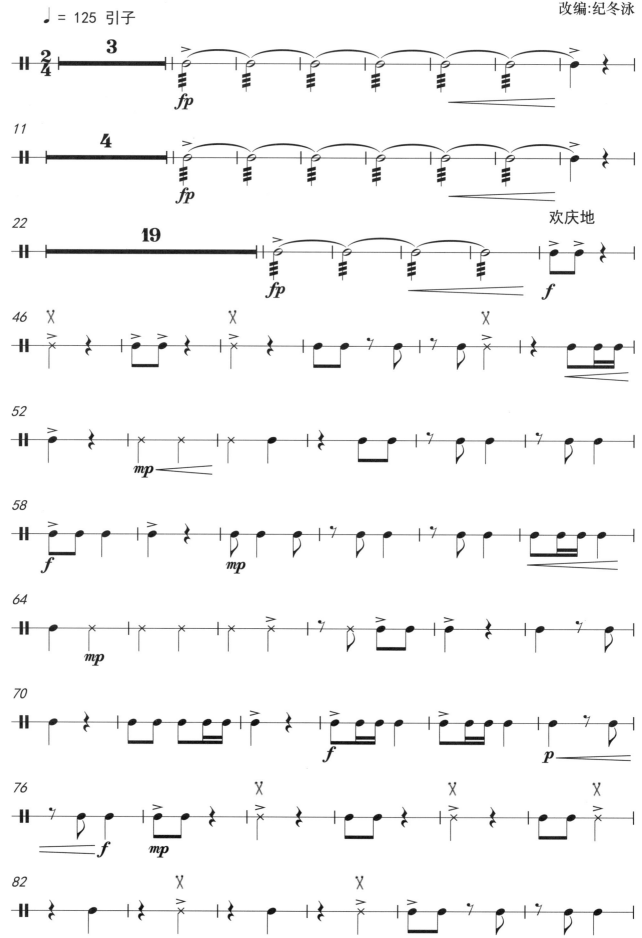

中国大鼓

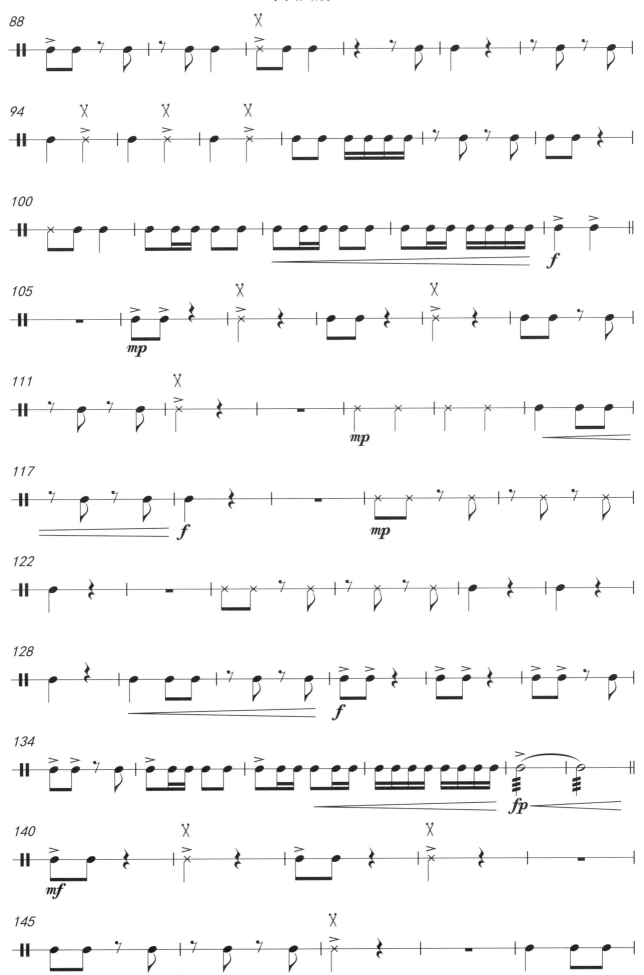

中国大鼓

步步高

作曲 吕文成
改编 纪冬泳

分谱 小堂鼓

步步高

小堂鼓

作曲：吕文成
改编：纪冬泳

♩ = 125 引子

小堂鼓

一步之遥

作曲 卡洛斯·加德尔
编曲 丹尼尔·莫雷蒂

分谱 第一小提琴

Violin I

一步之遥

作曲：卡洛斯·加德尔
编曲：丹尼尔·莫雷蒂

♩ = 120

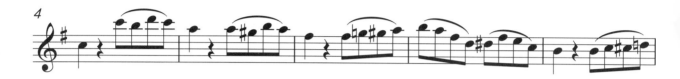

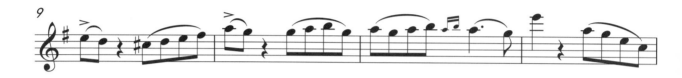

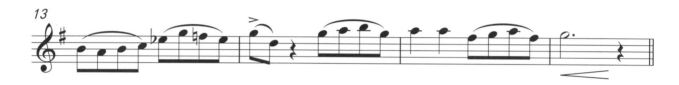

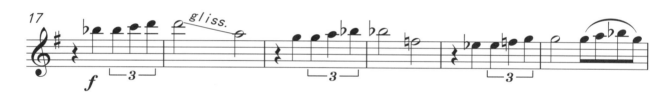

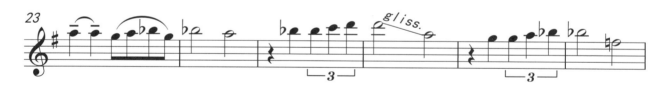

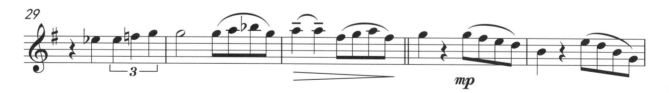

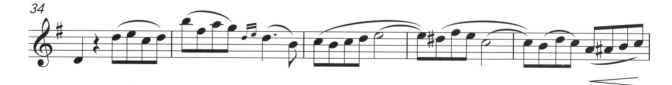

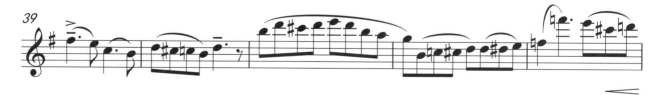

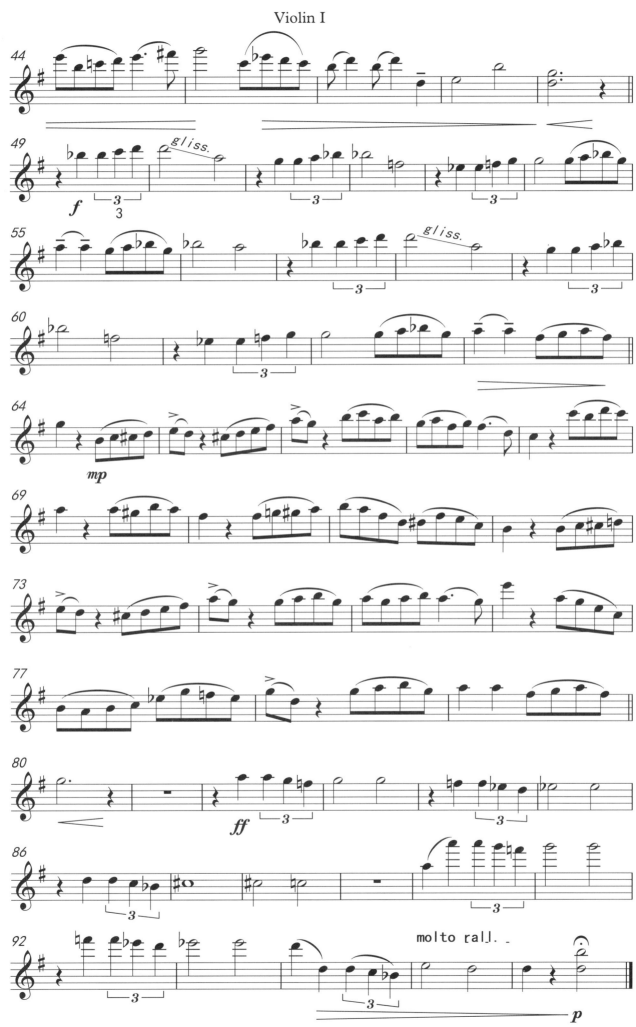

一步之遥

作曲 卡洛斯·加德尔
编曲 丹尼尔·莫雷蒂

分谱 第二小提琴

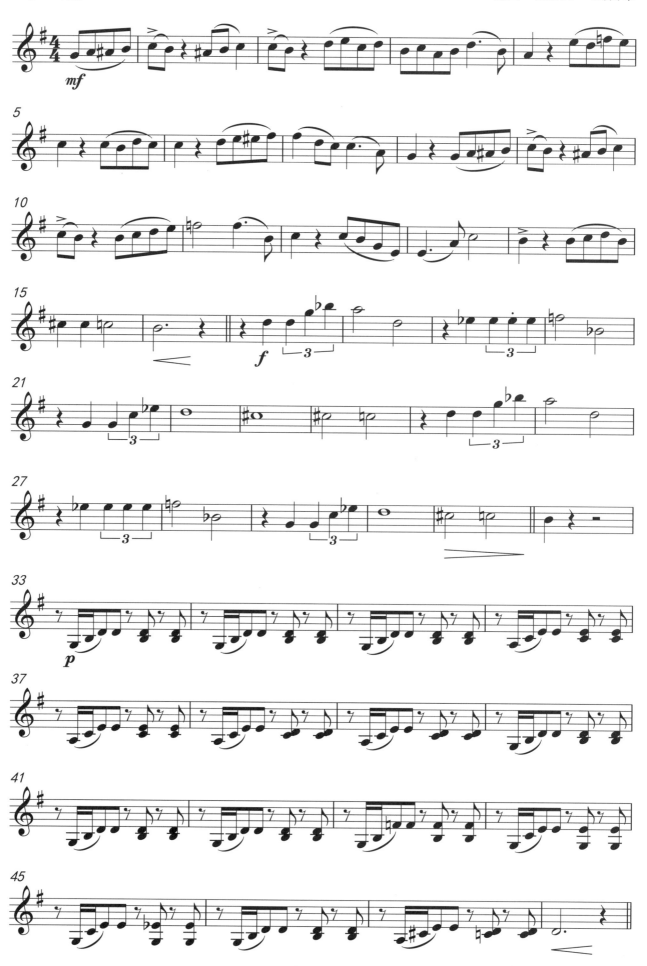

Violin II

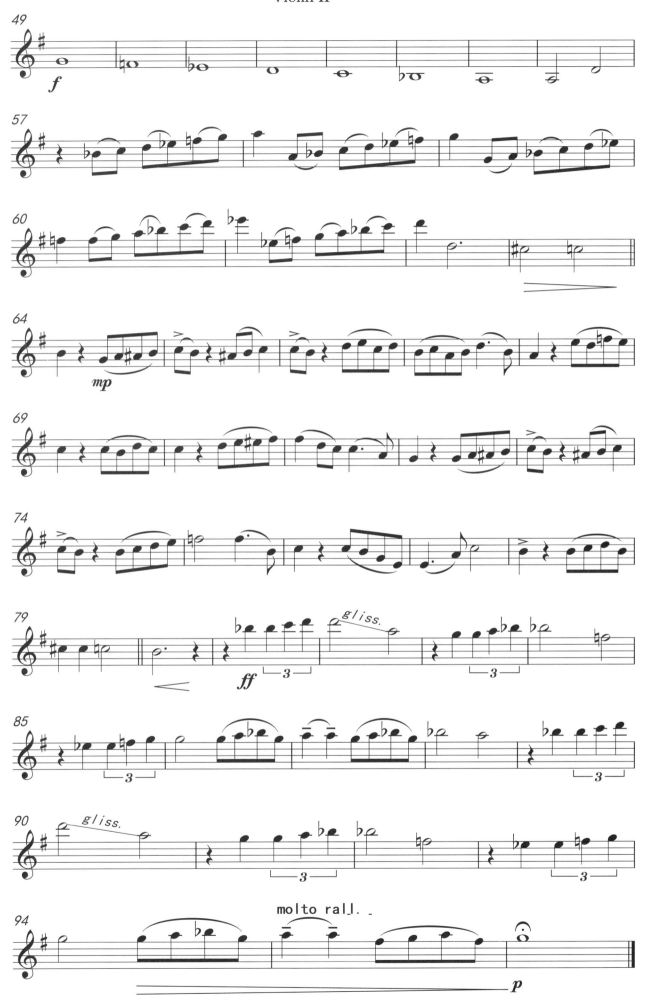

一步之遥

作曲 卡洛斯·加德尔
编曲 丹尼尔·莫雷蒂

分谱 中提琴

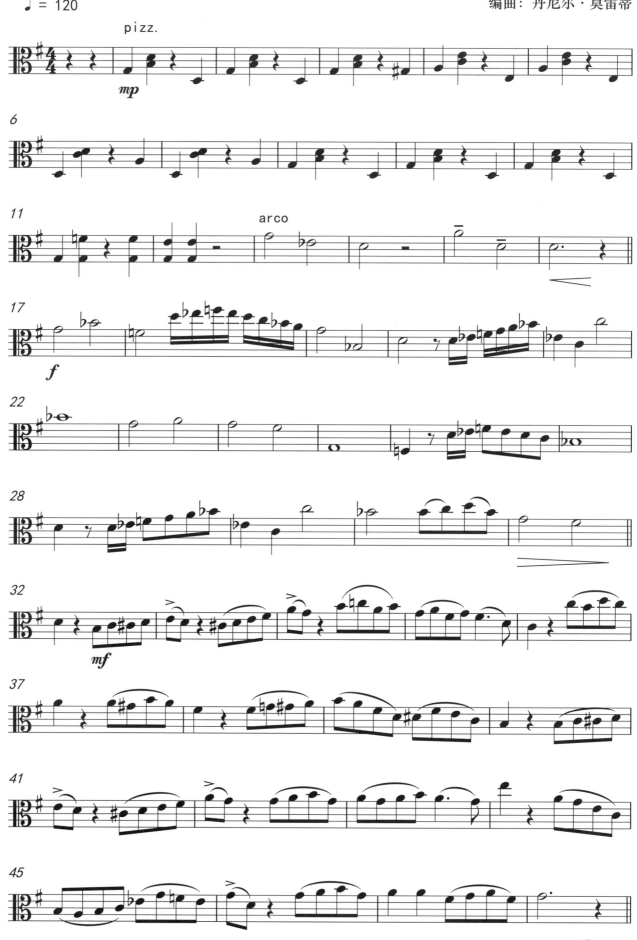

Viola

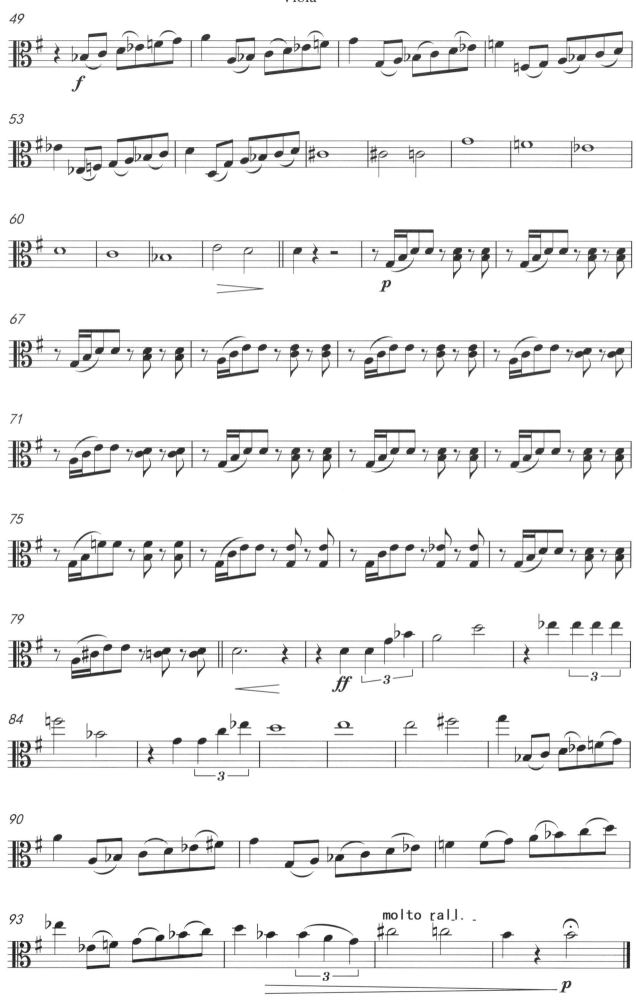

一步之遥

作曲 卡洛斯·加德尔
编曲 丹尼尔·莫雷蒂

分谱 大提琴

Violoncello

一步之遥

作曲：卡洛斯·加德尔
编曲：丹尼尔·莫雷蒂

♩ = 120

Violoncello

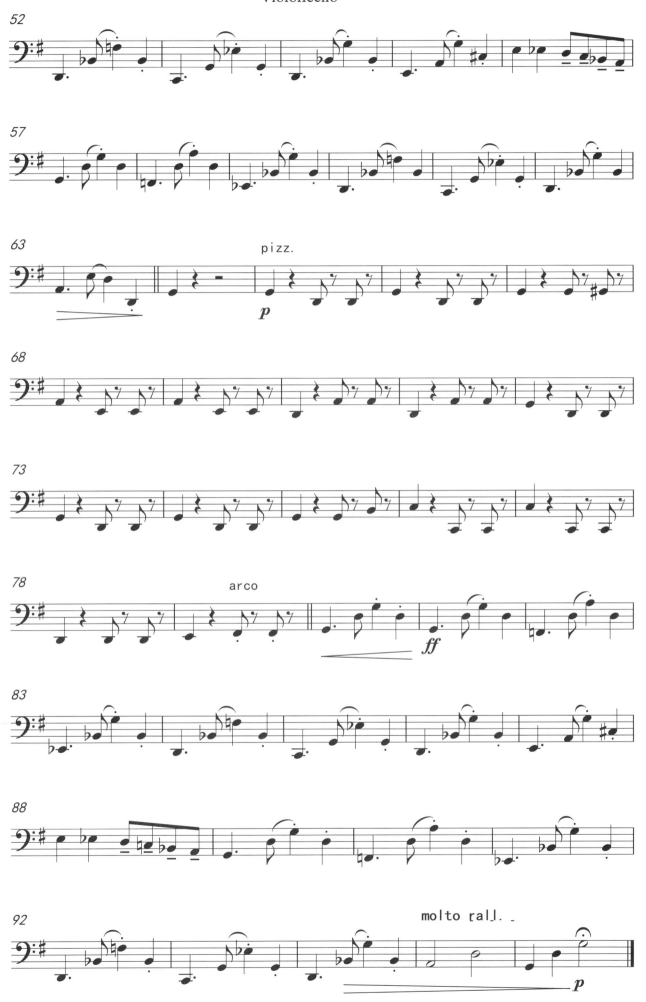

七剑战歌

作曲 川井宪次
编曲 纪冬泳

分谱 第一小提琴

Violin I

七剑战歌

作曲:川井宪次
改编:纪冬泳

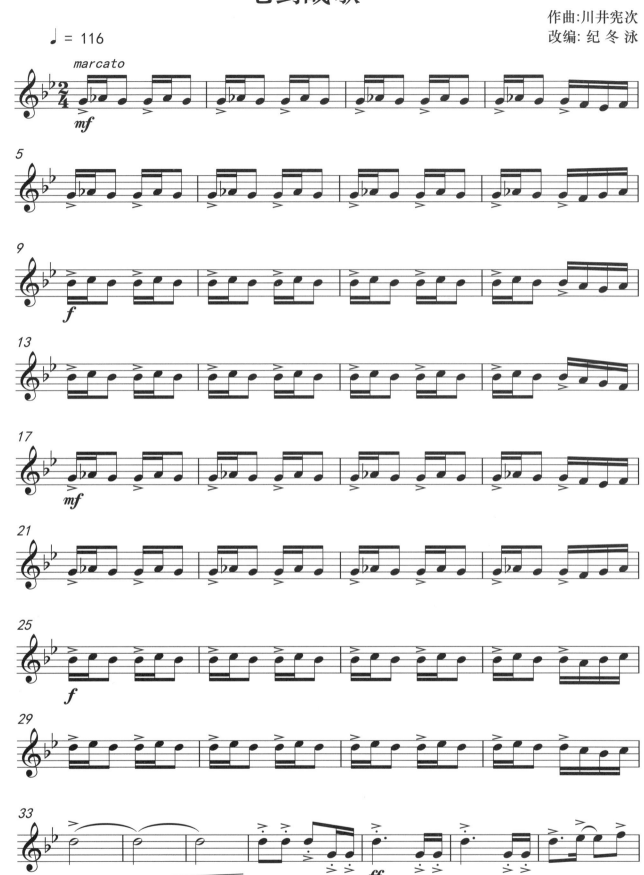

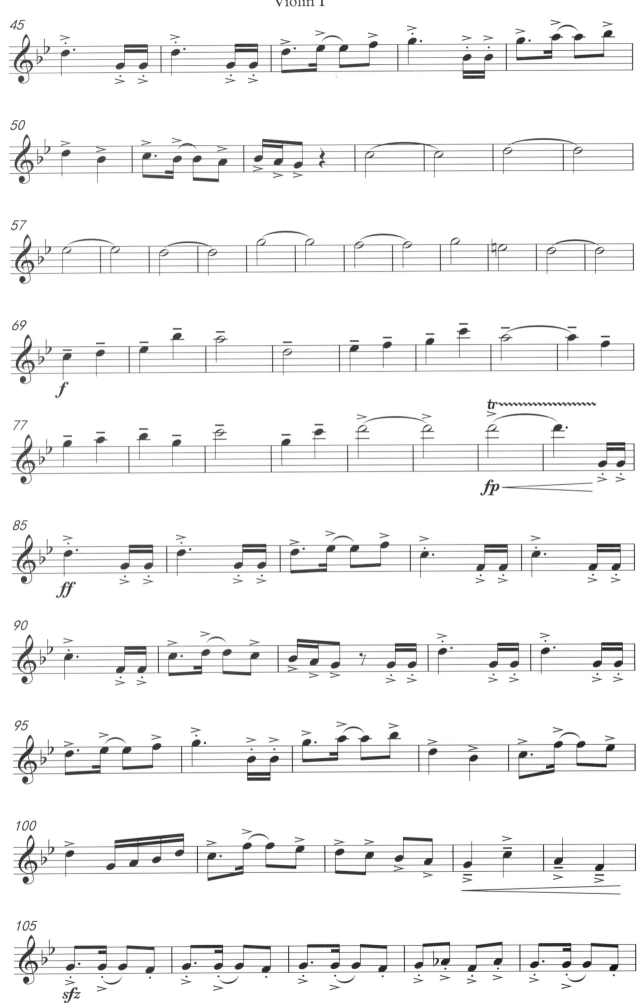

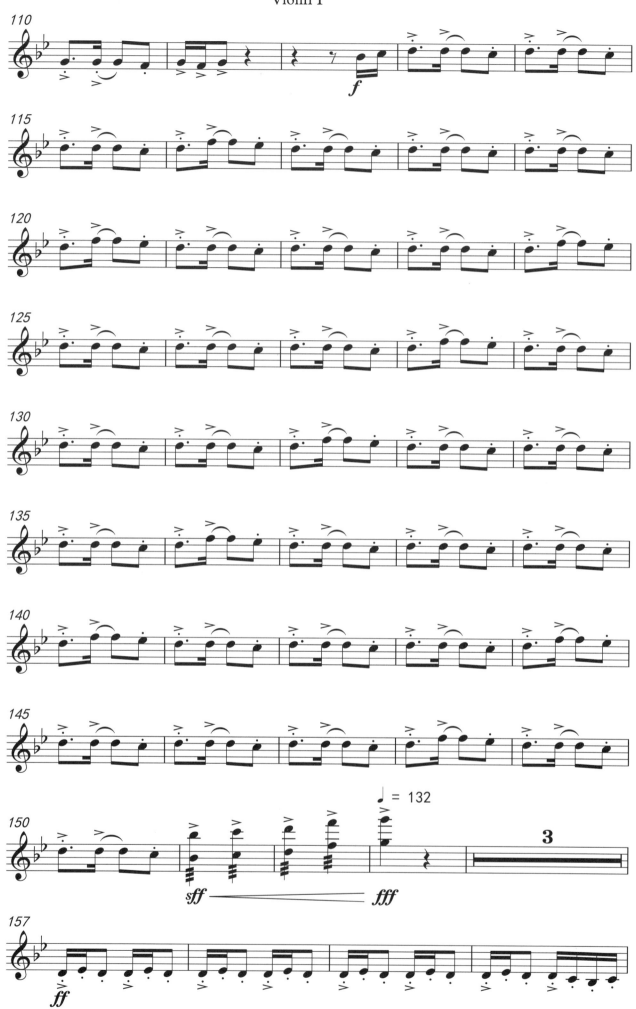

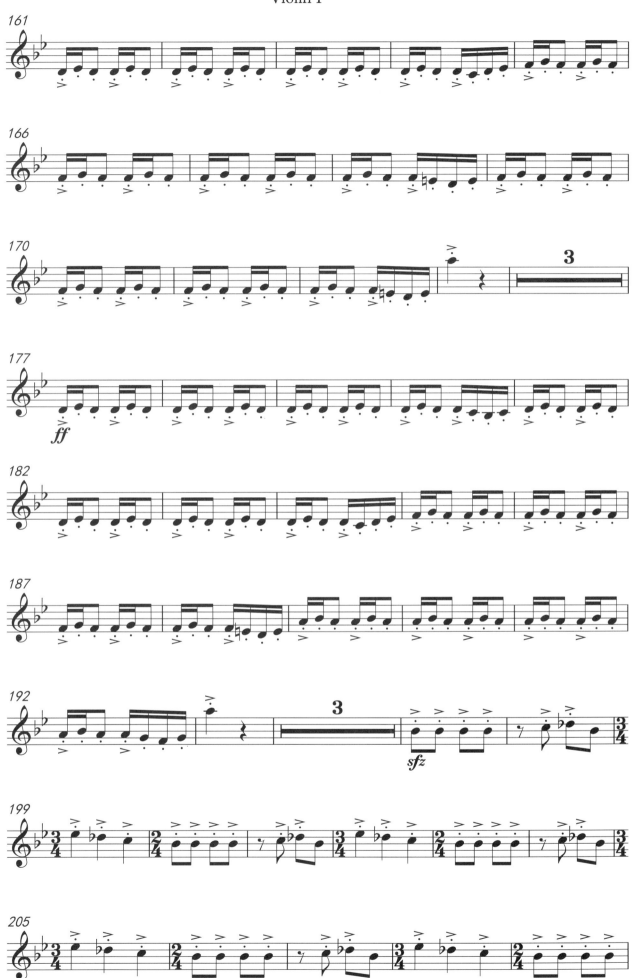

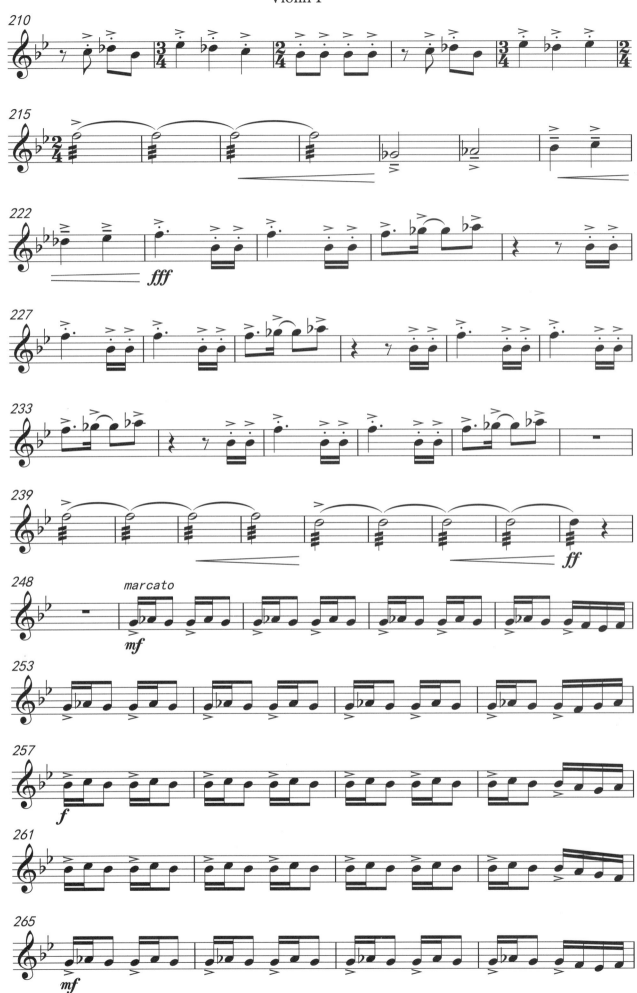

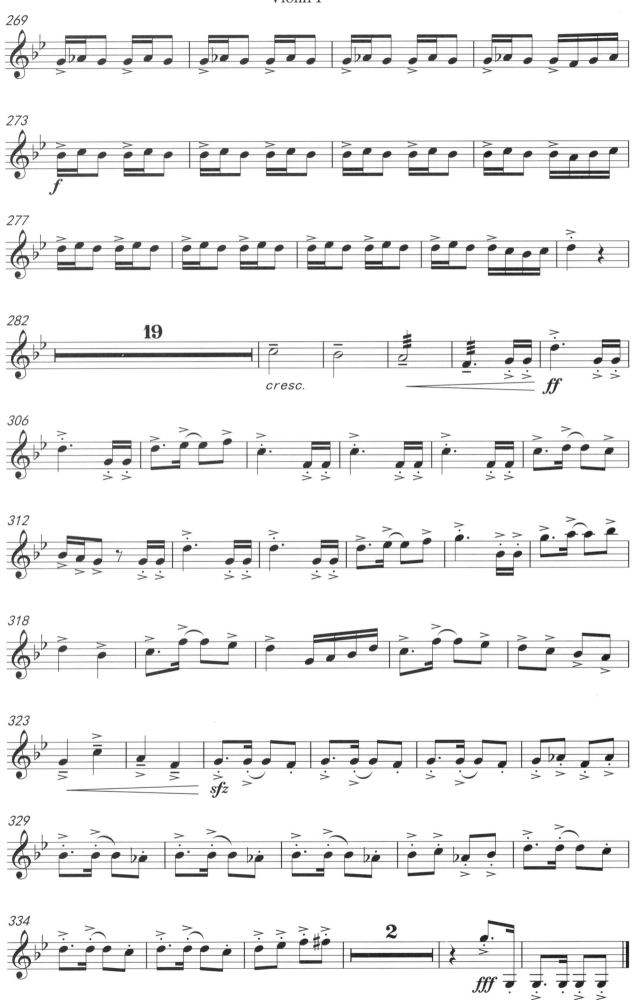

七剑战歌

作曲 川井宪次
编曲 纪冬泳

分谱 第二小提琴

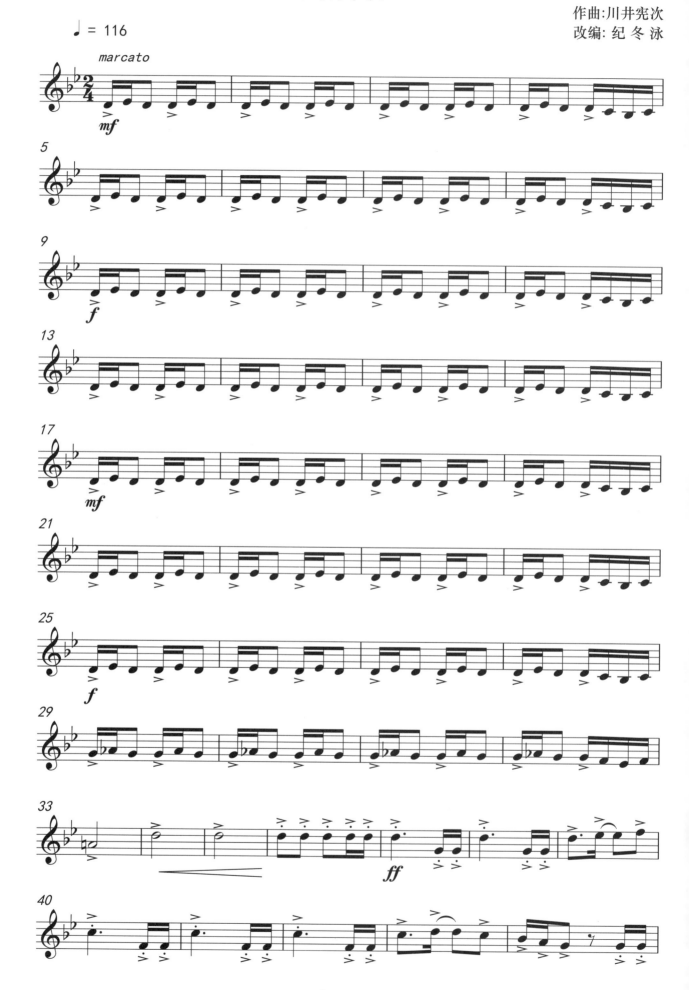

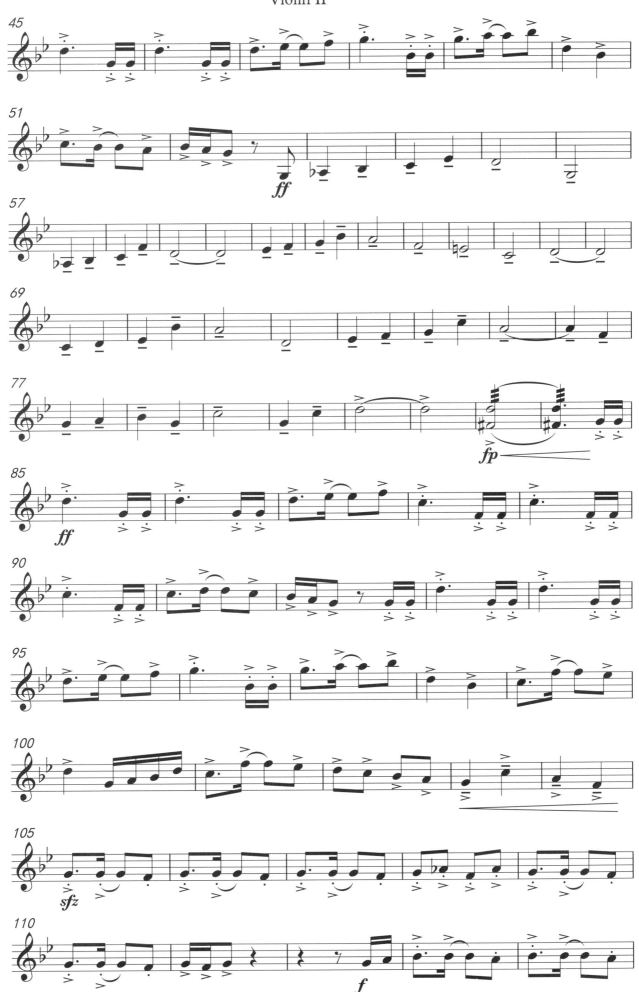

Violin II

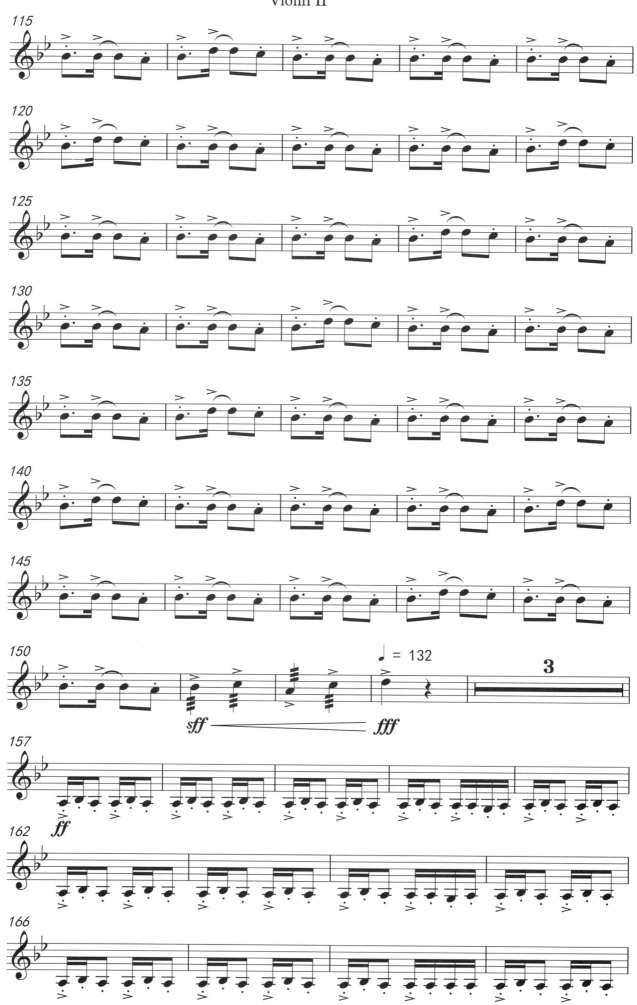

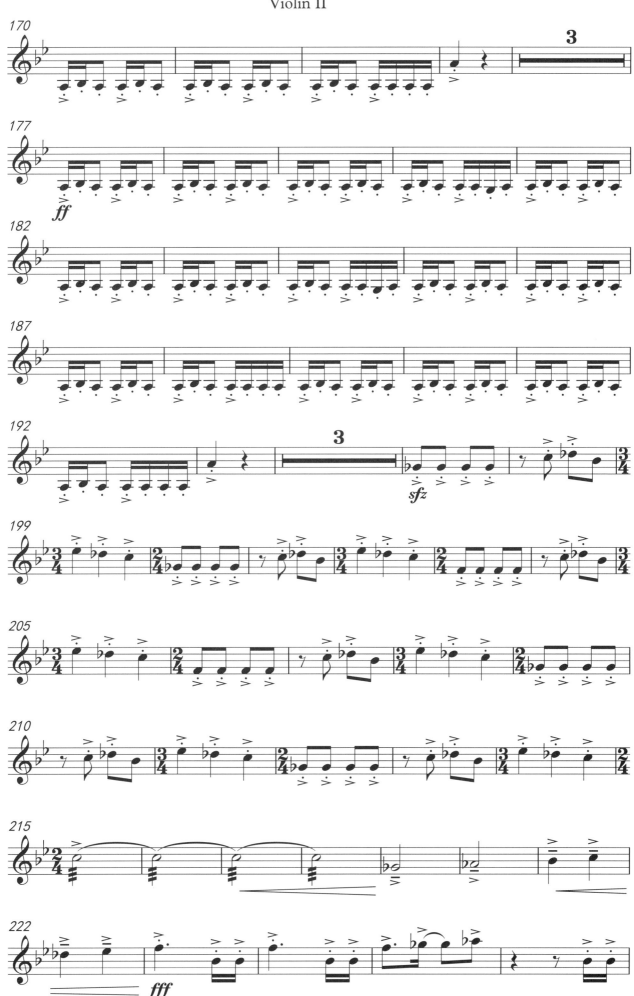

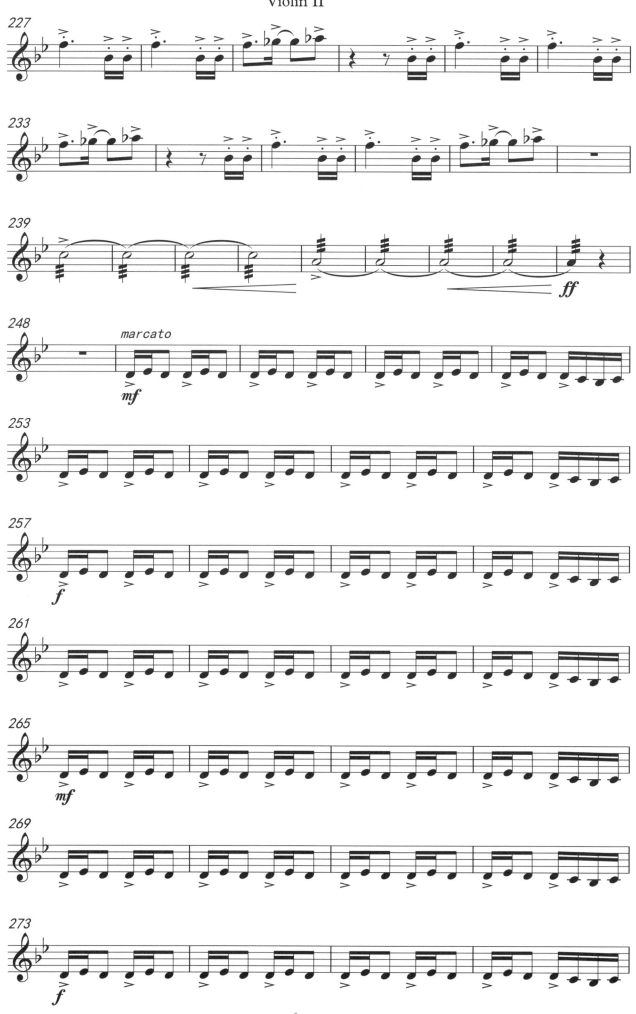

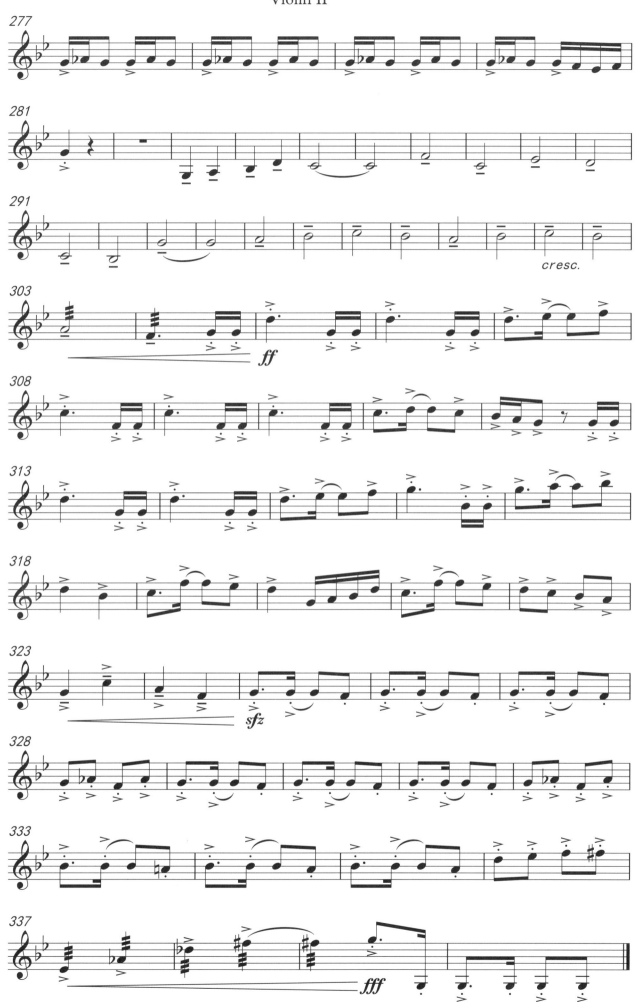

七剑战歌

作曲 川井宪次
编曲 纪冬泳

分谱 中提琴

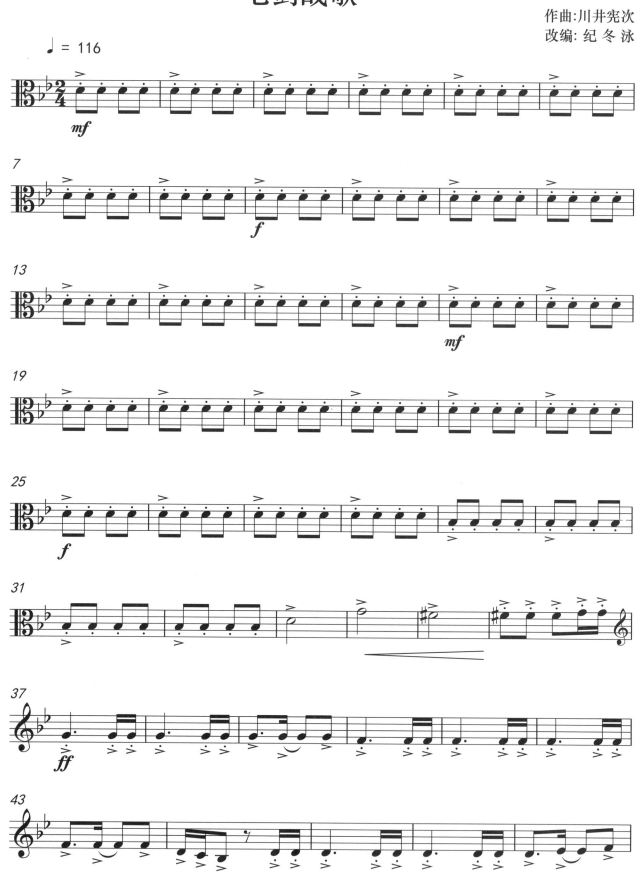

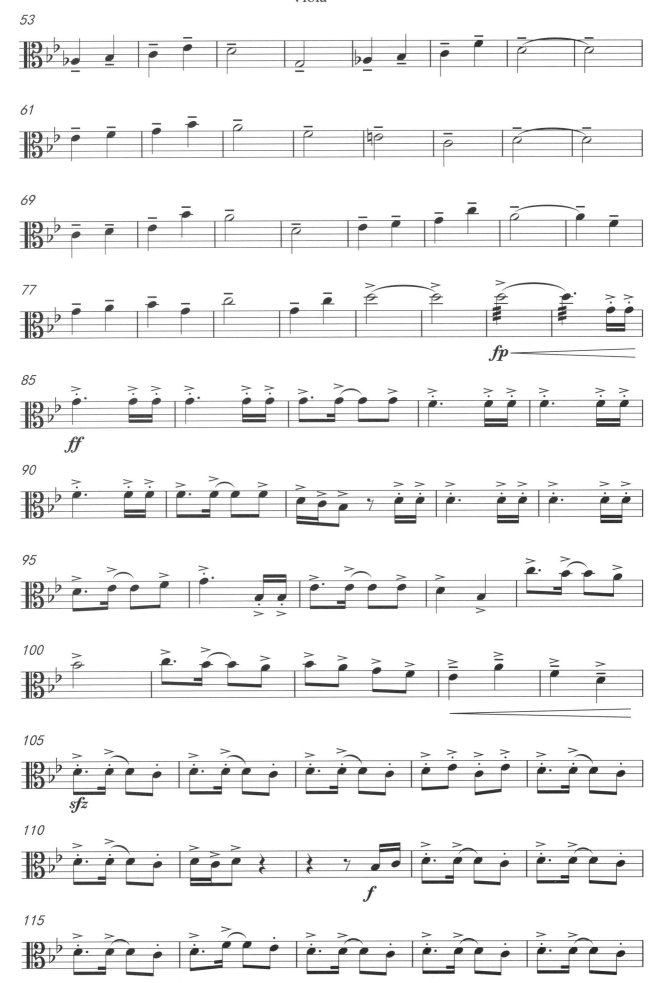

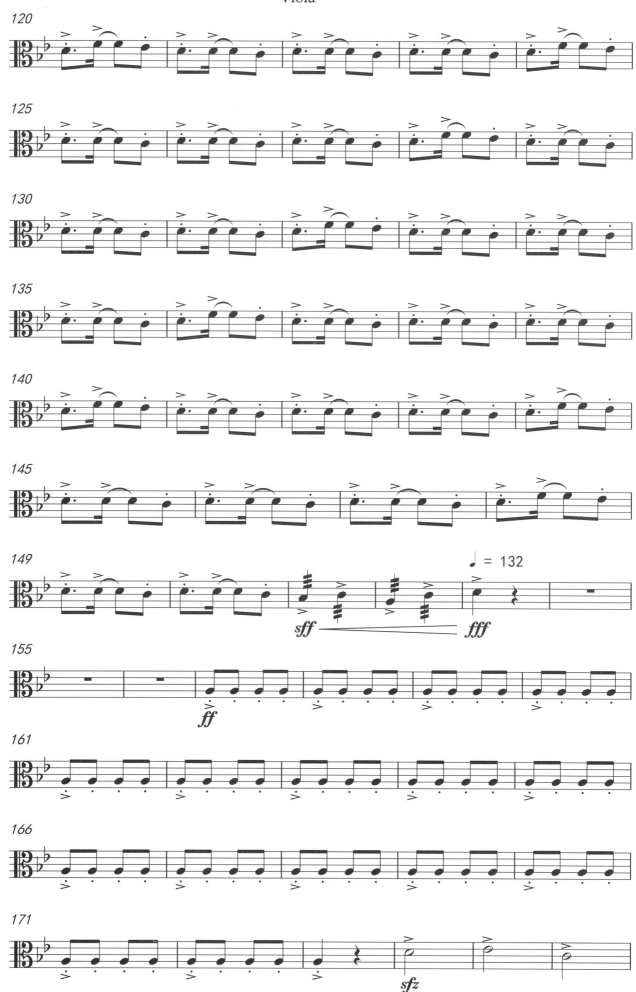

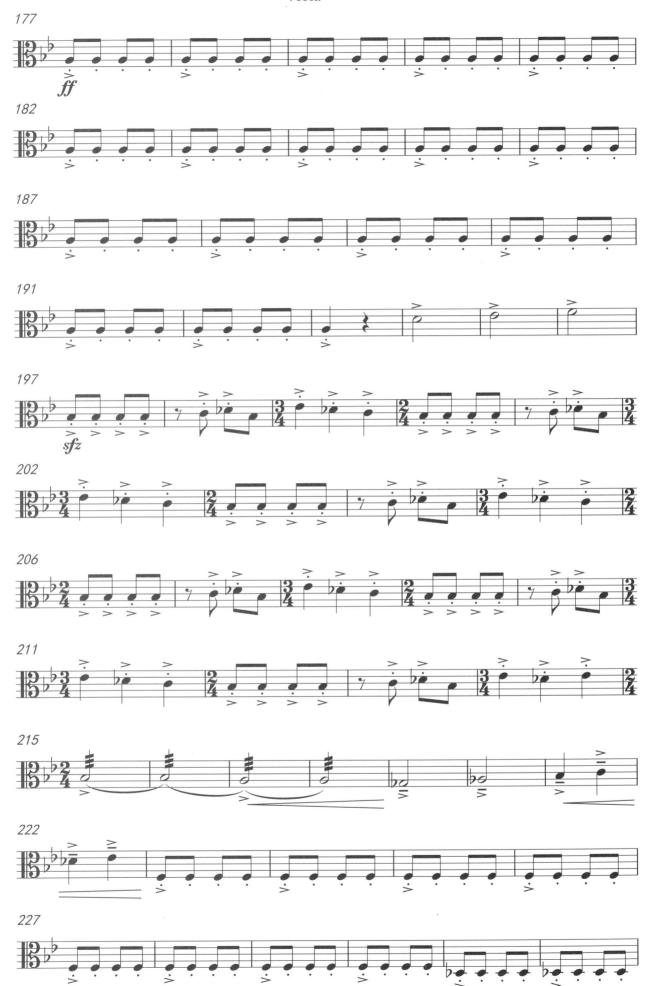

Viola

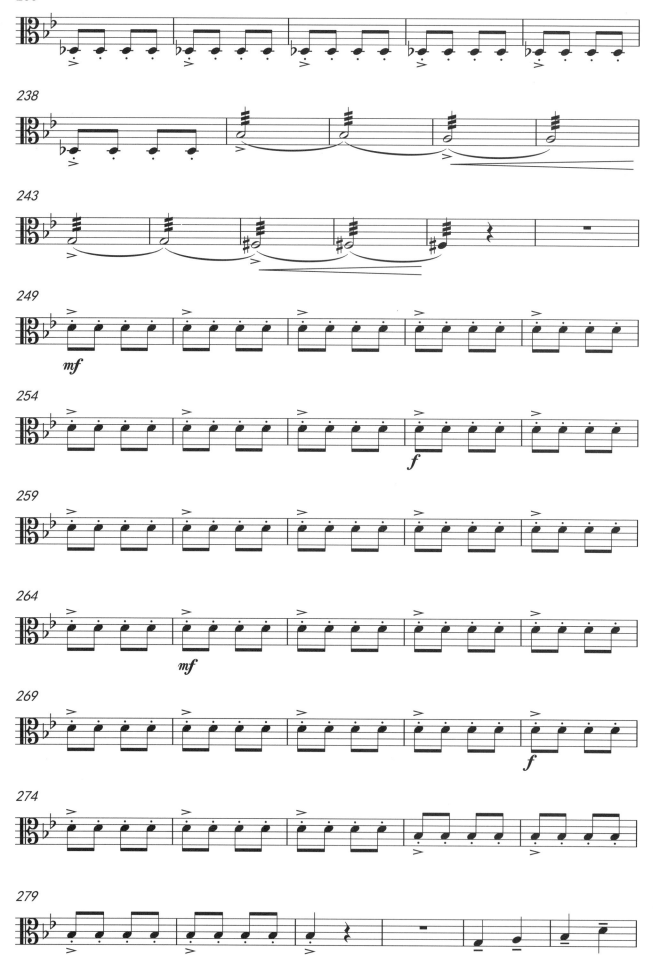

Viola

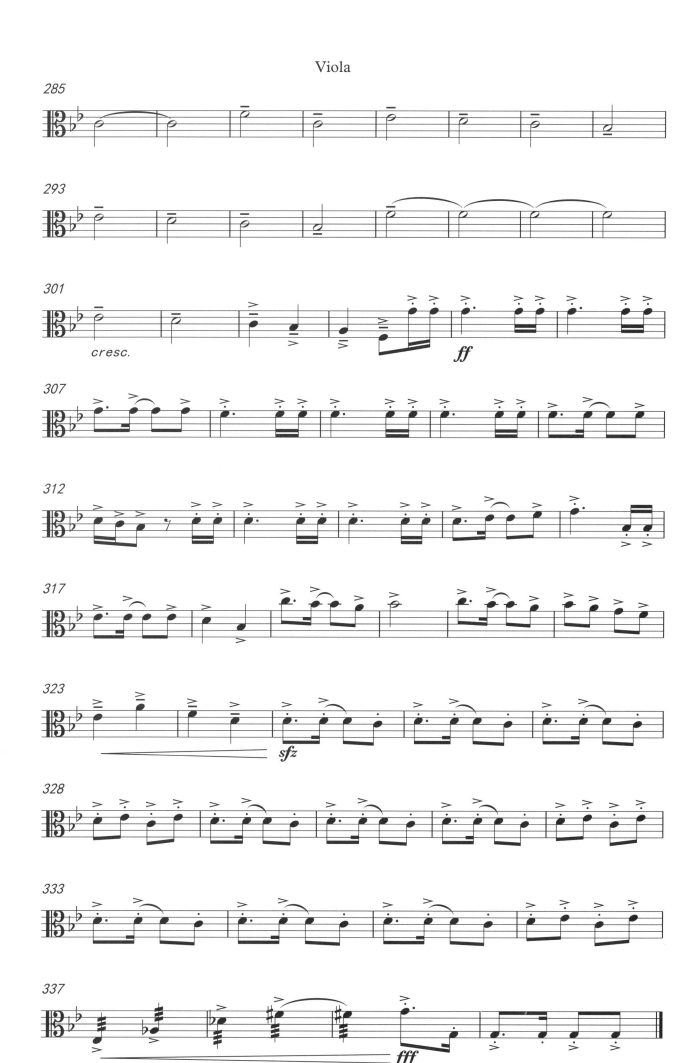

七剑战歌

作曲 川井宪次
编曲 纪冬泳

分谱 大提琴

Violoncello

七剑战歌

作曲：川井宪次
改编：纪 冬 泳

Violoncello

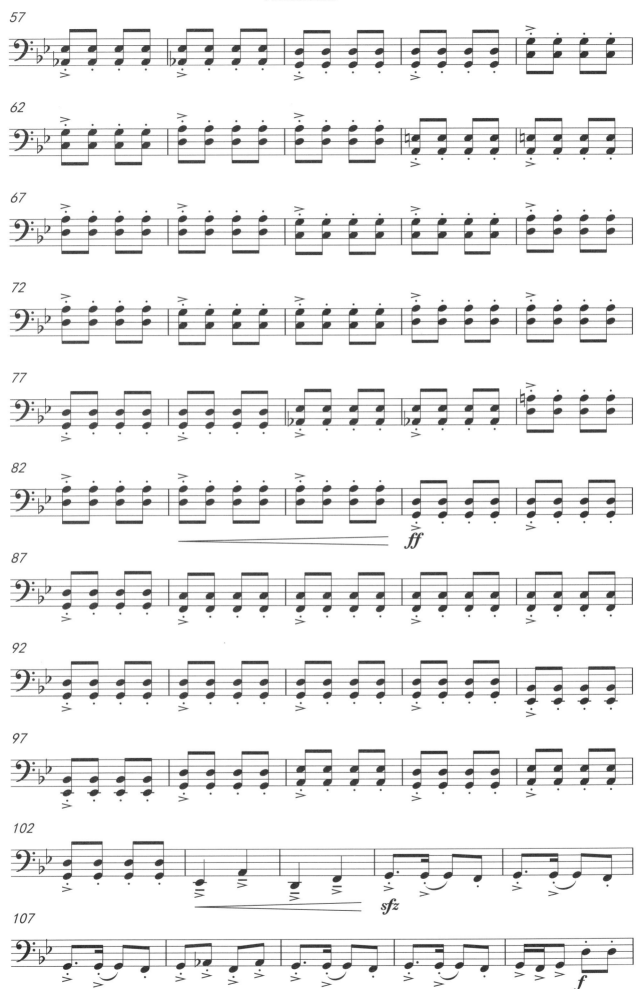

Violoncello

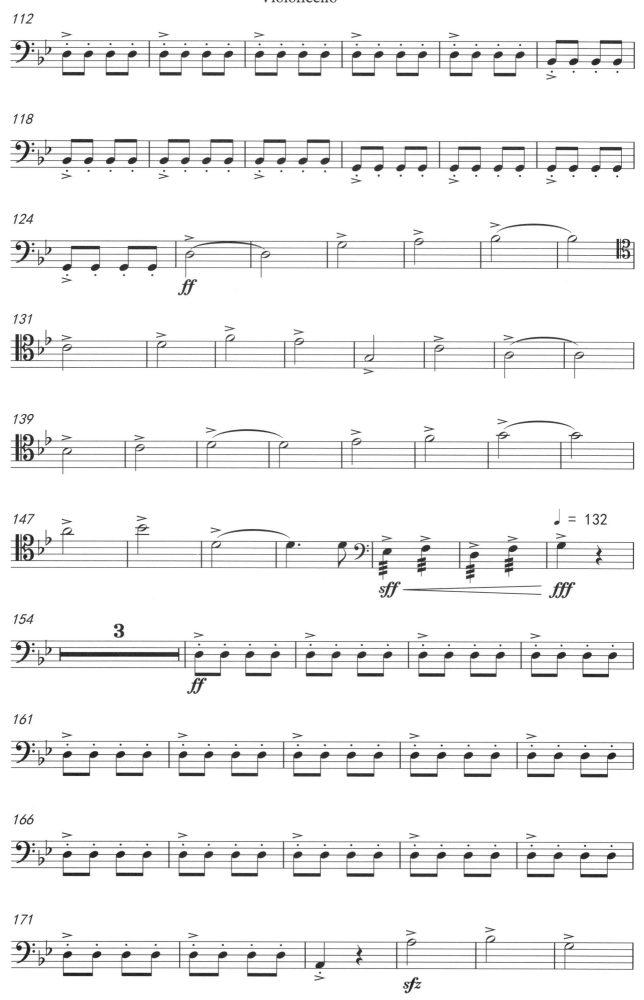

七剑战歌

作曲 川井宪次
编曲 纪冬泳

分谱 低音提琴

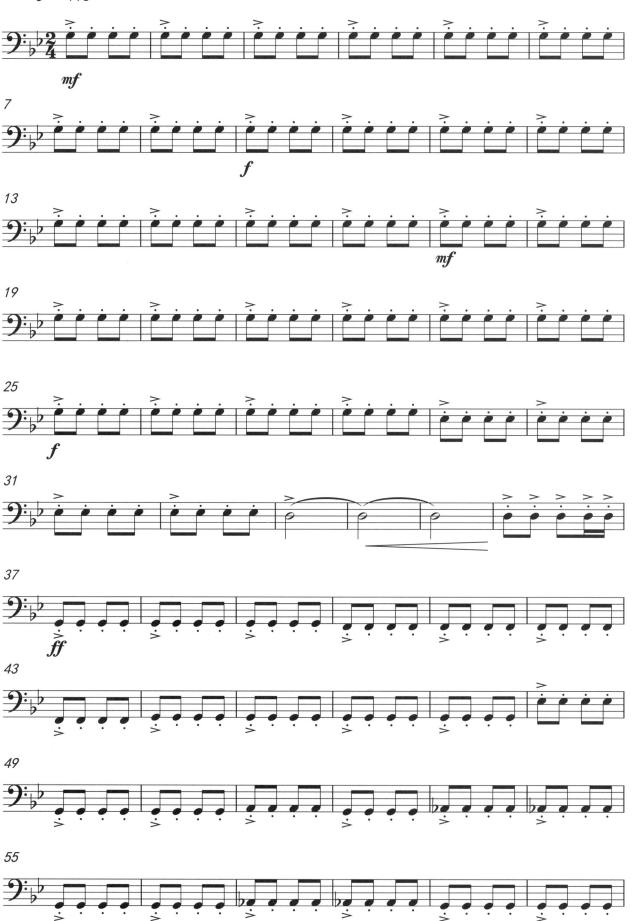

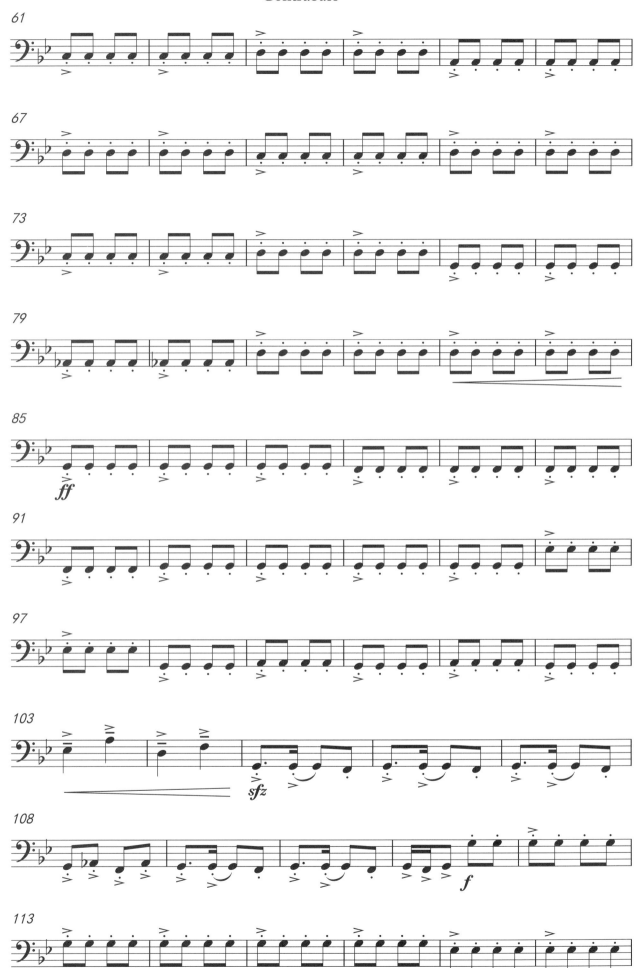

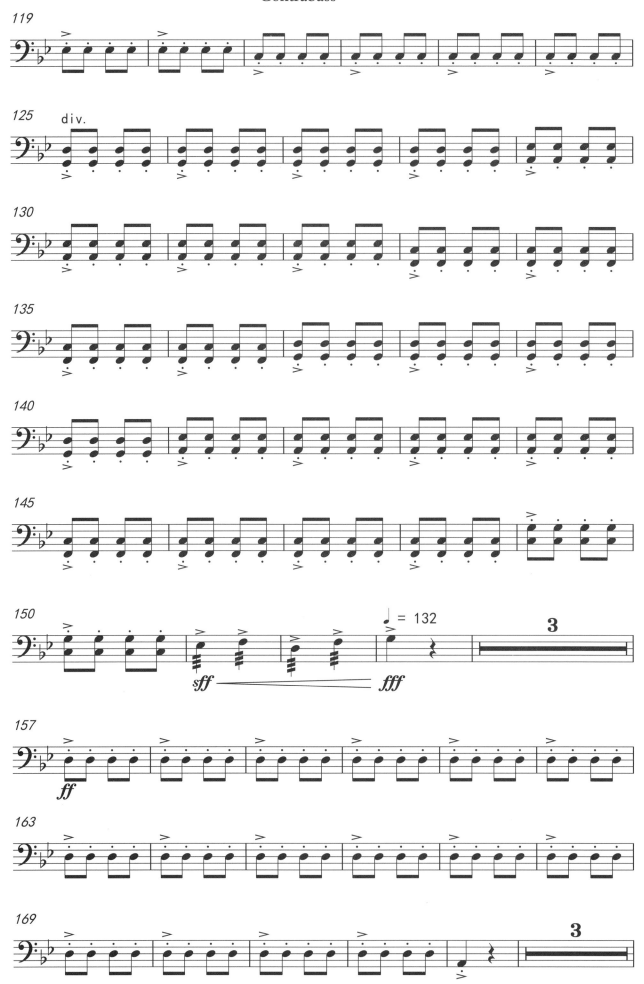

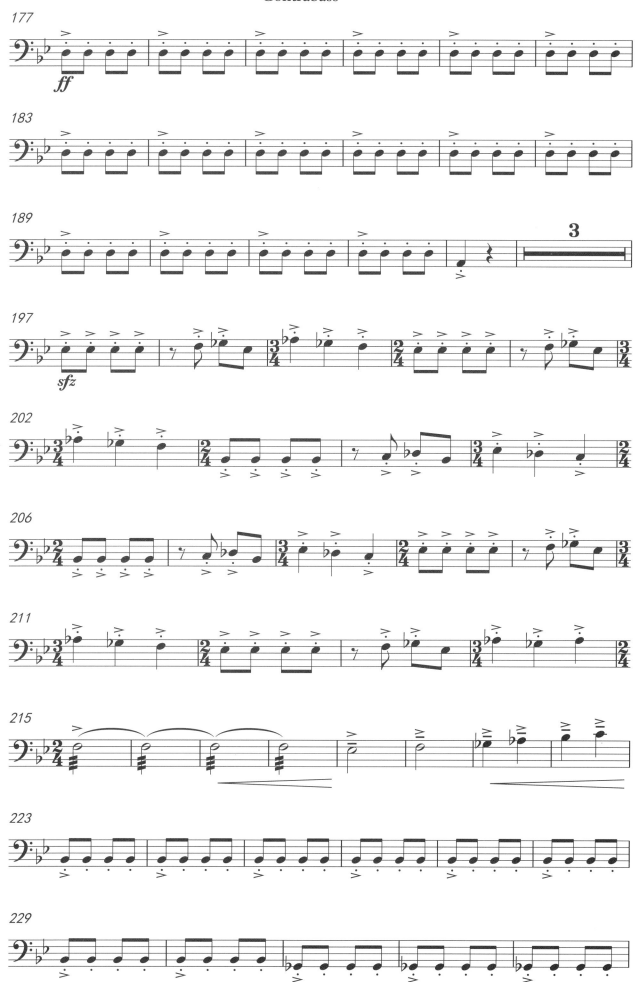

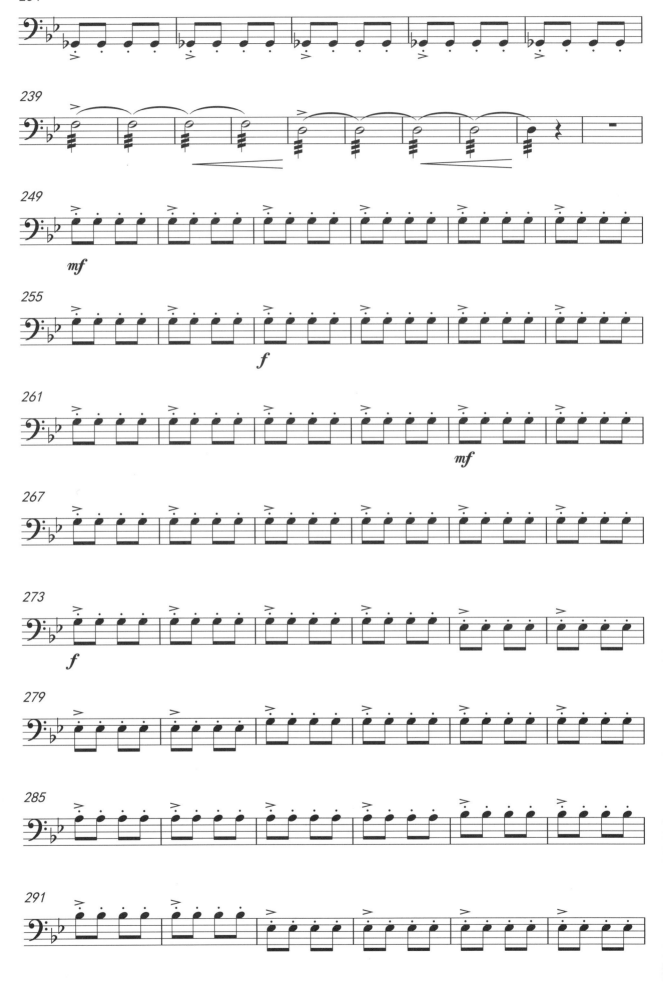

Contrabass

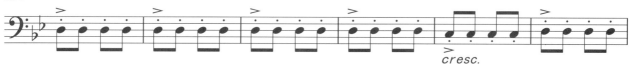
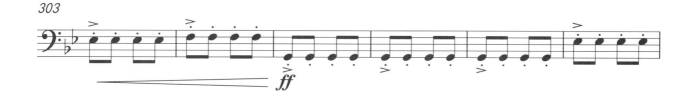

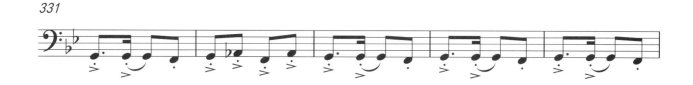

七剑战歌

作曲 川井宪次
编曲 纪冬泳

分谱 小军鼓

七剑战歌

Snare Drum

作曲:川井宪次
改编:纪冬泳

Snare Drum

七剑战歌

作曲 川井宪次
编曲 纪冬泳

分谱 低音鼓

Gran Cassa and Bass Drum

七剑战歌

作曲:川井宪次
改编: 纪冬泳

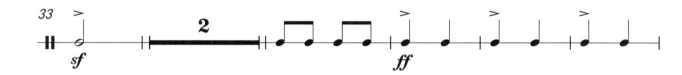

Gran Cassa Bass Drum

Gran Cassa Bass Drum

Gran Cassa Bass Drum

七剑战歌

作曲 川井宪次
编曲 纪冬泳

分谱 钹

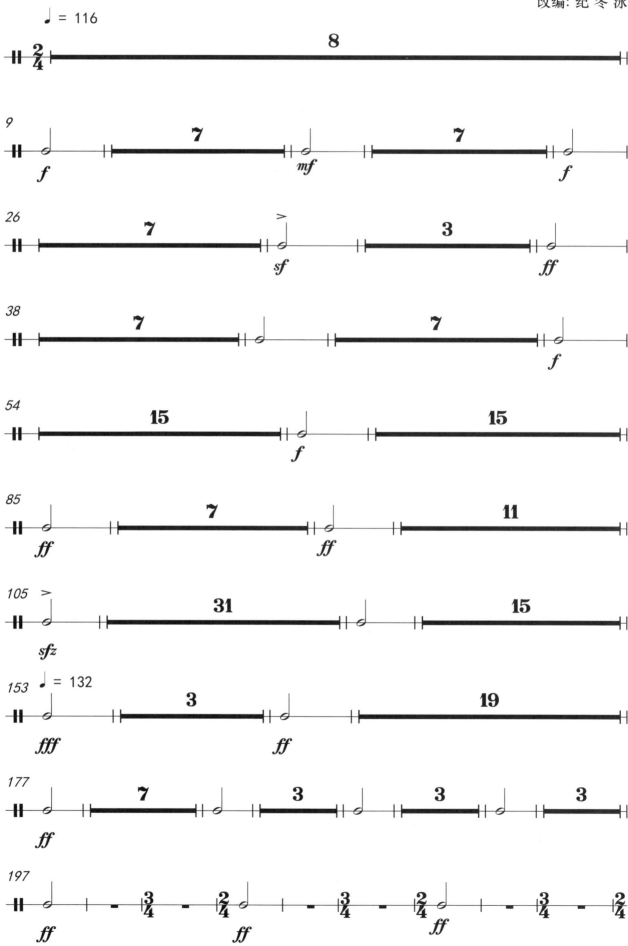

Cymbals

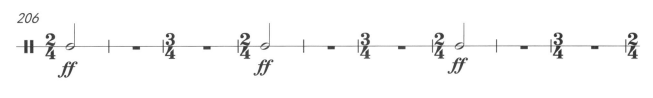

弦乐小夜曲

作曲 莫扎特

分谱 第一小提琴

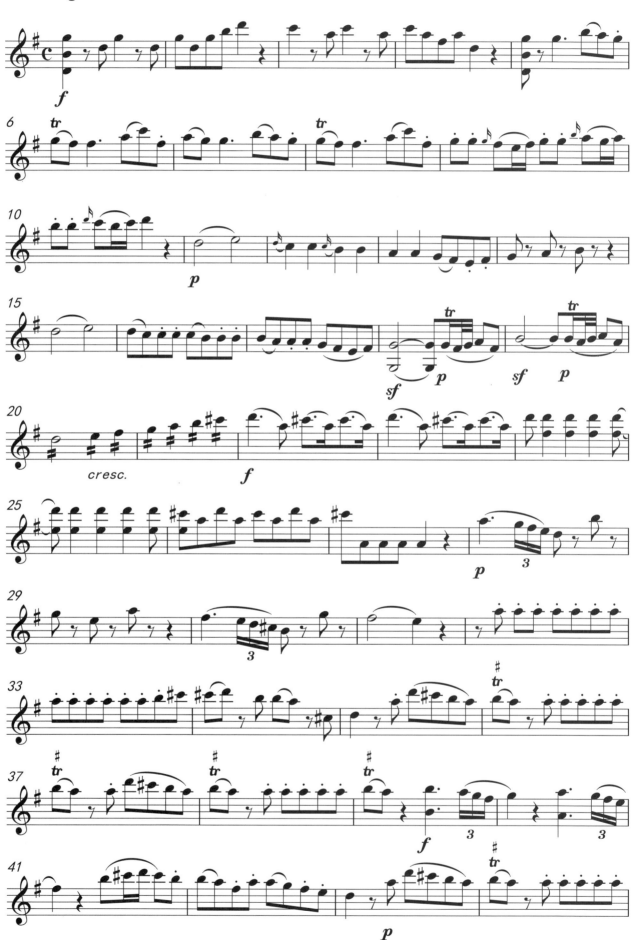

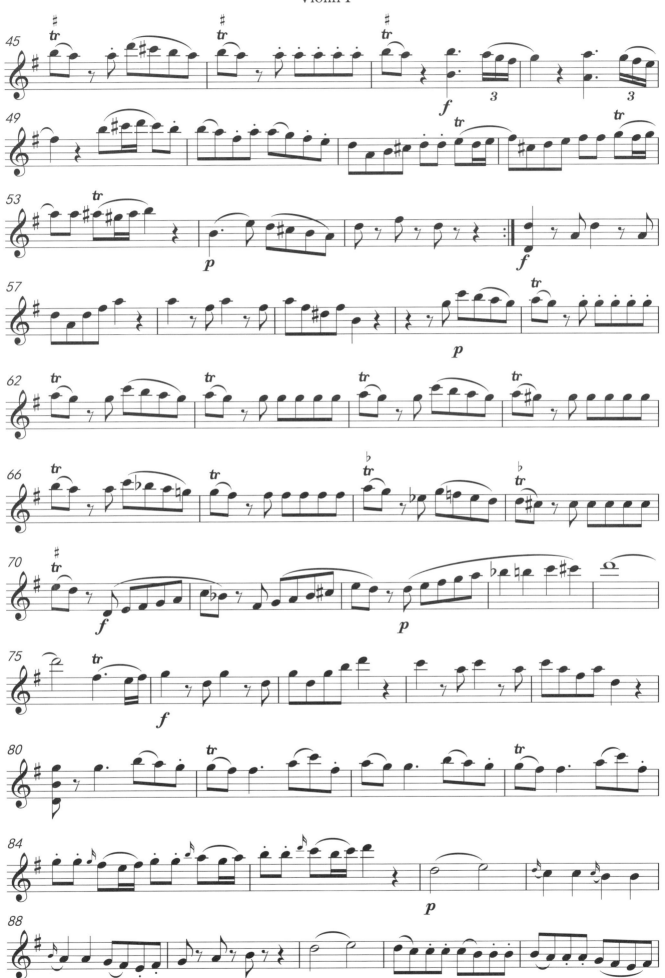

Violin I

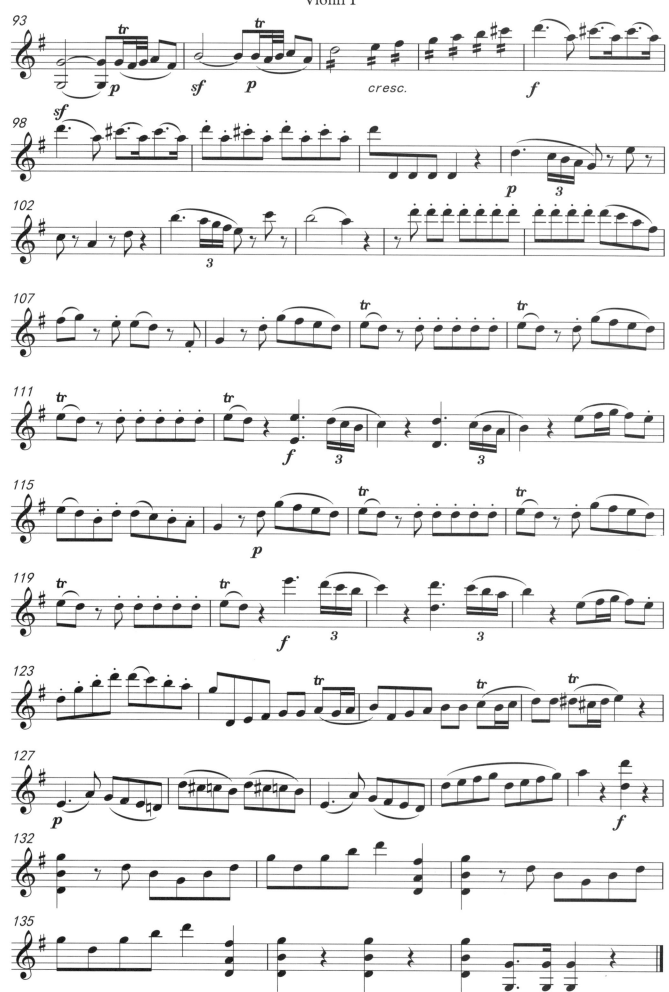

Violin I

ROMANZE

Andante

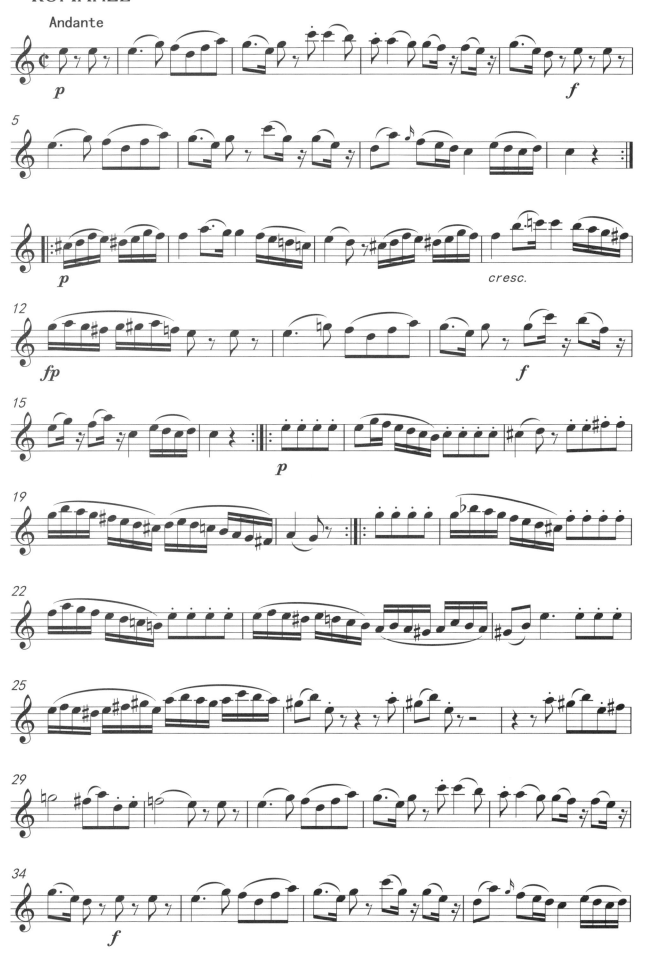

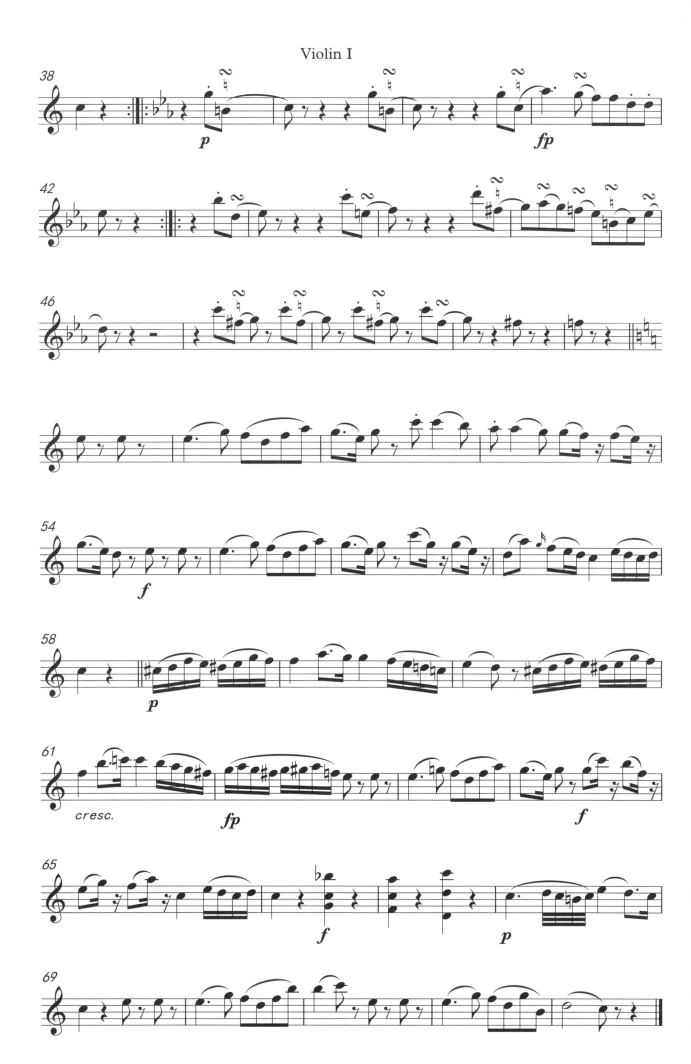

Violin I
MENUETTO
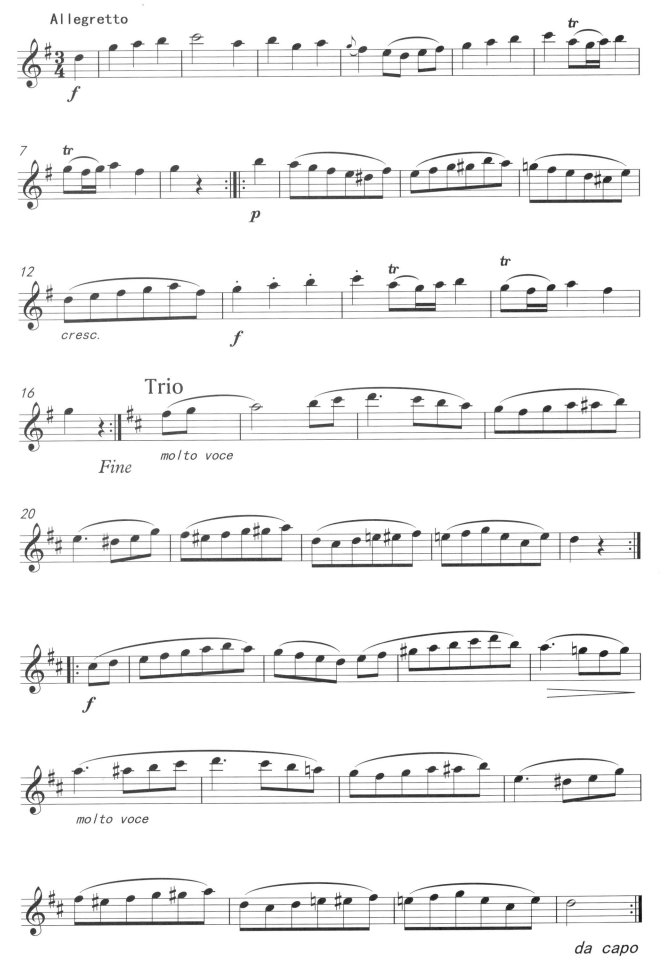

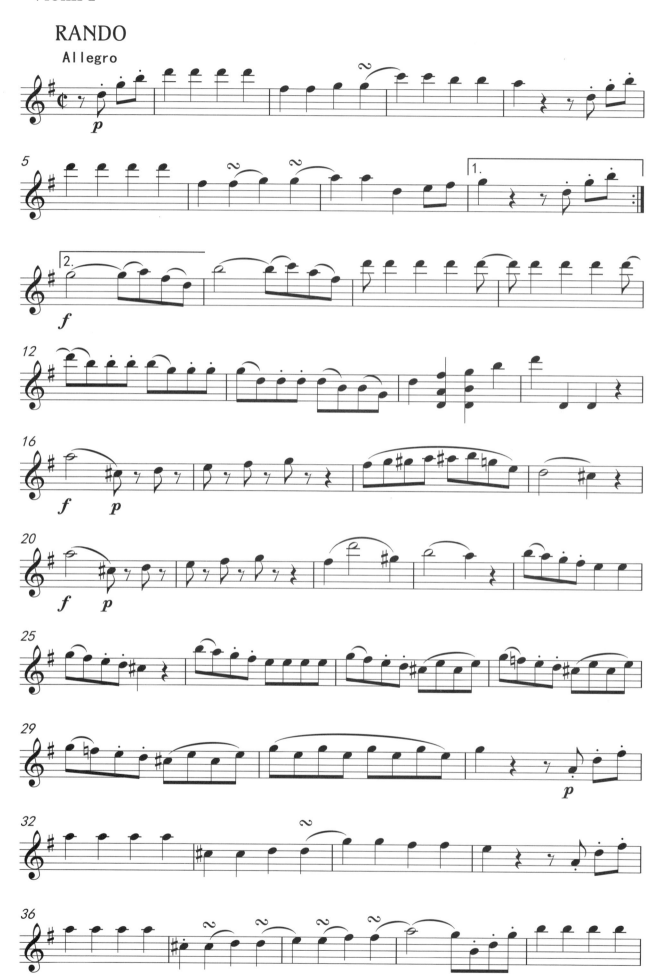

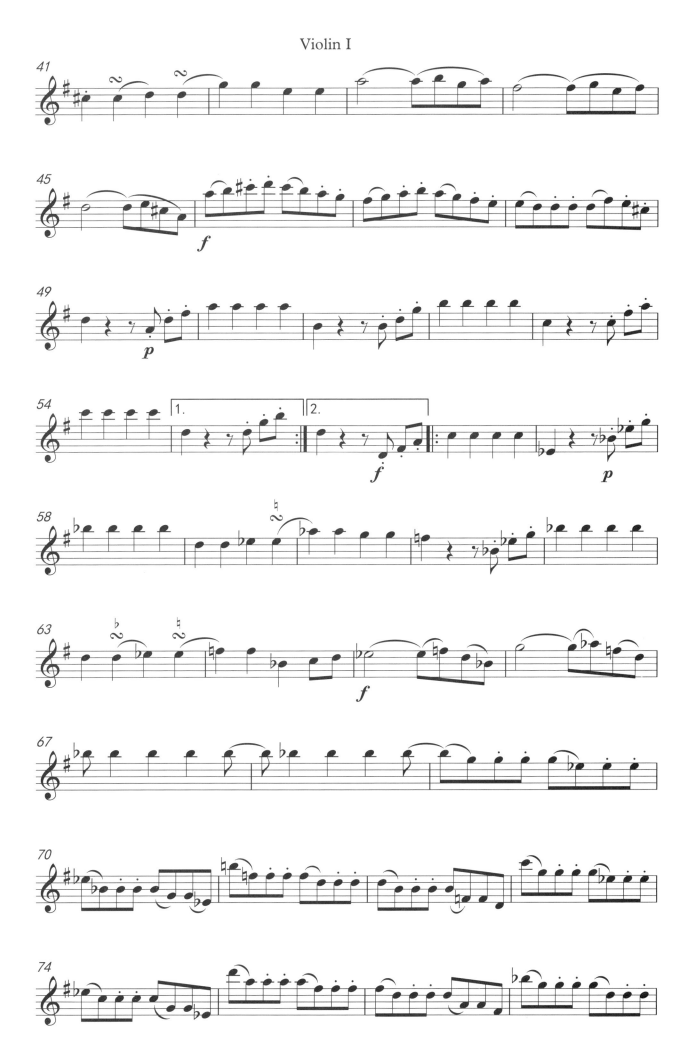

Violin I

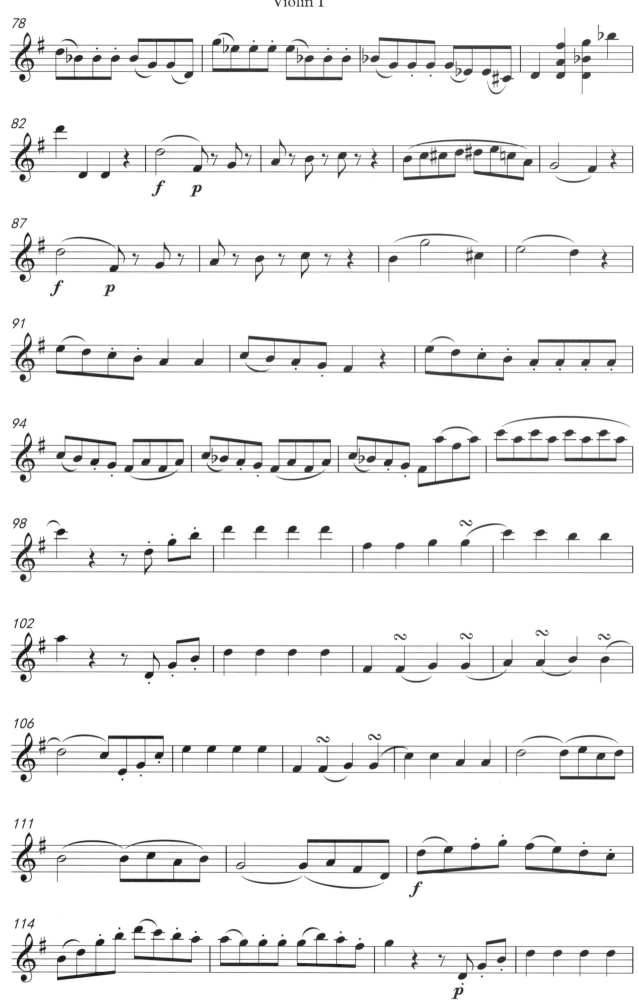

Violin I

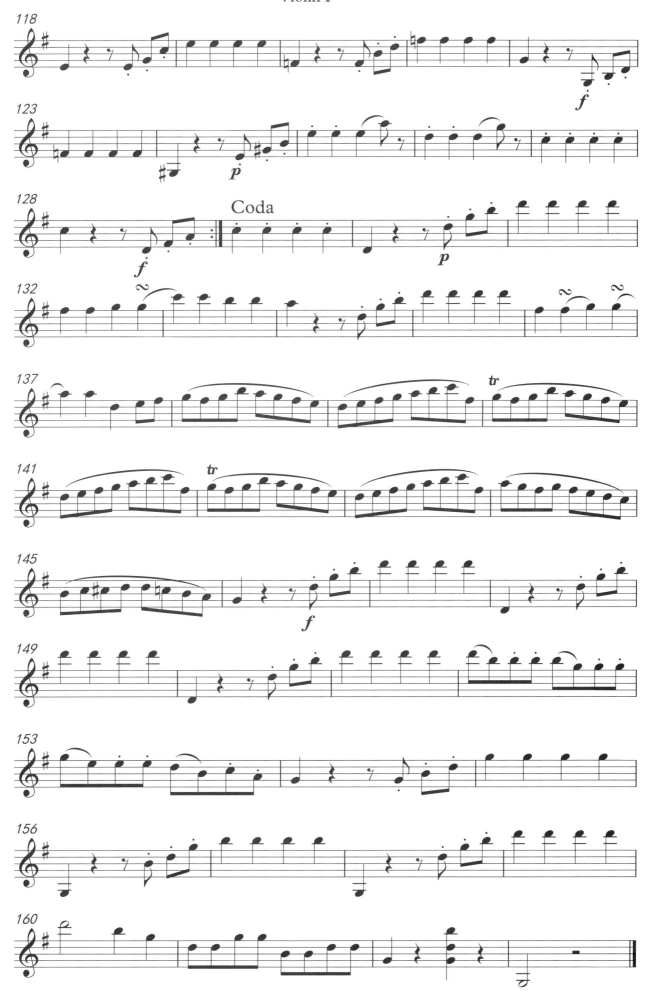

弦乐小夜曲

作曲 莫扎特

分谱 第二小提琴

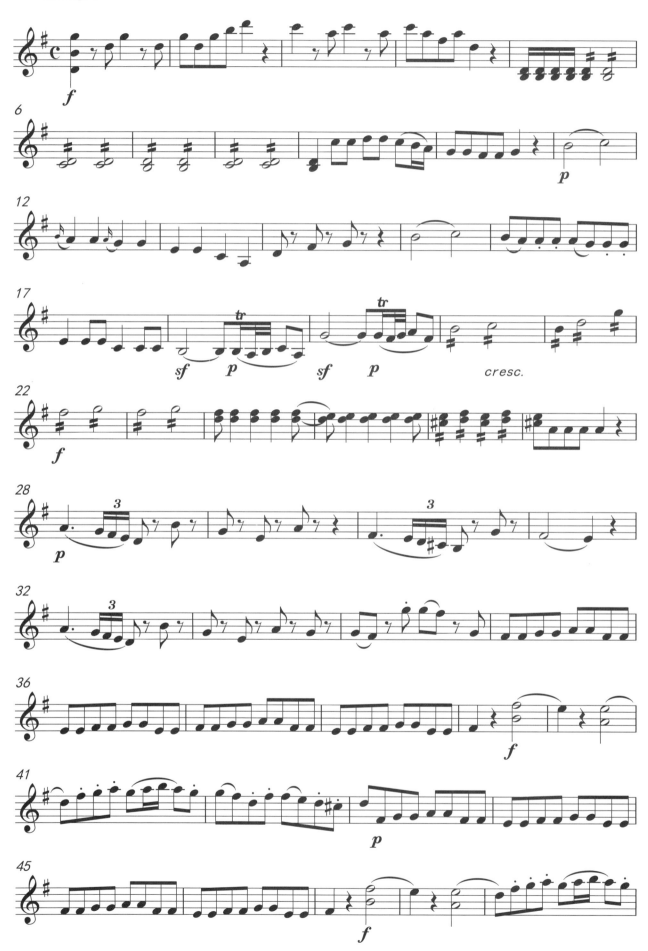

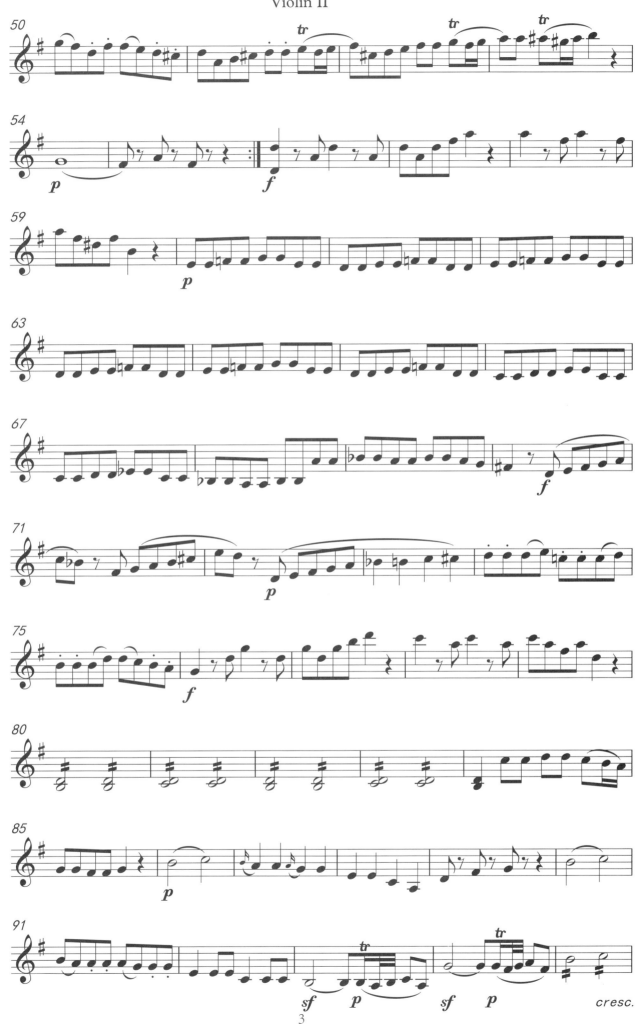

Violin II

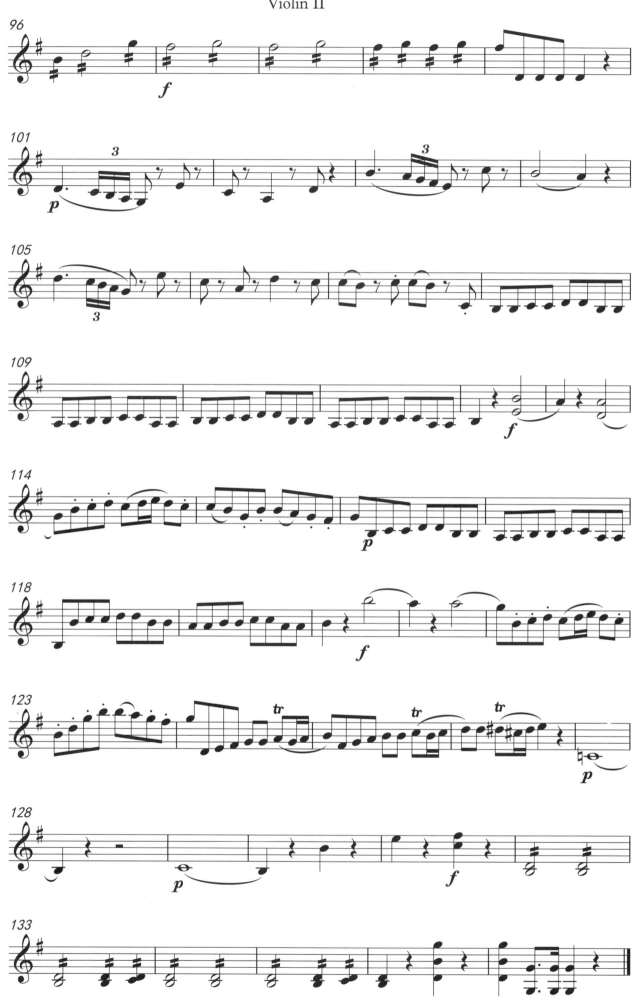

Violin II

ROMANZE

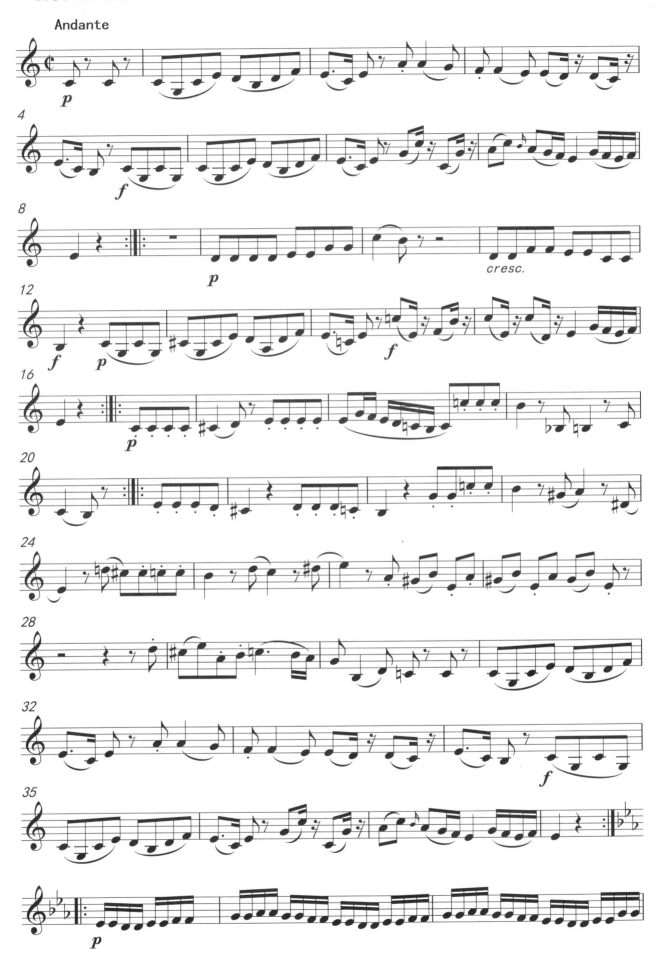

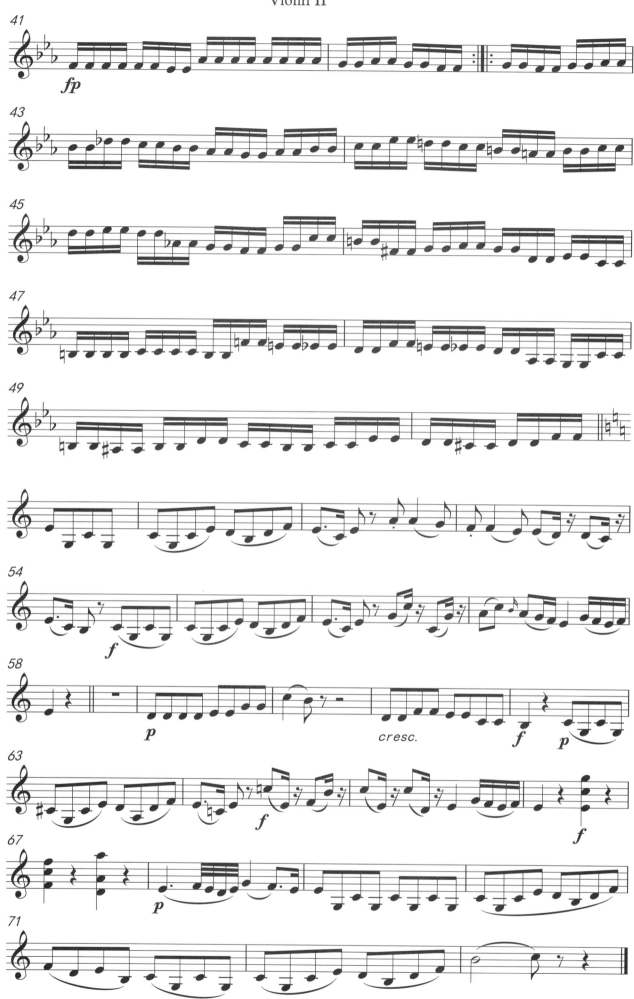

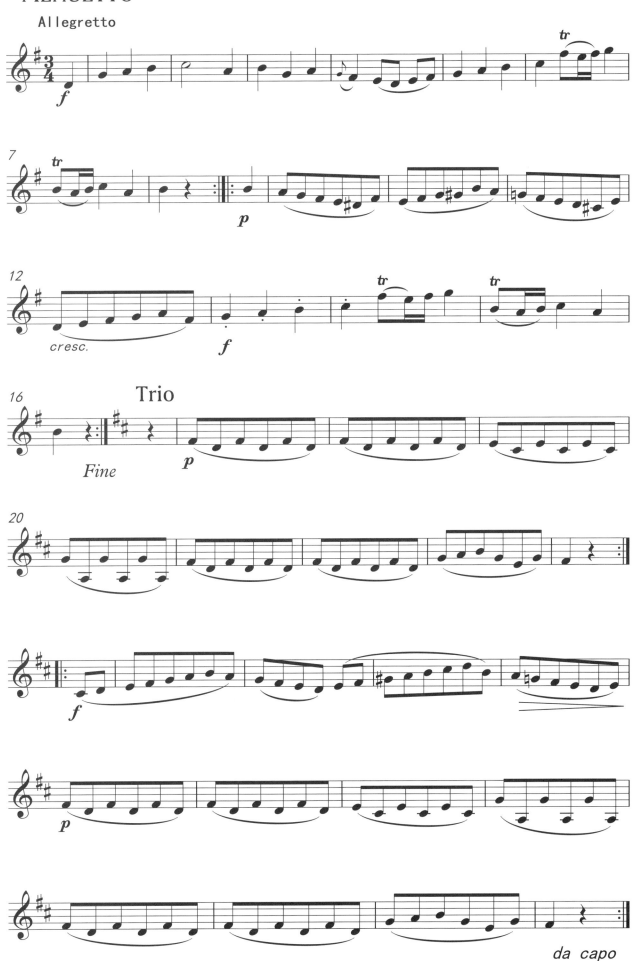

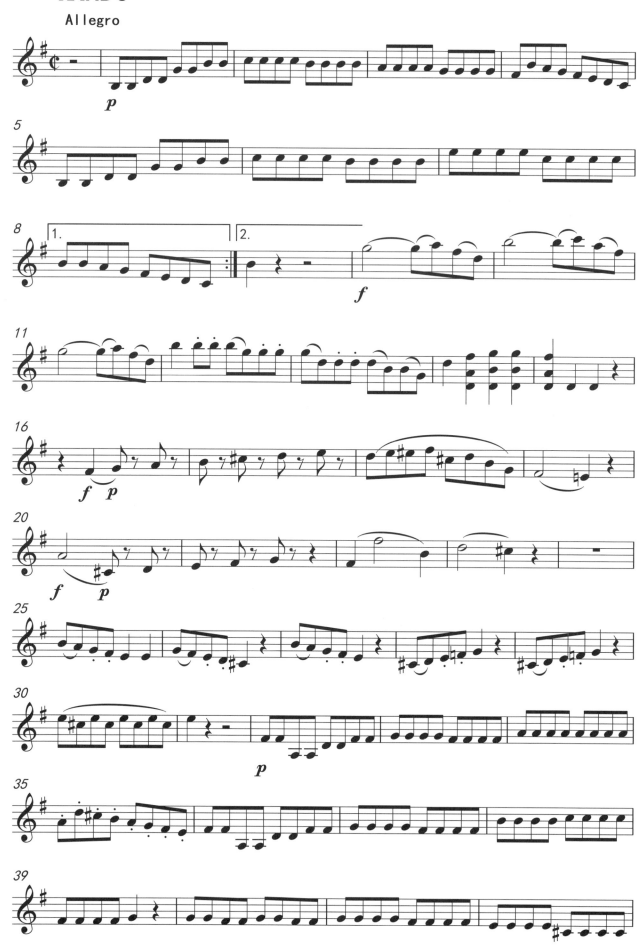

Violin II

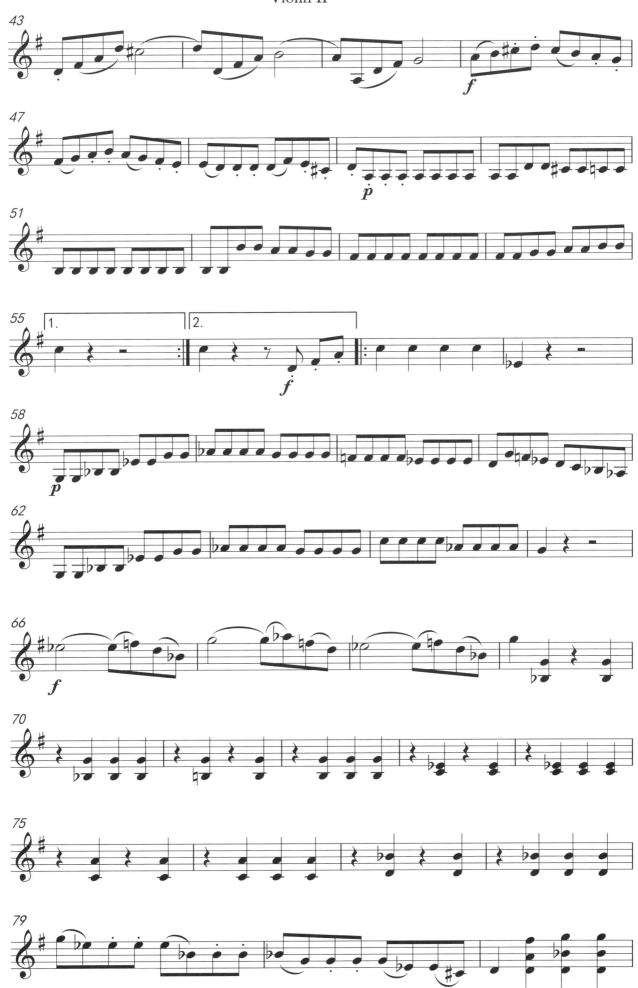

Violin II

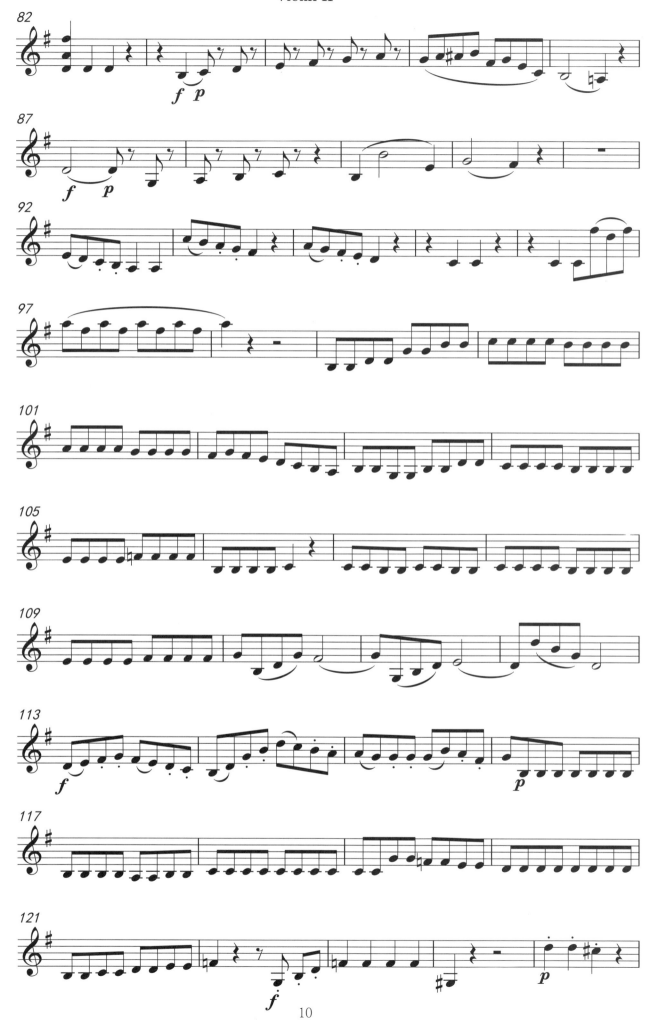

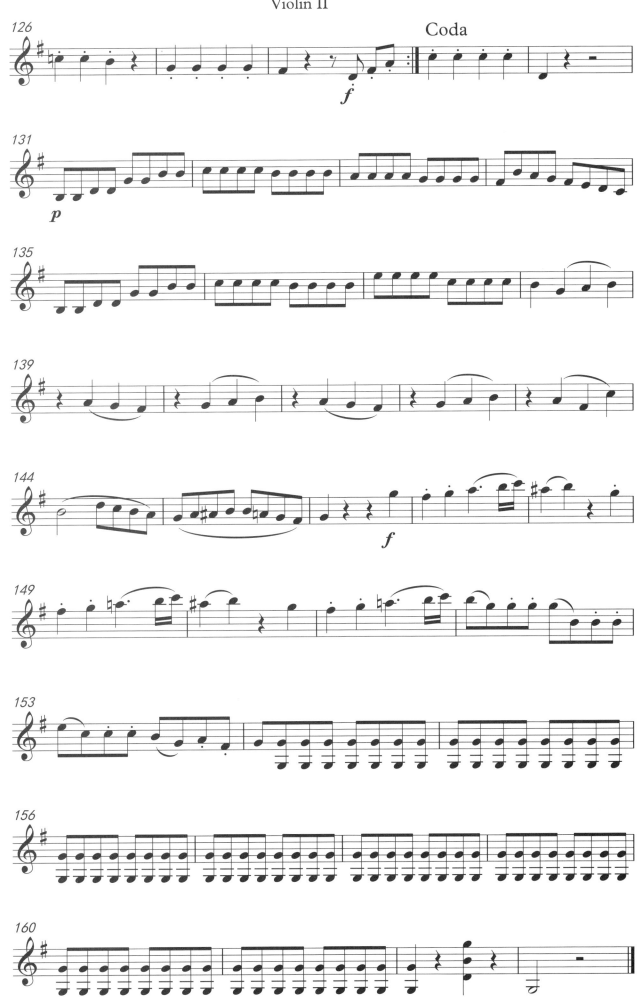

弦乐小夜曲

作曲 莫扎特

分谱 中提琴

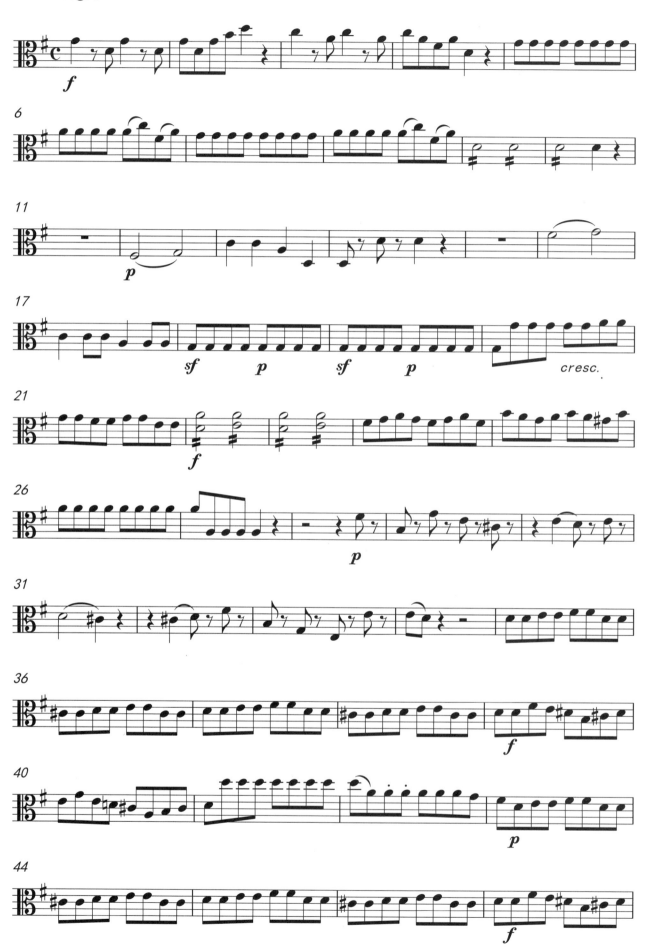

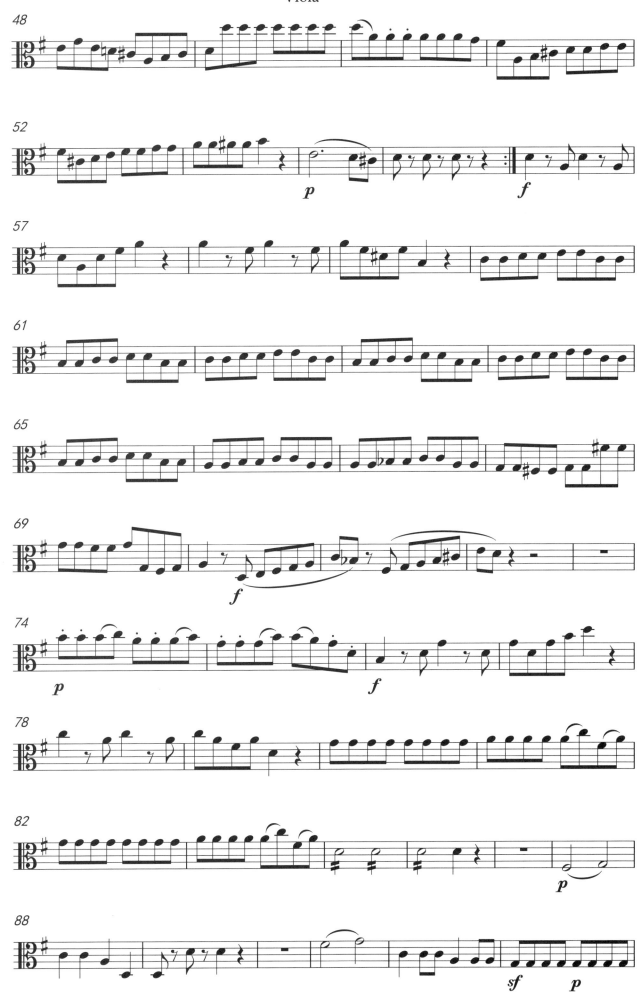

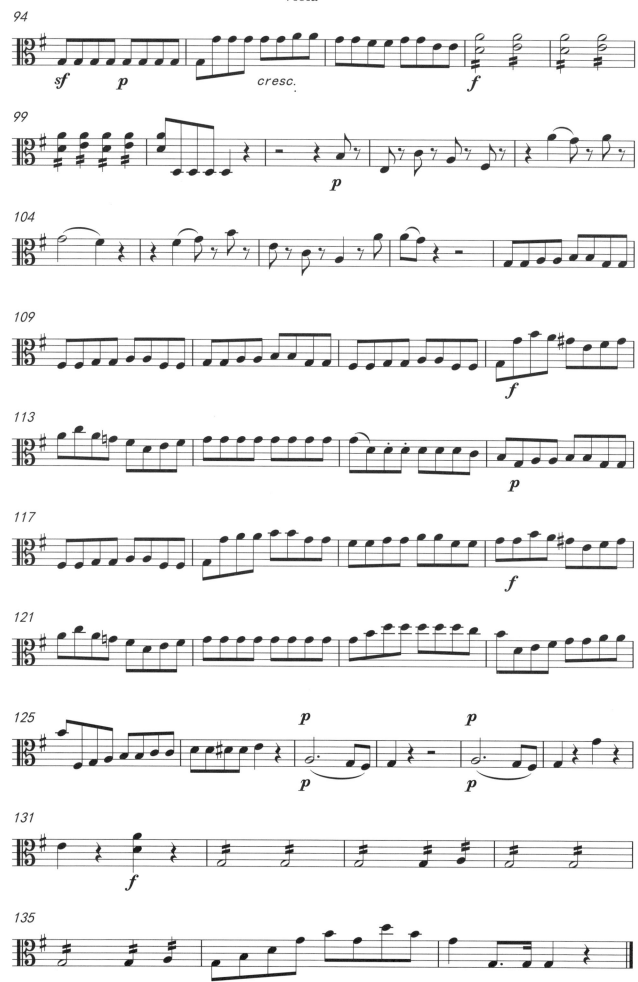

Viola

ROMANZE
Andante

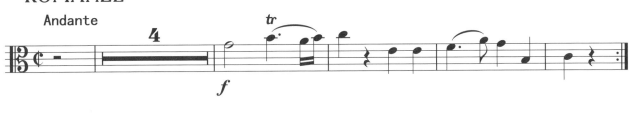
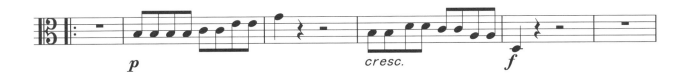
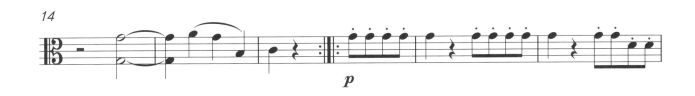
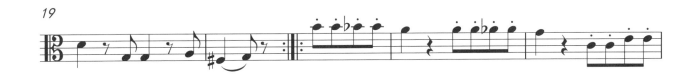
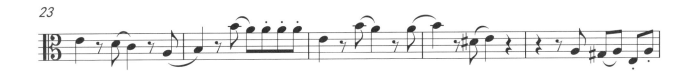
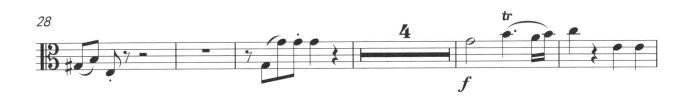
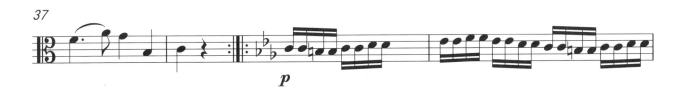
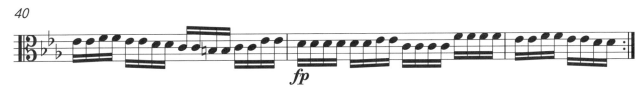

Viola

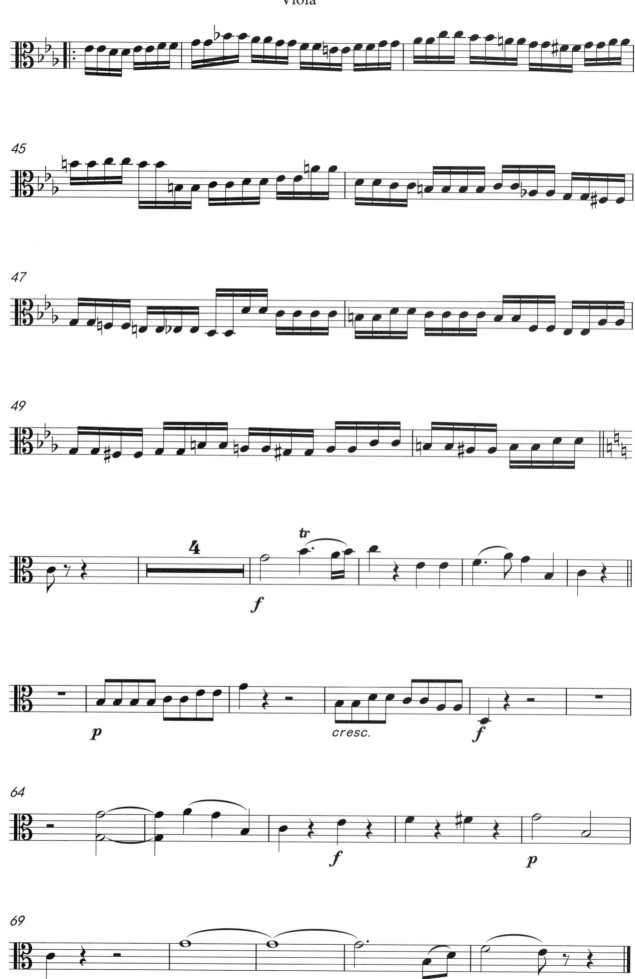

Viola

MENUETTO
Allegretto

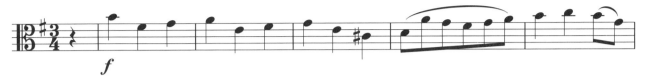
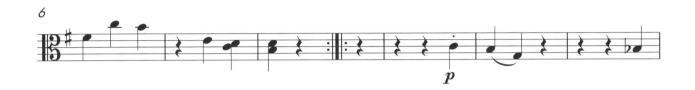
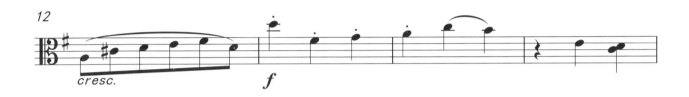
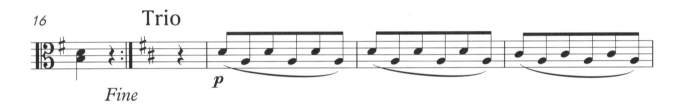
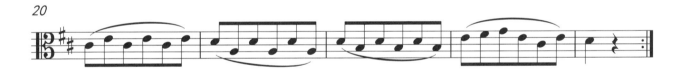

da capo

Viola

RANDO
Allegro

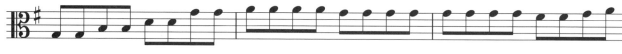
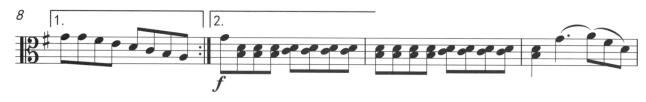
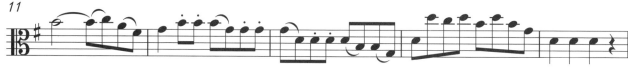
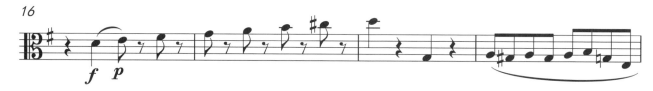

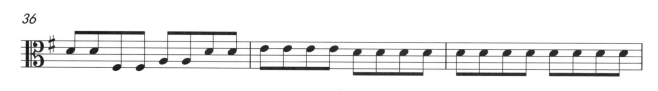

Viola

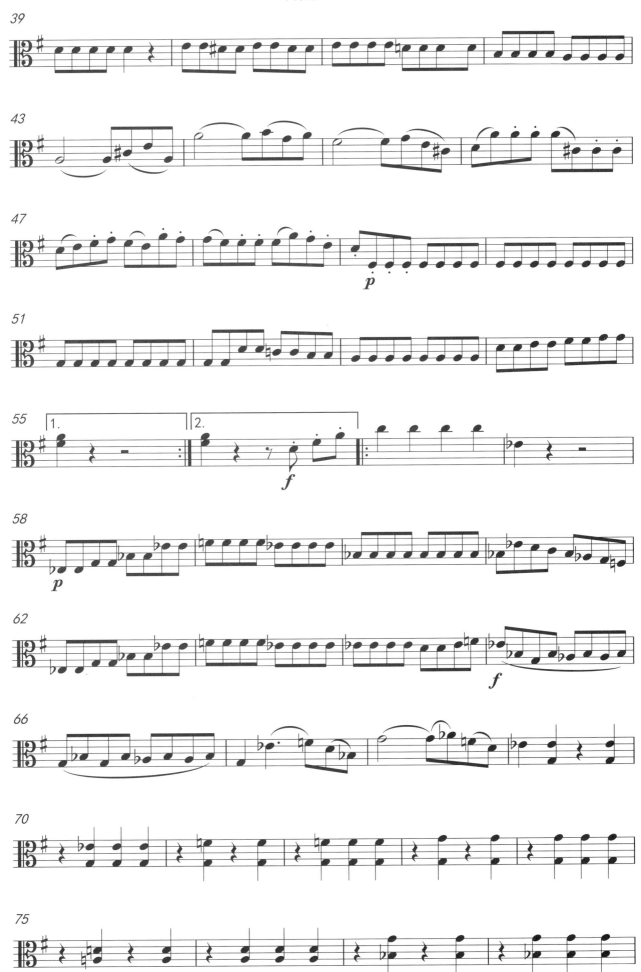

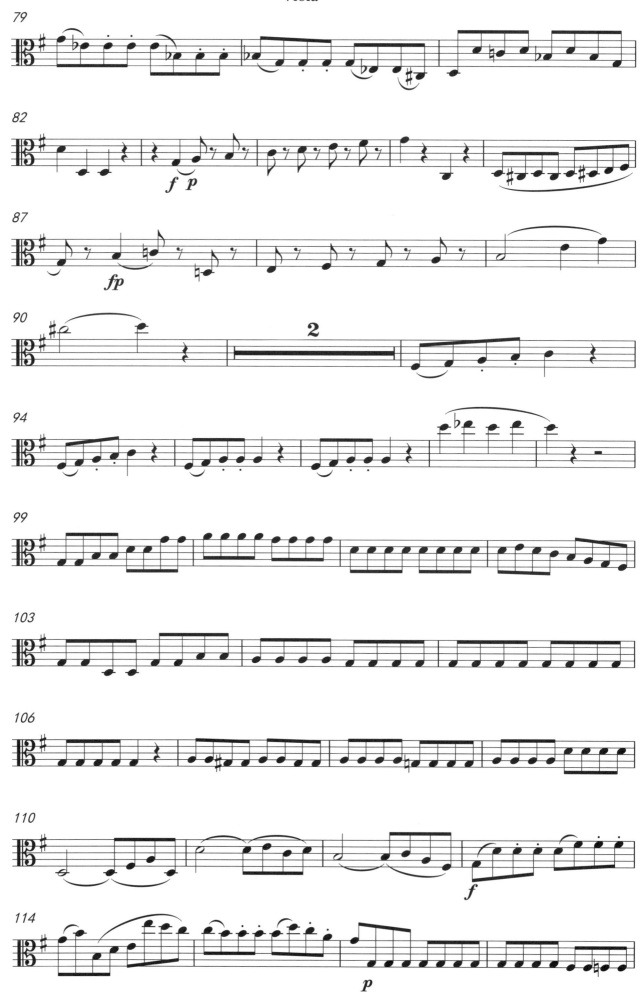

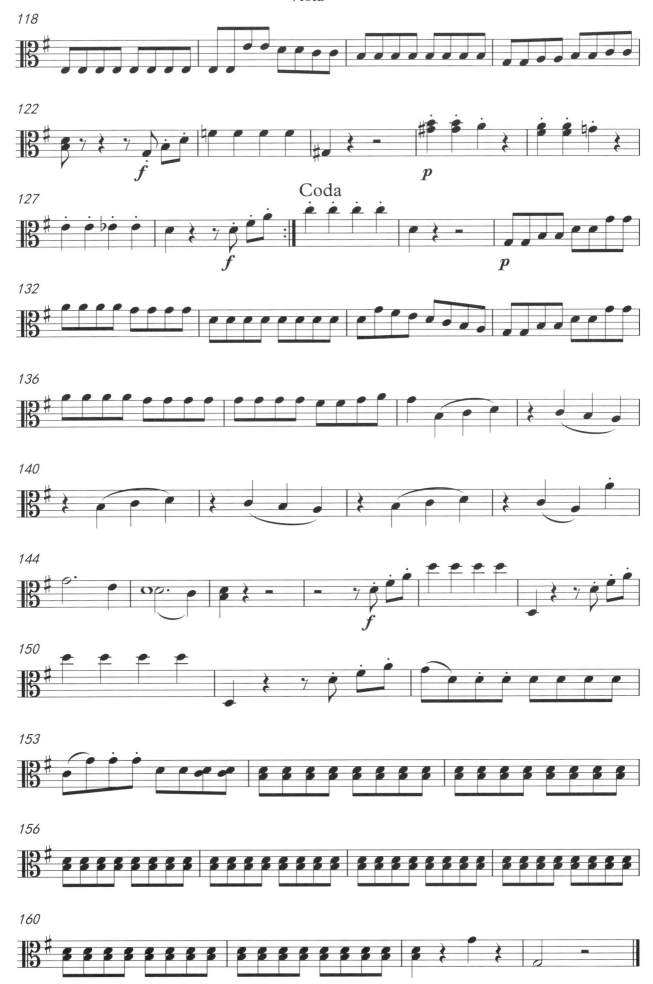

弦乐小夜曲

作曲 莫扎特

分谱 大提琴

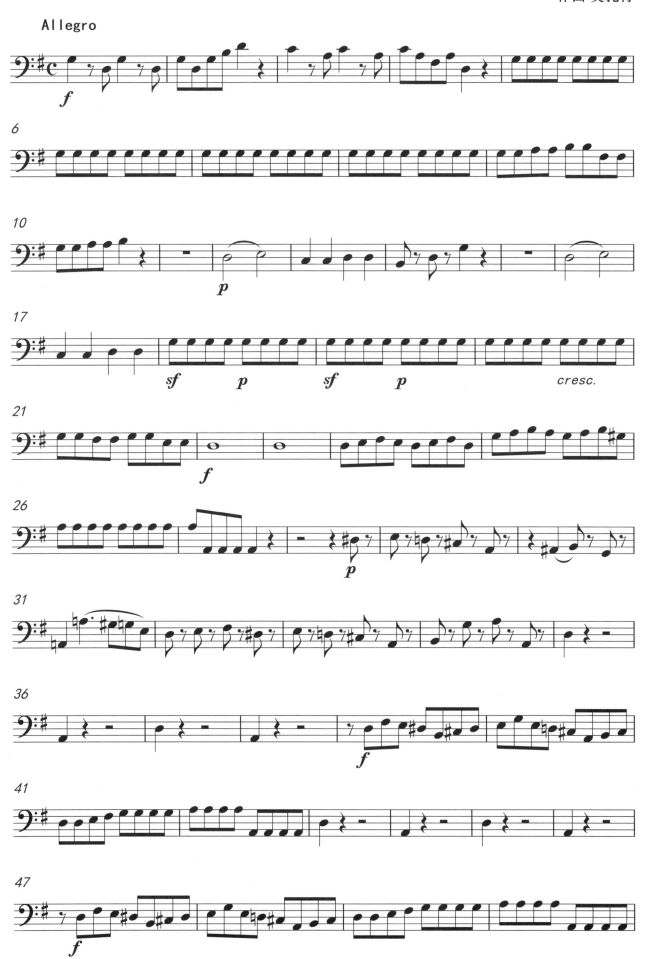

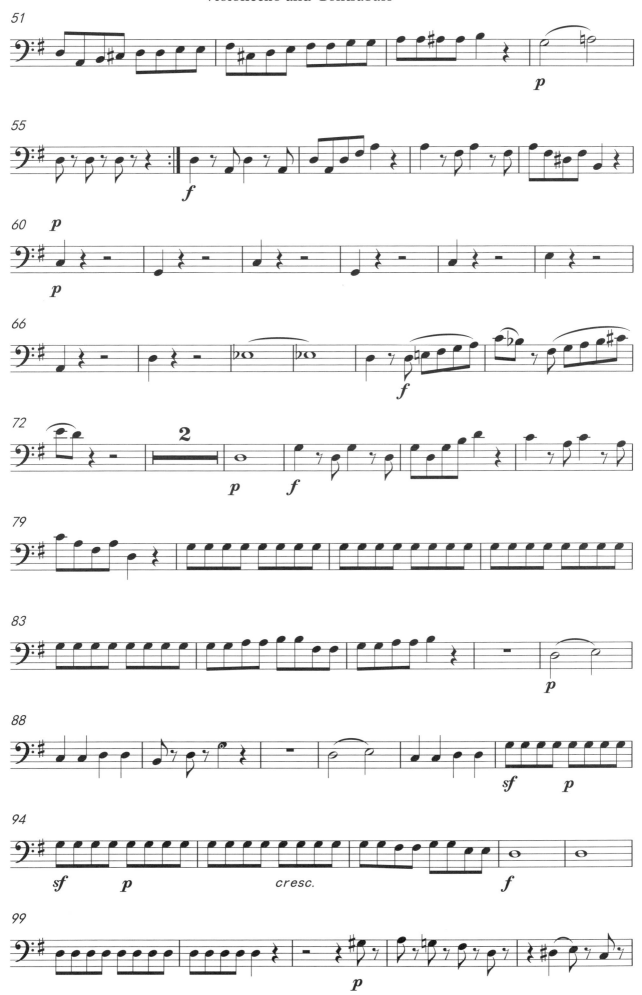

Violoncello and Contrabass

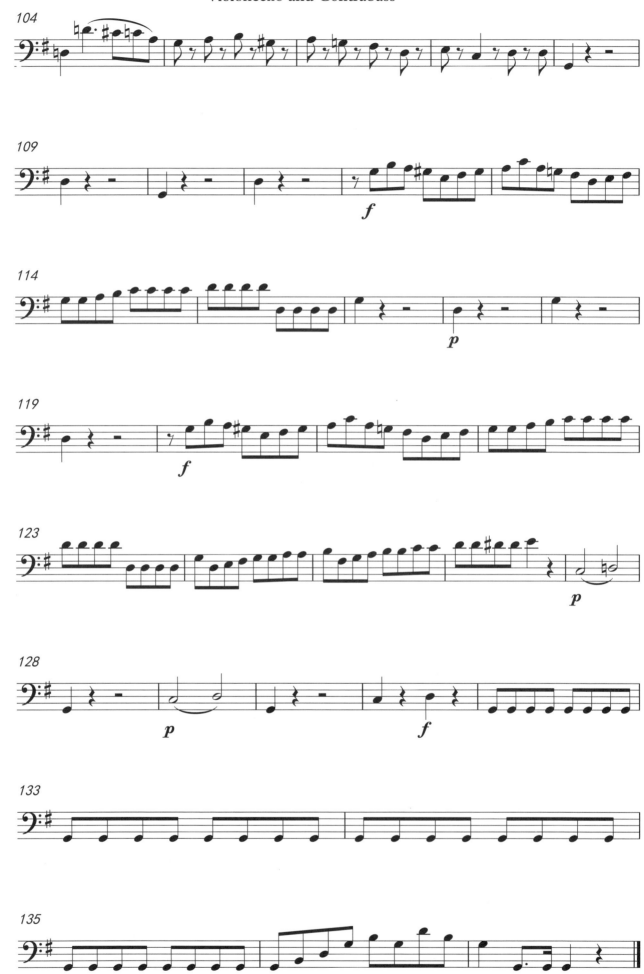

Violoncello and Contrabass

ROMANZE

Andante

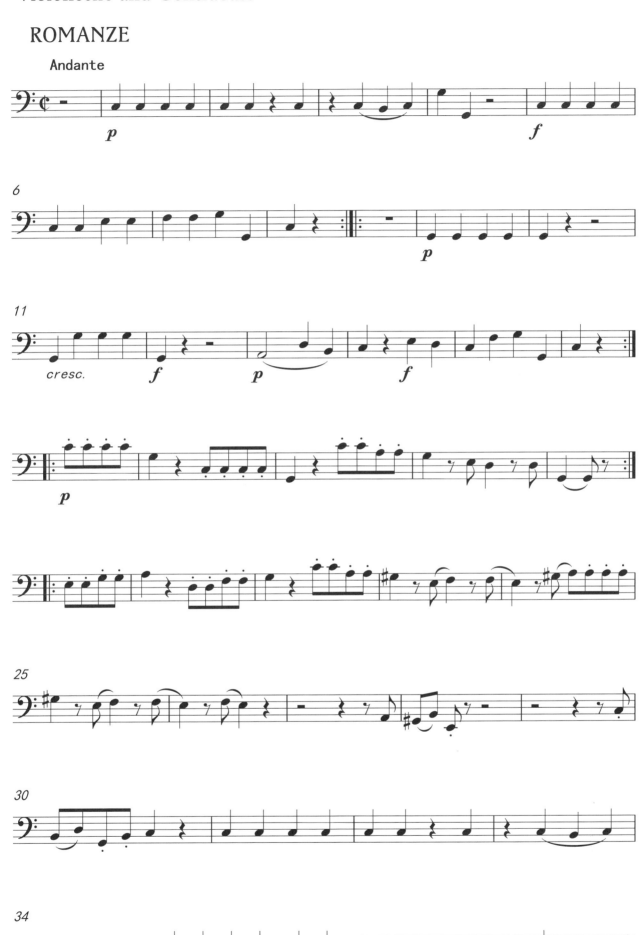

Violoncello and Contrabass

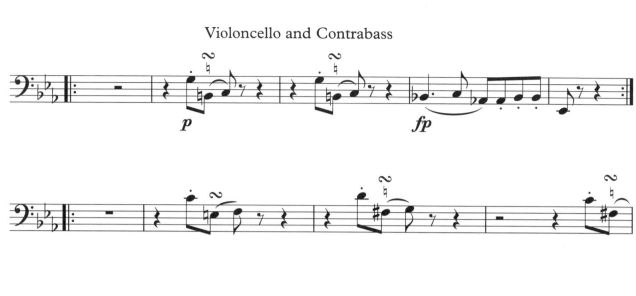
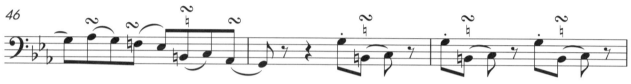
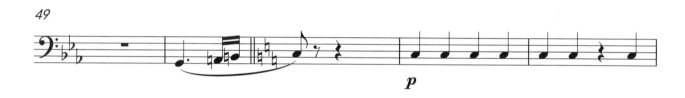
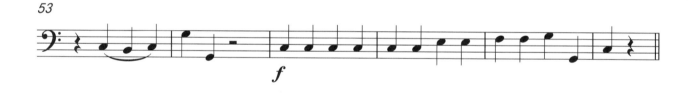
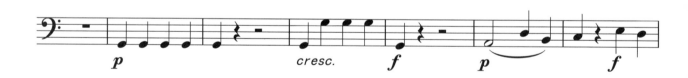
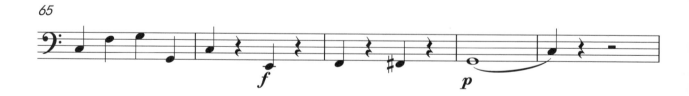
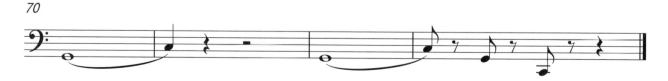

Violoncello and Contrabass

MENUETTO
Allegretto

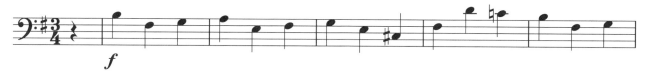
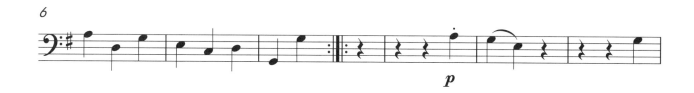
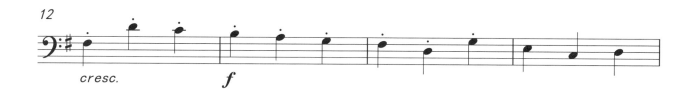

Trio

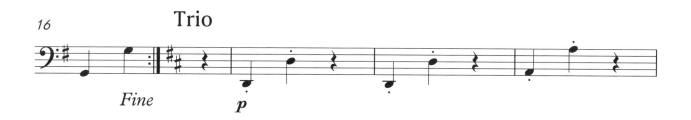
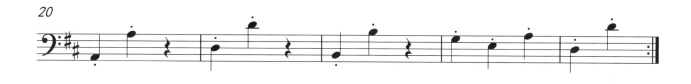
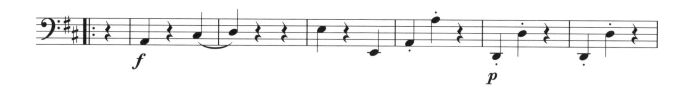
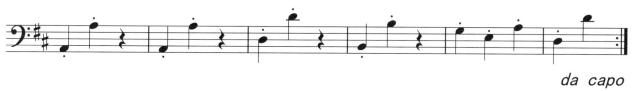

da capo

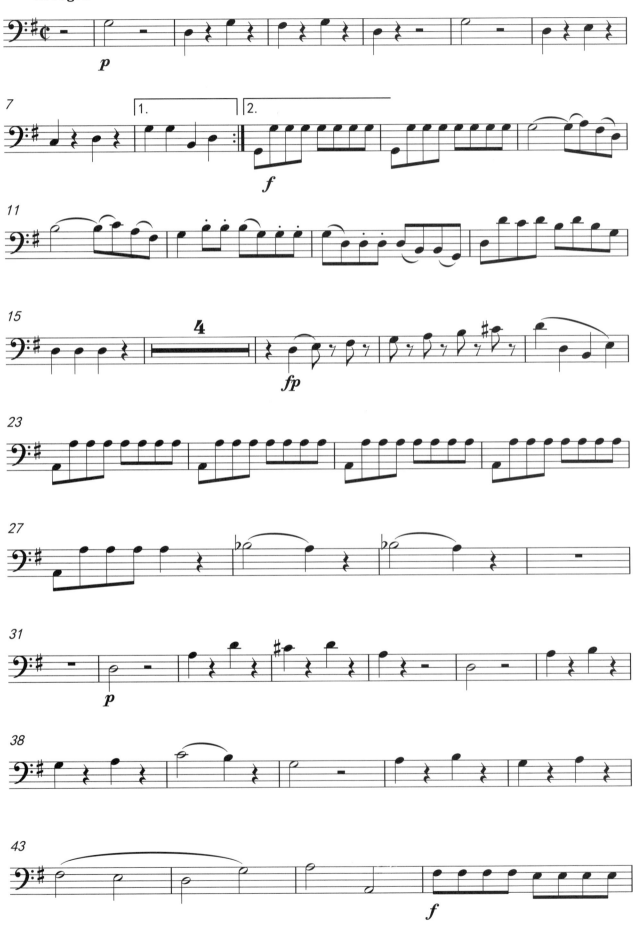

Violoncello and Contrabass

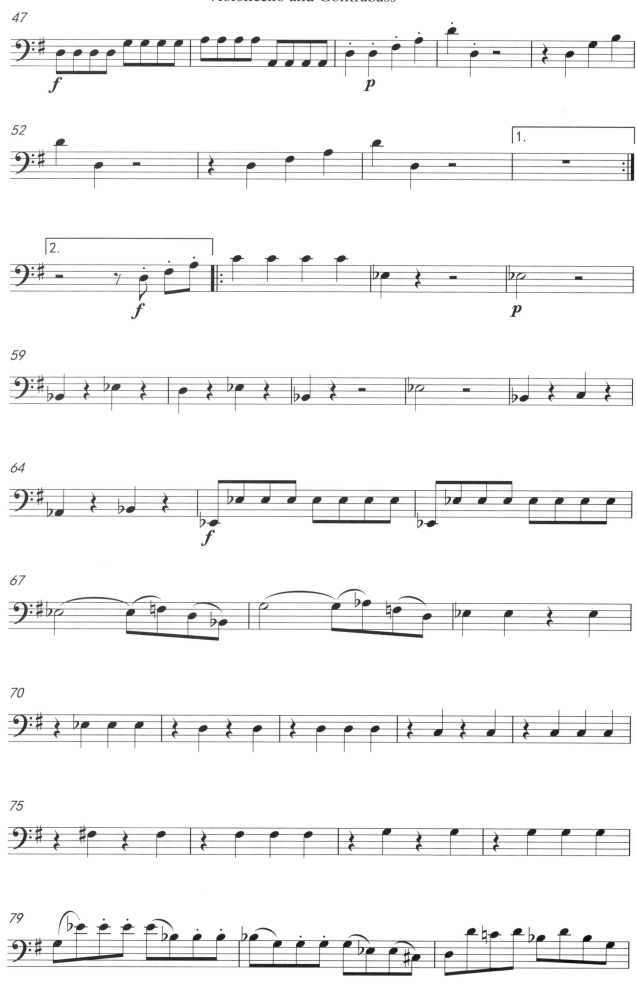

Violoncello and Contrabass

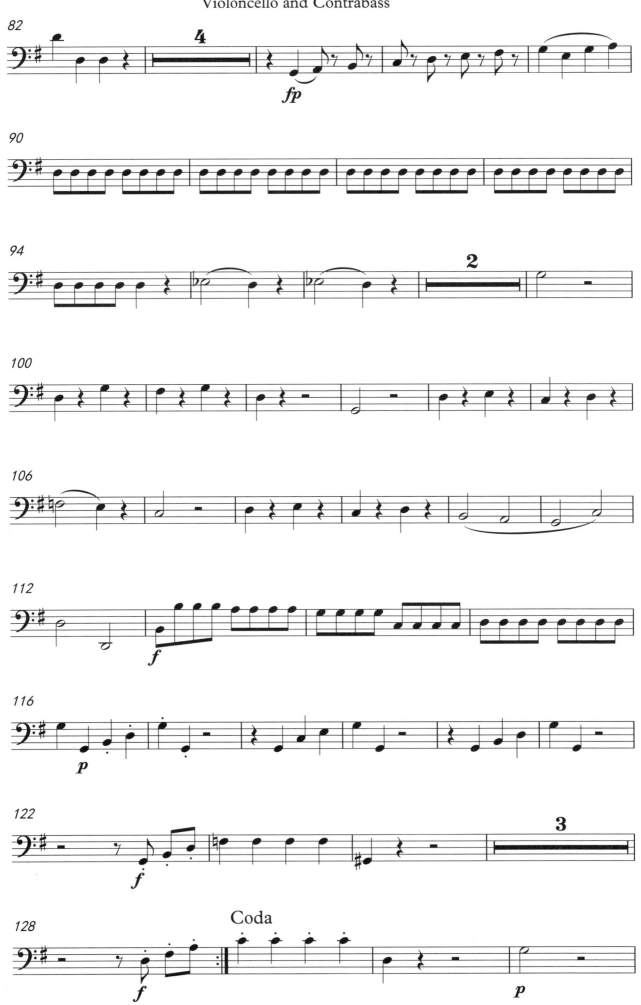

Violoncello and Contrabass

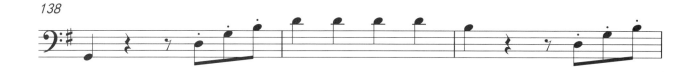

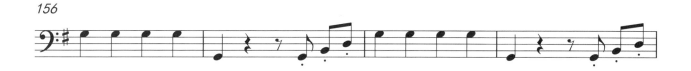
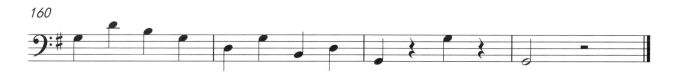